Editing
剪接師之路

世界級金獎剪接師怎麼建構說故事的結構與節奏，成就一部好電影的風格與情感

FilmCraft

Editing
剪接師之路

世界級金獎剪接師怎麼建構說故事的結構與節奏，
成就一部好電影的風格與情感

賈斯汀·張（Justin Chang）／著
黃政淵／譯

漫遊者文化

剪接師之路

世界級金獎剪接師怎麼建構說故事的結構與節奏，成就一部好電影的風格與情感
FilmCraft:EDITING

作　　者　賈斯汀・張（Justin Chang）
譯　　者　黃政淵
封面設計　Javick工作室
內頁排版　高巧怡
行銷企劃　林芳如
行銷統籌　駱漢琦
業務發行　邱紹溢
業務統籌　郭其彬
系列主編　林淑雅
副總編輯　何維民
總　編　輯　李亞南
發　行　人　蘇拾平
出　　版　漫遊者文化事業股份有限公司
地　　址　台北市松山區復興北路331號4樓
電　　話　（02）2715 2022
傳　　真　（02）2715 2021
讀者服務信箱　service@azothbooks.com
漫遊者臉書　https://zh-tw.facebook.com/azothbooks.read
發行或營運統籌　大雁文化事業股份有限公司
地　　址　台北市105松山區復興北路333號11樓之4
劃撥帳號　50022001
戶　　名　漫遊者文化事業股份有限公司
香港發行　大雁（香港）出版基地・里人文化
地　　址　香港荃灣橫龍街七十八號正好工業大廈22樓A室
電　　話　852-24192288，852-24191887
香港服務信箱　anyone@biznetvigator.com
初版一刷　2016 年 2 月
定　　價　台幣499元
I S B N　978-986-5671-85-3

國家圖書館出版品預行編目(CIP)資料
剪接師之路：世界級金獎剪接師怎麼建構說故事的結構與節奏，成就一部好電影的風格與情感 / 賈
斯汀.張(Justin Chang)著；黃政淵譯. -- 初版. -- 臺北市：漫遊者文化出版：大雁文化發行, 2016.02
192面；23 x 22.5公分　譯自：FilmCraft : editing
ISBN 978-986-5671-85-3(平裝)
1.電影剪接 2.人物志 3.訪談　　987.47　　　104029235

目次

前言

剪接是唯一在電影誕生後才出現的電影相關技藝——這個事實廣為人知。好幾世紀以來，劇作家、導演、演員、舞者、作曲家與美術設計，很自然地可以在劇場揮灑他們的才華，而在催生電影的動態攝影關鍵技術創新之前，平面攝影也存在已久。即便在電影誕生之時，拍影片也只需要一台攝影機與被拍攝的人事物。然後突然間，電影製作需要一名剪接師——在演員的表演被拍攝下來後，這個創意技術人員才進場，將那些影像組成值得被投射到大銀幕的形式，完成電影的魔法幻象。

剪接不光是電影特有的技藝，也是特別難理解的一門技藝，更別說去討論它——本書是試圖改善這個狀況的一個小嘗試。然而，就連本書所訪談的一些剪接師，都難以確切陳述其工作的精確本質，以及他們在剪接室裡運用的策略。「我無法解釋我怎麼剪接。」麥可·卡恩（Michael Kahn）如此坦言，安·沃絲·寇堤茲（Anne V. Coates）則是說：「我就是照感覺來剪。」於是我們只能看著**《阿拉伯的勞倫斯》**（*Lawrence of Arabia*, 1962）裡著名的圖像匹配剪接[1]，或**《搶救雷恩大兵》**（*Saving Private Ryan*, 1998）中的諾曼第登陸作戰段落——這些大師非凡職業生涯中的兩個範例——從當中看到：在最重要的層次上，他們非常清楚知道自己在做什麼。

為了找出更具體討論這個主題的語彙，卡恩與寇堤茲都指引我去找他們的同行：華特·莫屈（Walter Murch）。在向大眾闡明剪接技藝這件事上，不論這一行內或外，莫屈都是貢獻最多之人。他曾經將剪接與電影的建構畫上等號：電影就是由一個個影格、一個個鏡頭、一個個場景仔細組裝起來的。但是在他的著作《眨眼之間》（*In the Blink of an Eye*）裡，他也提到一個看似與之矛盾的概念（同時也是流傳已久的一句格言）：電影剪接只是「把不好的東西剪掉」。他承認這句老話雖然或許過度簡化，卻包含了一分很核心的事實。

畢竟，剪接主要是透過減法來達成的一門藝術，

否決那些對最終成果無用的元素。「組裝」（assembly）是剪接師最常用的詞彙之一，但只有先經過大量的拆解，才能進行組裝。不論剪接師用什麼工具，他的工作就是把梳毛片，挑出想要的元素，然後將它們排列成一種前後連貫又具娛樂效果的形式。這個形式經常不只是由保留了什麼來決定，被刪除了什麼也同等重要。

因此，在任何電影中，演員可能以表演的強度與重點令人印象深刻，攝影可能以流暢度與美感讓人驚豔，但是是剪接師讓這些元素發揮最大效應，而且有時是透過限縮而非延長這些鏡頭的長度。一個笑哏在剪接師手裡，他只是抽掉一些影格，可以決定結果是爆笑還是冷場。你在電影中看到的一切之所以在那裡，是因為剪接師決定給你看到那些東西，而且，剪接師選擇不讓你看到的東西絕對遠比呈現在銀幕上的來得多。

所以，即便是最精巧的剪接技法，無論它有多優雅或多簡潔，除非觀者看過被捨棄的原始素材，否則不可能完全理解它的巧妙之處。閱讀本書，你或許會瞥見那些沒人見過或聽說過的片刻，例如：剪接**《夢幻女郎》**（*Dreamgirls*, 2006）時，維吉妮雅·凱茲（Virginia Katz）不得不割捨鏡頭的歌曲片段；李·史密斯（Lee Smith）看著**《春風化雨》**中羅賓·威廉斯（Robin Williams）一場爆笑的戲被導演拿掉；**《火線交錯》**（*Babel*, 2006）中的墨西哥婚禮段落，最後被史蒂芬·米利翁尼（Stephen Mirrione）刪短了；或是**《驢孩朱利安》**（*Julien Donkey-Boy*, 1999）裡那些長對白的段落，儘管再不捨，華迪絲·奧斯卡朵堤（Valdís Óskarsdóttir）仍必須刪去。

本書不是技術論文，而是與十七位世界頂尖電影剪接師的一系列對話（但隱去筆者的聲音），針對他們剪過的電影、共事過的導演，以及其特殊媒材不斷在改變的本質，來分享他們個人與專業上的洞見。雖然書中受訪的多數是在美國工作的剪接師，但也包含了亞洲與歐洲的專業人士，期望能在好萊塢片廠體系的主流剪接模式之外，提

1　match cut：兩個被剪接在一起的鏡頭，在構圖、形狀或顏色等面向上類似，可創造出巧妙的場景轉換或隱喻效果。

供另一種平衡觀點。就像剪接師在建構電影時會考量在每場戲之間建立呼應、對照與對位節奏（contrapuntal rhythm）一樣，本書也希望透過這些篇章的編排方式，讓這些剪接大師能夠彼此對話，創造出一種隱性的對談，從他們的個別觀點一直到方法論（methodology）。

想像華特·莫屈直接與張叔平對話，是很有趣（或很反常）的一件事。莫屈從每場戲的情感效果與視覺連續性出發，對於何時要剪、哪裡要剪，有明確的先後順序。但對張叔平來說，剪接的樂趣是在於追求無窮電影詩意的過程中，他可以嘲弄所有的規則與慣例。關於剪接師是否應該到拍片現場這件事，這兩人必然會意見相左：張叔平通常兼任同一部電影的美術總監與剪接指導，認為他的雙重職責可以讓他賦予電影一個整體視覺風格，莫屈卻認為剪接師是代表觀眾在看電影，必須盡量避免前往片場，才能確保他的第一印象純粹來自每天拍攝的毛片。

比較克里斯多夫·盧斯（Christopher Rouse）和台灣的廖慶松這兩位剪接大師同樣也具有啟發性。盧斯是保羅·葛林格瑞斯（Paul Greengrass）執導動作片時的剪接師，以超高度動感的片段來打造這些電影的結構，而廖慶松在剪接侯孝賢導演的《海上花》時，全片的剪接點比《神鬼認證：最後通牒》（The Bourne Ultimatum, 2007）任何一個五分鐘片段裡的還少。這部讓人心跳加速的動作片為盧斯贏得一座奧斯卡最佳剪輯獎，它引領當年風騷的最先進風格既得到影藝學院背書支持，也同時召來仰慕者與詆毀者。

如果盧斯與葛林格瑞斯的風格可以代表當代電影整個世代可能走向更快速剪接的趨勢，另一部近期贏得奧斯卡最佳剪輯獎的電影則體現了另一個趨勢：大衛·芬奇（David Fincher）導演的《社群網戰》（The Social Network, 2010）。本書中，這部片的兩位剪接師安格斯·沃爾（Angus Wall）與科克·貝克斯特（Kirk Baxter）用了不少篇幅討論此片的結構。他

們與大衛·芬奇一同站在一道更廣大潮流的前緣：電影產業似乎正全面走向數位化，而且不可能回頭。這個潮流已經橫掃全世界的剪接室，平台式電影膠卷剪接機，例如 KEM 與 Steenbeck，早已被非線性電腦剪接系統取代，例如 Avid 與 Final Cut Pro。

本書中許多受訪的剪接師，包括安·沃絲·寇堤茲、喬爾·考克斯（Joel Cox）、荷維·迪盧茲（Hervé de Luze）、提姆·史奎爾斯（Tim Squyres）與狄倫·堤奇諾（Dylan Tichenor），出道時都是學習剪接膠卷，其中有幾位坦承，如果他們沒有跟上數位化潮流，就不可能生存下來、發光發熱——而他們有些較沒名氣的同行就不願意做這樣的轉型。正如李察·馬克斯（Richard Marks）所表示：「如果你不願意改變，你就不應該繼續剪接。」但是像卡恩這樣的剪接大師，仍然設法撐得比其他同行更久，直到剪接史匹柏（Steven Spielberg）執導的《丁丁歷險記》（The Adventures of Tintin: The Secret of the Unicorn, 2011）與《戰馬》（War Horse, 2011）的時候，才放下他的 Moviola 剪接機，轉換到 Avid 數位剪接系統。

麥可·卡恩與狄倫·堤奇諾都注意到，對比較沒經驗的剪接師來說，用數位剪接工作，一場戲可以儲存無限多種剪接版本，讓剪接師不再恐懼「剪錯」，卻可能導致後製階段的漫不經心，以及欠缺專注力和深謀遠慮——這些在用膠卷剪接的時代都是絕不可能容許的。他們說得沒錯，但他們應該也會同意本書其他剪接師的看法：對好手來說，非線性剪接系統可以是強大、甚至不可或缺的工具。

但非線性剪接仍只是工具，跟已經過世的狄迪·艾倫（Dede Allen）手中發燙的膠卷黏接器（splicer）沒什麼不同。數位工具需要由技巧高明、專心一意的剪接師來操控，才能將其效率最大化。這正是電影剪接的榮光所在：Final Cut Pro 或許讓膠卷分類箱、油彩鉛筆成了廢物，卻不能消除對剪接

師能力的要求——就像光有微軟 Word 文書處理軟體沒用，寫作者自身也得有料才能寫出好東西一樣。本書所訪問的每一位剪接師都會告訴你，他們的工作每天都需要做出上百個創意方面的判斷，電腦只是讓他們做決定的工具。這些決定不僅直接關係到電影的韻律與節拍、音樂與音效，也關係到演員表演的品質與幅度，進而影響到整部片的情感內容。

剪接師必須做的最重要決定之一，是他或她的技法要做得多明顯，要讓觀眾一目了然還是渾然不覺。有一點我們應該謹記在心：每一個剪接點，無論是為了加強某一刻的真實感或強調它的人為加工（artificiality），都代表著一種干擾，是對電影組織構造的一種撕裂，而且可能是電影藝術最不合常理的一種手法。

正如莫屈在他的《眨眼之間》一書中所寫的：「剪接讓畫面在瞬間切換，這不是我們在日常生活可以體驗到的事。」——這句話其實是把高達（Jean-Luc Godard）的名言用更合邏輯的方式重新表述一次，原文是：「電影是每秒二十四格的真相，而每個剪接點都是謊言。」

就這個角度來看，盧米埃兄弟（Lumière Brothers）只有一個鏡頭的史上第一部電影《火車進站》（*Arrival of a Train at La Ciotat*, 1896），它一鏡到底的純粹形式，才經過六年就被埃德溫·波特（Edwin S. Porter）《火車大劫案》（*The Great Train Robbery*, 1903）裡影響深遠的交叉剪接（cross-cutting）技法給打破。這兩部以鐵路為主題的電影問世這麼多年之後，觀眾早已習慣將剪接視為電影語法的要素之一。剪接或許呈現了謊言，但一個世紀以來的電影史讓我們看到：剪接可以協助表現一種更深層的真相／真實。

傳統好萊塢電影製作的法則，尊崇無縫的剪接手法，到幾乎隱形的地步。這種剪接可以讓觀眾更深深沉浸在故事裡，不注意到剪接。喬爾·考克斯是這種經典方法最忠實的支持者，已經靠著這個法則為克林·伊斯威特（Clint Eastwood）剪接

了將近三十部電影。對他來説，高明的剪接點就是「你看不到的剪接點」。確實，在《登峰造擊》（*Million Dollar Baby*, 2004）與《來自硫磺島的信》（*Letters from Iwo Jima*, 2006）這類電影中，緩慢、令人痛苦的情感堆疊過程，需要一種壓抑的手法，讓影像呼吸，讓影像自己説話。

然而，一再打破這個規則而且做得很漂亮的剪接師也不少，例如李·史密斯在《黑暗騎士》（*The Dark Knight*, 2008）與《全面啟動》（*Inception*, 2010）中同時串連多條劇情線；史蒂芬·米利翁尼在《靈魂的重量》（*21 Grams*, 2003）與《火線交錯》中，一個剪接就跨越了時間與空間；《王牌冤家》（*Eternal Sunshine of the Spotless Mind*, 2004）裡，華迪絲·奧斯卡朵堤躲進又閃出金凱瑞（Jim Carrey）的意識；《教父第二集》（*Godfather: Part II*, 1974）中，李察·馬克斯花了幾個月時間讓那些過去與現在之間華麗的長時間溶接（dissolve）臻至完美。在看這些電影時，我們一定會注意到剪接手法，但意識到剪接並不妨礙我們投入電影在説的故事。

此外，正如同提姆·史奎爾斯所言，剪接是電影製作中少數「你可以參與講述完整故事」的工作——這個精闢的見解，可能是本書所有受訪者都能認同的少數想法之一。

是的，這十七位剪接師之所以被選入此書，正是因為他們在講故事的藝術上有非凡的造詣，以及他們非常在乎自己掛名參與的電影品質好壞。他們致力於剪接專業，這一點不只體現在他們對接案的慎重，也展現在他們極力追隨導演方針的意志，有時甚至甘冒影響電影商業成就的風險。

我們絕不能假設這是放諸四海皆準的狀況。正如荷維·迪盧茲指出的，在法國剪接師和導演幾乎是焦不離孟、孟不離焦，在好萊塢就不見得有同樣的忠誠度或長久合作的關係。本書收錄的這十七位剪接師是此一規則的例外，而我萬分感激他們願意信任我、告訴我他們的故事，也謝謝他們不吝撥出時間且如此慷慨分享其專業知識。

我也對許多幫助這本書問世的人充滿感激，包括我的編輯麥克‧古瑞吉（Mike Goodridge）。在這麼緊迫的截稿期限下，他還是將這本書交給我負責，對我所有的疑問、不安和偶爾的拖稿，都展現出無比的耐心。我也要向 IlexPress 的 Zara Larcombe、Natalia Price-Cabrera 與 Tara Gallagher 致上誠摯的謝意，感謝他們對於 FilmCraft 書系的熱情與奉獻。感謝 Katie Greenwood 與 Ivy Group 團隊，讓我使用無比珍貴的 Kobal Collection 影像檔案庫；感謝代表美國電影剪接師工會（American Film Editors）的 Jenni McCormick 給予慷慨協助。

對於我在《綜藝報》（*Variety*）的所有同事，我感謝他們過去幾個月來忍受我經常變卦的工作行程。我要特別感謝 Timothy Gray，因為在這段充滿壓力的時期，他總是給我支持與體諒。我也要感謝 Peter Debruge 扮演可靠又敏銳的顧問，跟我討論許多構成此書的點子與可能性。

另外，若是沒有下列人士的善心相助，我應該無法邀請到這十七位剪接師參與本書：Jennifer Chamberlain, Arvin Chen, Hillary Corinne Cook, Chris Day, Harlan Gulko, Paul Hook, Michael Leow, Michael Kupferberg, Jordan Mintzer, Larry Mirisch, Nikolas Palchikoff, David Pollack, Michelle Rasic, Mike Rau, Jeff Sanderson, Brian Skouras, Ariana Swan, Kari Tejerian, Ryan Tracey 與 Chrissy Woo。

我的朋友 Eugene Suen 為了這個專案，慷慨奉獻他的時間與知識。我永遠都無法充分表達我對他的謝意。他除了執行、翻譯和聽打廖慶松的訪問，還幫忙讓我聯繫上廖先生與張叔平。收錄這兩位的訪談，使本書更令我覺得滿意與驕傲。

感謝我的母親，謝謝妳在大大小小的事情上都給我愛與支持。妳堅信妳的孩子不需要隨波逐流走上狹隘、沒有想像力的人生道路。也謝謝我的姊姊 Stephanie，妳總是照顧我，教我不只要熱血追夢，更要深入認識、理解這個世界，才能逐夢踏實。

感謝我最棒的女友 Lameese，在這幾個月艱苦的時間裡，慷慨地付出她許多時間、精力與無窮的耐心。在我最需要的時候，妳一路陪著我，安慰我、讓我開心、重新給我能量。如果妳正在讀這段話，這表示現在我又可以回到妳身邊了。

賈斯汀‧張

華特・莫屈 Walter Murch

"我喜歡跟他人共事，有時候因此在創意上碰撞出神奇的火
花，使最後完成的電影比各部門成果的總和還要精彩。"

一九四三年在紐約市出生，華特・莫屈是公認的電影剪接領域權威之一，也是少數同時活躍於影像與音效剪接的工作者。他畢業於南加州大學電影電視學院（University of Southern California's School of Cinema-Television），早期由他擔任混音師與音效指導的電影有：法蘭西斯・柯波拉（Francis Ford Coppola）執導的《雨人》（The Rain People, 1969）、《教父》（The Godfather, 1972），以及喬治・盧卡斯（George Lucas）執導的《THX 1138》（1971）與《美國風情畫》（American Graffiti, 1973）。他第一部擔任剪接師的作品是柯波拉的《對話》（The Conversation, 1974），這部電影的音效設計與混音也是他負責的。在柯波拉的《現代啟示錄》（Apocalypse Now, 1979）中，他同時擔綱剪接與音效設計，與同事們為此片打造了現在成為標準規格的 5.1 聲道。

莫屈同時負責影片剪接與混音的電影包括：柯波拉執導的《教父第三集》（The Godfather: Part III, 1990）、《第三朵玫瑰》（Youth Without Youth, 2007）、《柯波拉之家族秘辛》（Tetro, 2009）；傑瑞・查克（Jerry Zucker）執導的《第六感生死戀》（Ghost, 1990）與《第一武士》（First Knight, 1995）；安東尼・明格拉（Anthony Minghella）執導的《英倫情人》（The English Patient, 1996）、《天才雷普利》（The Talented Mr. Ripley, 1999）與《冷山》（Cold Mountain, 2003）；凱撒琳・畢格羅（Kathryn Bigelow）執導的《K-19》（K-19: The Widowmaker, 2002）；山姆・曼德斯（Sam Mendes）執導的《鍋蓋頭》（Jarhead, 2005）。

莫屈曾九度獲奧斯卡獎提名，獲獎三次：《現代啟示錄》拿到最佳音效獎，《英倫情人》拿到最佳音效和最佳剪接獎。在重新剪輯上，莫屈的貢獻有：二〇〇一年的《現代啟示錄重生版》（Apocalypse Now Redux），以及一九九八年重新剪輯奧森・威爾斯（Orson Welles）導演的《歷劫佳人》（Touch of Evil, 1958）。他也是《天魔歷險》（Return to Oz, 1985）的導演與共同編劇。

華特・莫屈 Walter Murch

建構電影讓人感覺很棒的地方，在於它在人類的經驗中仍是很新鮮的事。電影製作的歷史才差不多一百多年，我們還只是開始探索無窮的可能性而已，其中很重要的一個發現是：觀眾可以用更快的速度吸收更多資訊。我們不斷拓展這個限制的邊界，不論是透過複雜的視覺特效、層層疊疊的音軌，或是快速剪接。

但我確實認為它是有極限的。如果交響樂團演奏《貝多芬第五號交響曲》的速度快於心智可以理解的速度，結果就只是噪音而已——就視覺表現上來說，必然也是如此。但另一方面，你也不能演奏得太慢。你不能只給觀眾一件事去思考。想像一下，如果交響樂團的所有樂器都同時、同調演奏同樣的旋律，聽起來就會像吹奏一支大口琴一樣，無聊也浪費力氣。想要吸引人，應該讓小提琴演奏跟長笛不一樣的東西，而長笛演奏的也跟大提琴不一樣，這就是所謂「和諧的互動」。

我的剪接黃金守則通常是，不論在任何時間點，都不呈現給觀眾超過二・五個主題層次，因為我在意的是溝通清晰度和資訊密度之間的平衡。如果你同時間塞四個層次給觀眾，只是變成奪睛的奇觀而已；觀眾可以抓到一或兩個層次，但他們無法欣賞所有元素的整合。二・五個層次似乎是達成和諧整合的最佳數量，換句話說是兩個完整的層次加上另一個剛進來或要出去的層次，而且每十或十五秒，這些層次都會變動。理想的狀態下，它就像個高明的核桃殼戲法（shell game），讓豌豆在三個核桃殼之間不斷轉移，使觀眾不停猜測豌豆在哪一個殼裡。

幾十年來，雖然剪接節奏總的來說變快了，但是《國家的誕生》（The Birth of a Nation, 1915）每分鐘的平均剪接次數，跟將近一百年後製作的《柯波拉之家族秘辛》完全相同：每五・五秒剪接一次。季嘉・維多夫（Dziga Vertov）的《持攝影機的人》（Man With a Movie Camera）拍攝於一九二九年，其中一段的剪接速度是我看過最快的，就像把影格丟進食物調理機一樣。

但是密度有多高，也由資訊如何呈現給你所決定。

《小報妙冤家》（His Girl Friday, 1940）每分鐘雖然沒有剪接很多次，快速的對白卻像消防水龍一樣射向觀眾，大家只能勉強跟上；導演豪爾・霍克斯（Howard Hawks）這時候如果再加上快速剪接的話，觀眾應該會受不了。然而，大衛・芬奇的《社群網戰》卻結合了快速剪接與快速對白。

我想說的是，這種風格總是來來去去：與維多夫《持攝影機的人》正好相反、亞力山大・蘇古洛夫（Aleksandr Sokurov）執導的《創世紀》（Russian Ark, 2002），完全沒有剪接——只有在數位攝影機與超大硬碟儲存空間出現後，才有可能這樣拍電影。但是，把時間拉長來看，潮流確實是走向更快的剪接節奏。

我開始在劇情電影界工作時，也遇到了科技進步帶來的驚喜：由於電晶體科技發展到一個境界，電影音效剪接師也可以負責混音工作——在電影音效領域，這就好比攝影指導也同時擔任攝影機操作員一般。

我做完《教父》與《美國風情畫》後，柯波拉的下一部電影是《對話》。「這是一部關於聲音的電影。」他說。「你是做聲音的，也剪接過一些紀錄片，所以你何不連畫面一起剪接？」我心想：太棒了！雖然我的責任因此更重大了，但這樣的安排正好符合當年我們在「旋轉畫筒」[2] 製作公司的共同感受：科技已經發展到一個人可以同時扮演這些不同角色的地步了——雖然以現在的標準來看，當年的科技還很原始。後來的四十年間，我就持續以這種方式工作。

數位科技只是使畫面與聲音的融合速度更快而已。在 Final Cut Pro 裡，可以有九十九個剪接音軌與二十四個輸出音軌，讓你根本不得不去充分利用這樣的資源。我們現在一邊剪影片一邊製作的多重音軌，遠比一九五○年代某些電影的完成音軌更為複雜。今天的剪接器材——Avid 和 Final Cut Pro——讓我們可以控制音量、音質等化（equalization）、迴音（reverb）等等。科技鼓勵這兩門技藝相融合，而這正是「旋轉畫筒」在一九六九年代所抱持的夢想。

2 Zoetrope Studios：導演柯波拉於二十世紀六○年代末期創立的電影製作公司，又名 American Zoetrope。

《對話》 THE CONVERSATION, 1974

莫屈擔綱畫面剪接的第一部電影是柯波拉的《對話》。這部片融合了一樁神祕謀殺事件與一個極度低調的男子——哈利·柯爾（Harry Caul，金·哈克曼〔Gene Hackman〕飾演）——的角色研究。

「這兩個主題獨立出來都不算完整，而這是經過刻意設計的。」莫屈說。「要讓這兩個元素達到平衡是非常困難的事。打從一開始，它就沒有一個明顯的電影建構。在很多的內部試映上，連我們看了也都會問：『這部片在講什麼？』」

《現代啟示錄》APOCALYPSE NOW, 1979

莫屈是最後被找來參與這部經典電影的剪接師，在他之前已有三個人加入：李察‧馬克斯、傑瑞‧葛林堡[3]、丹尼斯‧傑克伯[4]。柯波拉要莫屈剪接這部片的第一部分，因為他要片子愈到後頭愈怪異，而莫屈剛加入團隊，理論上是他們當中神智最正常的人。結果，「諷刺的是，開場可能才是全片最瘋狂的部分。」莫屈說。

的確，本片知名的開場段落，是複雜、幻覺般的一連串慢動作鏡頭溶接，幻化出越南叢林燒夷彈爆炸的夢魘影像，同時介紹在西貢旅館房間內備受此夢魘折磨的人威勒上尉（Capt. Willard，馬丁‧辛〔Martin Sheen〕飾演）出場。

莫屈編織的聲音景觀（soundscape），與那些交疊影像同樣複雜：直升機螺旋槳轉動聲與天花板上吊扇的旋轉聲交融，門戶樂團（the Doors）的歌曲〈結局〉（The End）讓觀眾更全面沉浸到這個由戰爭與酒精引發的迷幻段落中。

3 Gerald B. Greenberg：1936 一，美國電影剪接師，代表作有《現代啟示錄》、《疤面煞星》（*Scarface*, 1983）、《美國 X 檔案》（*American History X*, 1998）

4 Dennis Jakob：除了參與《現代啟示錄》，也曾任紀錄片《失衡生活》（*Koyaanisqatsi*, 1982）的剪接顧問。

「什麼時候該剪接？」很少剪接師像莫屈這樣如此嚴密思考這個問題的答案。他整理出何時與何處應該從一個鏡頭切換到另一個的優先考量順序。正如莫屈在《眨眼之間》中所寫的：「（對我來說）理想的剪接時機，要同時滿足以下六大標準：

1. 剪接應該忠於此刻的情感

2. 剪接應該推動故事

3. 剪接應該發生在節奏上有趣和「正確」的時刻

4. 剪接應該符合所謂「視覺動線」（eye-trace）的要件——在景框中，考量觀眾的注意焦點在哪裡，以及如何移動

5. 剪接應該尊重「平面性」（planarity）——攝影將三度空間轉化為二度空間的語法（假想舞台線〔stage-line〕的問題等）

6. 剪接應該尊重實際空間裡三度空間的連續性（人在房間裡的位置，以及其與他人之間的相對位置）

《現代啟示錄》APOCALYPSE NOW, 1979

威勒那段因精神創傷所引發的幻覺體驗，原本是當成演員馬丁・辛揣摩角色的練習來拍攝的，從未打算放進最後的成品裡。但柯波拉發現這段素材太強有力，不能夠捨棄，於是莫屈想到方法把它放進電影的開場段落。

這只是《現代啟示錄》的編劇過程一直延續到後製階段的眾多例子之一。

編劇約翰・米利厄斯（John Milius）與柯波拉合寫的劇本，在早期版本中曾經運用旁白來敘事，而柯波拉很早就捨棄這個做法。但是到了一九七七年八月，距離十二月完成剪接工作的期限已經不遠，莫屈需要找到方法來建構這段困難的開場，於是自己找出原始劇本來錄一些旁白。戰地記者麥可・賀爾（Michael Herr）被找來寫新旁白，而他歷經戰爭滄桑的聲線後來證明非常適合用來闡述威勒這個角色。

《對話》很有挑戰性，因為它是我剪接的第一部劇情片，也是我第一次使用八盤式 KEM 剪接機。在那之前，我用的是 Moviola 與 Steenbeck 剪接機。

這是一部簡約、但在主題上很複雜的電影。柯波拉為這部片設定的目標，是融合一樁神祕謀殺案與角色研究 —— 就像希區考克遇上赫曼・赫塞（Hermann Hesse）。

但這兩個主題獨立出來都不算完整，而這是經過刻意設計的。柯波拉寫劇本時讓這兩個主題相輔相成，這種依存關係賦予了本片的動態結構。我

們手上的素材本來就沒辦法剪成純粹的推理懸疑或角色研究的片子。雖然要平衡這兩個元素很困難，但它是個很好的挑戰。

拍攝工作日還剩下十天的時候，劇組必須暫停作業。柯波拉要理查・周[5] 和我用我們能做到的最好方式把整部片剪出來，再來看還缺了什麼東西 —— 真有需要的話，我們就去要求派拉蒙（Paramount）電影公司多給幾個拍攝日把缺的鏡頭補上。結果，我們重新建構了整部電影，所以最後只需額外多拍一個鏡頭。

在原始劇本裡，梅若迪絲（Meredith）色誘哈利，

5 Richard Chew：1940 —，美國資深電影剪接師，曾以《星際大戰四部曲：曙光乍現》（Star Wars Episode IV: A New Hope, 1977）獲奧斯卡最佳剪輯獎。

六大法則的相對重要性

莫屈對這六大法則有他自己的應對方式。他將條列於17頁的評斷標準，以下列的百分比來衡量各自的重要性：

一、情感（51%）

二、故事（23%）

三、節奏（10%）

四、視覺動線（7%）

五、銀幕二度平面（5%）

六、動作的三度空間（4%）

「我分配給這六項標準這樣的百分比，有點半開玩笑的性質。」他寫道。「但這並非純屬幽默：大家可以注意到，前兩項（情感與故事）這比後四項（節奏、視覺動線、平面性、空間連續性）占更大的比重。如果你再深究下去，你會發現：在大多數的情況下，第一項（情感）比後面五項加總起來還要重要。

以便偷取他裝設竊聽麥克風的位置圖，但是在最後完成的影片中，她偷走的是他錄下來的錄音帶，這麼一來她就進入主要故事線，也沒必要追加拍攝工作日了。

為了讓這個劇情轉折更清楚，我們必須加拍一個哈利的過肩鏡頭（over-the-shoulder），看到他從錄音機裡拉出錄音帶卡匣，發現裡面是空的。一九七三年年底，我們在洛杉磯的派拉蒙片廠補拍這個鏡頭，就在《唐人街》（*Chinatown*, 1974）的拍攝場景裡搭建哈利的工作室一角，還借用他們攝影指導約翰·阿朗索（John Alonzo）的攝影機來拍攝。我們的劇組當時如果沒喊卡、讓攝影機繼續拍下去，這個鏡頭可以從飾演哈利的金·哈克曼一路橫搖到《唐人街》男主角傑克·尼克遜（Jack Nicholson）——他正等著我們劇組拍完，好再次上場演他自己的戲。

十多年前，我們重新製作了《對話》的母片。在KEM上剪接這部片的三十年後，我又一次在Avid上處理它，很好奇自己能否發現這兩套器材有什麼風格特色上的差異，但這部片看起來依舊很完美。我不覺得用什麼器材剪接會留下什麼明顯印記。所有的差異可以說大概都是出自導演、剪接師的感性，以及時代的精神。影像的數位化產製和操控運用則是另一回事——數位化顯然改變了

"數位化顯然改變了一些事，將壁畫般的類比電影製作，轉變為油畫般的數位電影製作。"

一些事，將壁畫般的類比電影製作，轉變為油畫般的數位電影製作。

現在學剪接的電影科系學生可能永遠不會碰到實體膠卷，而我不認為這對他們會有什麼不好的影響。當然，當你面對一百二十五萬呎長的實體電影膠卷（我們在《現代啟示錄》就是處理這麼多膠卷），你就得謹慎規畫好自己的工作。

在數位剪接中，媒材沒有重量，但我們以前用膠卷剪接時，一分鐘長度的 35 釐米工作用拷貝和音軌就將近五百公克重。以《現代啟示錄》來說，全部加起來就是七噸重的膠卷。而為了調整一個剪接點，我們得想辦法從這七噸的龐大膠卷中找出一個影格——重量只有百分之一盎司[6]。

剪接 35 釐米的工作用拷貝是個重度勞力的工作，好比挖水溝那樣，但同時又得非常精準，就像打造手錶的精工那樣。我真的很開心自己有過這樣的體驗。

在我參與過的電影中，《現代啟示錄》的後製經驗至今仍是耗時最久的。我做這個片子兩年，但我還不是最久的，李察‧馬克斯做了三年。同一時間，我們在柯波拉的慫恿下，也在開創 5.1 聲道的規格：他想讓觀眾被各種聲音環繞，聽到也同時感受到爆炸的威力。當時我們也在建構一個特別為這個目標所打造的混音錄音室，這是數位化混音器材首度被用來做電影音軌混音。

我是最後一個加入《現代啟示錄》的剪接師，因為電影在拍攝時，我在英國剪《茱莉亞》（Julia, 1977）。我加入沒多久後，和柯波拉、馬克斯、格林堡、傑克伯開過一次午餐會議。柯波拉說：「我要《現代啟示錄》愈到後面愈瘋狂，而照理說，任何人只要待過這個劇組就會變得不正常。傑克伯，你顯然是所有人裡最瘋的一個，我要你剪結局。莫屈，你才剛加入，所以你最正常，我要你剪開頭。」諷刺的是，開場可能才是全片最瘋狂的部分。

一九七六年，柯波拉開始拍《現代啟示錄》的時候，還沒有這麼重量級的電影敢處理越南議題；在美國人的心理上，越戰仍是未癒合的傷口。我們都感覺到一種責任感——責任感最重的顯然是柯波拉——要以最深刻的方式來處理越南，於是就進入那種單純戰爭電影都會迴避的心理層面。

每次我們放映這部電影，都能夠追循這道「愈來愈瘋狂」的曲線發展，因為我們是實際執行這部片的人。觀眾的反應就不一樣了，我想是因為他們已經內建了一種對戰爭電影的期待。

某種程度上來說，這部片在觀眾眼裡似乎比它實際上看起來正常。但這部片不斷扭曲再扭曲，而觀眾開始抗拒這樣的扭曲，直到再也無法承受為

6 1 盎司約 28.35 公克。

《現代啟示錄重生版》APOCALYPSE NOW REDUX, 2001

根據莫屈的說法，重生版是「那種本來是小樹苗，後來卻變成一棵橡樹的案子。」他說這個案子的初始動機是為法國版 DVD 復原之前被剪掉的法國農園場景，而這個段落必須用原始底片來重建，因此讓柯波拉想知道有沒有其他場景值得復原。就這樣，一個徹底的重建程序啟動了，最後成果就是《現代啟示錄重生版》，比當年戲院放映版長五十分鐘。據莫屈表示，「它非常接近柯波拉當年第一次帶去菲律賓拍攝的劇本。」

止，然後他們赫然發現：這部片真的很怪——他們以為是電影突然變怪了，而不是他們對電影的感覺突然改變了。我想這是我們電影工作者的錯，因為我們沒能讓他們逐步跟上這樣的扭曲，但我們盡力了。觀眾現在對《現代啟示錄》的反應跟當年不一樣，但這只是因為他們已經熟悉這部電影了。

後製《現代啟示錄重生版》時，我們試圖在某種程度上改進這一點。這部片是那種本來是小樹苗，後來卻變成一棵橡樹的案子。一開始的動機只是想為法國市場製作 DVD，加上一個法國農園的場景——但這場戲沒有現成剪好的東西可以加到電影裡。當年我們剪《現代啟示錄》的時候，把這場戲刪到剩下五、六個鏡頭溶接在一起，最後還全部都剪掉了。

於是二〇〇〇年時，我們必須回到原始底片，從零開始剪這場戲。然後柯波拉心想：「既然都要做這種麻煩事了，就看看有沒有其他場景可以加進去吧。」結果就像滾雪球一樣，重生版的長度比一九七九年版多出約五十分鐘。它非常接近柯波拉當年第一次帶去菲律賓拍攝的劇本。

對於我正在剪的素材，我會做兩種層次的筆記。第一次是在看毛片時，我會帶著筆電坐在那裡，把筆電螢幕調暗，針對昨天拍攝的鏡頭寫下所有自由聯想得來的筆記。然後等到我準備剪接特定場景的段落時，我會再把所有毛片看一次，寫下另一種層次的筆記，這一次是用比較分析性的方式，並記下時間碼[7]，而第一次的筆記，我只是讓影像流過我心裡。

第一印象當然只會發生一次；想知道觀眾會有什麼感受，第一次看毛片是剪接師最能貼近觀眾感受的時機。所以我第一次看素材時，會非常認真記下我的想法或感受。

留住這個第一印象，就是我常在說的「觀察景框邊緣」。如果你人在片場，目睹素材的誕生（導演、攝影指導、美術指導和演員們顯然都是目擊者），之後當你看到某場戲時，你會想起拍攝當天可能下了雨，暗自讚嘆畫面上完全看不出有下雨，或是「拍那個鏡頭前，我們才有過很嚴重的爭執。」還是「我們花了八小時才拍到這個鏡頭——成果好極了（它最好是！）」如果你人在拍攝現場，會很難擺脫這些層次的心靈負擔。

但是身為剪接師，我認為你有義務盡可能無視這些事，因為觀眾也完全無從得知。他們不會知道——或者說，不應該知道——片場實際上的氣味如何，或是一個小房間怎麼用 18 釐米廣角鏡頭拍起來變大了，或是任何類別的聯想。剪接師是觀眾的特派員，必須盡量以觀眾的角度來看電影。

7 time-code：每一個影格都有特定的時間碼註記。

《英倫情人》THE ENGLISH PATIENT, 1996

剪接安東尼 · 明格拉導演的《英倫情人》時，莫屈必須重新設計劇本中許多過去與現在之間的切換方式。「我們一直在摸索新的聽覺或視覺轉場方法，因為如果你要在過去與現在之間來回這麼多次，這些轉場必須很有意思，而且能夠娛樂觀眾。」他說。

在這部電影最巧妙的一個轉場中，哈娜（Hana，茱麗葉 · 畢諾許〔Juliette Binoche〕飾演）唸故事給她的病人阿馬希伯爵（Count Almásy，雷夫 · 范恩斯〔Ralph Fiennes〕飾演）聽，讓他想起過去在沙漠裡，凱薩琳（Katherine，

克莉絲汀·史考特·湯瑪斯〔Kristin Scott Thomas〕飾演）也曾在營火旁對他講過同一個故事。

明格拉本來拍了一場戲，內容是基普（Kip，納文·安德魯斯〔Naveen Andrews〕飾演）告訴哈娜，他要結束他們的戀愛關係。後來這場戲被刪去，拍攝的畫面被大幅重新調整用途——這是個絕佳案例，讓我們看到：本來為某個戲劇目的而拍攝的素材，可以為另一個完全不同的目的來重新建構。

這場戲每一個影格裡的安德魯斯被我們以數位的方式抹除，阿馬希的鏡頭——從天花板橫木之間的間隙拍攝——被插入這個段落，用來暗示這是哈娜主觀鏡頭，她正在偷聽他躺在床上等死的告白。最後剪出來的場景不只讓哈娜明白阿馬希背景故事的最後謎底，也給了她幫助他結束生命的動機。

《英倫情人》第一次組裝起來的版本有四小時又二十分鐘。我們剪掉了一小時又四十分鐘，因此必須重新設計故事裡許多過去與現在交錯的轉場方式。這兩個故事——修道院的現在式，以及沙漠中的過去式——的時間順序，基本上沒什麼改動，但是這兩個故事要怎麼融合、那一堆牌卡要怎麼洗牌，有了重大改變。劇本裡可能有四十個轉場，其中五個原封不動保留下來，其他三十五個必須重新設計，因為有這麼多時間被剪掉了。

我們一直在摸索新的聽覺或視覺轉場方法，因為如果你要在過去與現在之間來回這麼多次，這些轉場必須很有意思，而且能夠娛樂觀眾。你不能讓觀眾心想：「天啊，又是同一套。」相對地，《教父第三集》這部片本來有十四次的時間轉換，但試映之後，柯波拉把它降低到七次。

因為我既做混音也做剪接，有時我會想像自己是在美式足球場上同時扮演四分衛和外接員（wide receiver）的角色。在剪接畫面並且大致剪接聲音時，我可以預想到六個月後自己開始混音時或許能做哪些事。（唯一一個我知道可以身兼這兩種工作的人是負責《星際大戰》系列的班·博特〔Ben Burtt〕。有趣的是，我們的生日竟然都是七月十二日。你可以自由詮釋這個巧合！）

不過，電影製作的整體本質畢竟仍是團隊合作。我不會太過鼓吹這種「一個人搞定一切」的概念——我喜歡跟他人共事，有時候因此在創意上碰撞出神奇的火花，使最後完成的電影比各部門成果的總和還要精彩。

安・沃絲・寇堤茲 Anne Voase Coate

"一般說來，我就是跟著我的感覺剪接。我自許為重視
　演員的剪接師，非常注重他們的表演。"

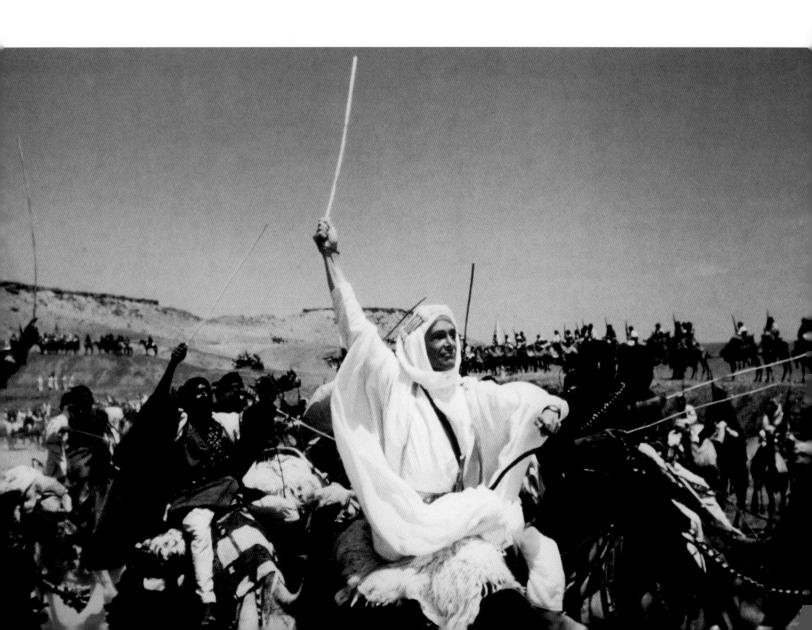

一開始，安‧沃絲‧寇堤茲是想成為電影導演，而她的舅父亞瑟‧藍克（J. Arthur Rank，知名英國電影界大亨）對此不以為然，認為她想當導演只是為了光鮮亮麗的表象與俊美的演員。但寇堤茲的熱情夠堅定，使得藍克終於仍然為她在一家專門拍宗教影片的製作公司找了個工作。寇堤茲在那裡學會放映毛片、錄音、串接場景，最後成為位於倫敦的松林製片廠（Pinewood Studios）的助理剪接師。

在諾爾‧蘭利（Noel Langley）執導的《匹克威克外傳》（The Pickwick Papers），寇堤茲第一次擔任剪接指導。十年後，她因為剪接大衛‧連（David Lean）的史詩電影《阿拉伯的勞倫斯》（Lawrence of Arabia, 1962）贏得奧斯卡金像獎。後來她以彼得‧葛林威爾（Peter Glenville）的《雄霸天下》（Becket, 1964）、大衛‧林區（David Lynch）的《象人》（The Elephant Man, 1980）、沃夫岡‧彼得森（Wolfgang Petersen）的《火線狙擊》（In the Line of Fire, 1993），以及史蒂芬‧索德柏（Steven Soderbergh）的《戰略高手》（Out of Sight, 1998），四度獲得奧斯卡獎提名。

其他剪接作品包括《鵑血忠魂》（Young Cassidy, 1965）、《伯弗斯大砲》（The Bofors Gun, 1968）、《攝影師和他的情人》（The Public Eye, 1972）、《東方快車謀殺案》（Murder on the Orient Express, 1974）、《泰山王子》（The Legend of Tarzan, Lord of the Apes, 1984）、《天生一對寶》（What About Bob?, 1991）、《卓別林與他的情人》（Chaplin, 1992）、《剛果》（Congo, 1995）、《脫衣舞孃》（Striptease, 1996）、《永不妥協》（Erin Brockovich, 2000）與《出軌》（Unfaithful, 2002）。

寇堤茲目前仍活躍於好萊塢，近期的剪接作品有《黃金羅盤》（The Golden Compass, 2007，共同剪接）、《愛的代價》（Extraordinary Measures, 2010），以及《格雷的五十道陰影》（Fifty Shades of Grey, 2015）。

安・沃絲・寇堤茲 Anne Voase Coates

大家經常問我是否有自己的剪接風格,而我通常都說沒有,但有一天,我女兒告訴我:「妳當然有妳的剪接風格,我們課堂上現在就在上這個。」所以我也許有吧。每個人都有某種風格,但我一定會努力讓我的風格去適應手上正在剪接的任何影片。我不希望人家看到我的電影時說:沒錯,那是寇堤茲剪的。

我還記得當年試剪《阿拉伯的勞倫斯》一些段落時的情景。大衛・連在看毛片時,當著整個劇組的面問我第一場戲剪好了沒。我說剪好了,然後他要我拿來放給他看。我說我沒辦法當著這麼多人面放給他看,但他說:「別說傻話了,去拿來就對了。」我真的嚇壞了。整個過程中,我坐在那裡呆呆看著,害怕到什麼剪接點都沒看到。結束後,大衛・連起身這麼說:「這是我這輩子頭一次看到一場戲完全剪出我心裡想像的樣子。」──這是我這輩子聽過最大的讚美,整個人完全愣在那裡。

勞倫斯吹熄火柴的畫面接沙漠的第一個鏡頭,這裡我們本來打算照劇本寫的做溶接效果,也標註好要做溶接,但在放映室裡播放這段影片時還沒做效果,而是直接剪[8]在一起。大衛・連和我都覺得:「哇,這樣做真的很有意思。」

所以我們決定幫它進行微調,兩個鏡頭各拿掉幾格。大衛・連看了之後說:「還差一點。安,妳

來吧,把它做到完美。」於是我再剪掉兩格,然後他說:「這樣就對了!」

如果當時我是用數位方式剪接,就永遠不會看到那兩個鏡頭這樣子剪在一起:我們會在電腦裡做好溶接,看片時就會有那個轉場效果,結果就不可能看到它們直接被剪在一起。不過,如果是這樣,我寧可相信我們到最後還是會想到要這麼做……話又說回來,如果換成別的導演,不見得會喜歡這種剪法或看到它的好。幸運的是,大衛・連跟我的感覺一致。

有些時候,狀況會完全相反。《剛果》是我第一部以數位方式剪接的電影。片子裡的某些叢林畫面,本來我是打算用卡接的方式,但當時我在嘗試這個新系統的種種功能,覺得可以用溶接試試,結果看起來非常好。這些鏡頭以很優雅的方式交融轉換,所以就保留下來了。如果當時我是用膠卷剪接,最後可能是用卡接,不會把這段畫面送去沖印廠做溶接效果。

同樣的狀況也發生在《海之外》(Out to Sea, 1997)。剪接那個跳舞的蒙太奇段落時,我用了對角線溶接,效果相當不錯。我試了各種有趣的方式,那些用膠卷剪接時絕對不可能做到的方式。

我喜歡用膠卷剪接。對我來說,用膠卷剪接永遠比數位剪接更有感覺。我第一次剪接時是用 Movi-

8 direct cut:台灣業界習慣稱「卡接」。

《阿拉伯的勞倫斯》 LAWRENCE OF ARABIA, 1962

片中男主角彼得・奧圖(Peter O'Toole)吹熄火柴的鏡頭,接到沙漠日出鏡頭這一段,寇堤茲和導演大衛・連本來是要用溶接的效果來處理。但他們在看片時,這個效果只是先標示出來而已,還沒有執行,因此是以卡接的方式呈現。結果他們非常喜歡這樣的表現,決定保留下來。

「它就是非常對味。」寇堤茲說。「你一看到它,就是會有這樣的感覺。」

> **"現在我是用Avid剪接系統。可以說，我的剪接方式已經改變……但我想講的故事、想讓那場戲表現出的情感，我希望不論用什麼方式來剪都是一樣的。"**

ola 剪接機，只有一個小螢幕和我，沒有人站在我身後盯著看。我覺得自己和剪接的關係更緊密，這是我在數位剪接時從未體驗到的。

在那個時代，我從不自己動手黏接我剪接的電影。大家常拿這一點來笑我（善意地），因為大多數剪接師都自己做黏接的工作，然後再檢查一次。但我會讓我的助手做黏接，然後拿到放映室把這場戲放給劇組看，告訴他們：「先不要管剪接點，我之後可以把它們理順，現在我只想知道你們覺得這場戲有不有趣、有沒有看懂故事、喜不喜歡演員的表演……我希望你們像真正的觀眾那樣來看片。」這麼做有時候真的可以催生一些很棒的點子，而且不全然都是我的點子。我就是覺得這樣子在大銀幕上看片讓我對片子感覺很好。

現在我是用 Avid 剪接系統。可以說，我的剪接方式已經改變，但結果大致上還是跟以前用膠卷剪接一樣。剪接次數也許變多了一些，但我想講的故事、想讓那場戲表現出的情感，我希望不論用什麼方式來剪都是一樣的。

在適應數位剪接時，我確實碰到了一些麻煩，但我告訴自己：「只是工具不一樣而已，妳要講的還是同一個故事，追求的仍是同樣的笑聲、同樣的動作場面。」一旦我真正理解這一點，全心在故事上，就開始向前進了。當然，過程中我曾經跌跌撞撞，但我已經下定決心要走這條路。我曾

經以為自己這輩子可以不必適應數位剪接，但是當更資深的剪接師都開始轉換，例如吉姆·克拉克[9]和我其他的好朋友，我體認到自己也得學起來才行。

《阿拉伯的勞倫斯》這部片把我寵壞了。劇組每天送進來幾千呎拍了精采畫面的膠卷，例如四機同時拍攝的戰爭場景，或是廣闊沙漠裡的駱駝、海市蜃樓等鏡頭。當時我要是想得太多，應該會被嚇到吧，但我那時是直接埋頭在膠卷裡。老實說，我就是把故事剪出來而已。

如果要我在有壯闊背景的演員遠景鏡頭，和演員更緊的鏡頭之間做選擇，我想我應該會用前者吧。但是基本上，我一貫的作風是跟著演員表演來剪接，畢竟不管怎麼說，背景就是背景，永遠都在那裡。《阿拉伯的勞倫斯》這部片，或許真的可以更緊湊一點，但我們一九八九年修復這部片時嘗試把它剪得更緊湊，卻不喜歡完成的新版，於是把拿掉的地方又放回去。

剪完《阿拉伯的勞倫斯》後，《雄霸天下》的剪接經驗也很有趣。彼得·葛林威爾用完全不同的方式拍攝這部片，某種層面上來說比較像舞台劇，拍攝畫面也少了很多。這是截然不同的經驗。一開始我心想：「天啊，這些素材好糟！沒有廣度，什麼都沒有。」當然，等我發現這個劇本有多好、對白有多精采時，還有當我真正開始剪接後，我

9 Jim Clark：1931 一，美國資深剪接師，代表作有《殺戮戰場》（*The Killing Fields*, 1984）、《絕對目標：豺狼末日》（*The Jackal*, 1997）、《吻兩下打兩槍》（*Kiss Kiss Bang Bang*, 2001）等。

的想法當然完全改變了。

葛林威爾是個很棒的導演，很清楚自己想要什麼。我也明白他限制鏡頭數量的原因：他不希望製片哈爾‧瓦歷斯（Hal Wallis）在拍攝結束後過度插手這部電影。

瓦歷斯希望在葛林威爾拍攝約兩天後，就能看到每個段落被剪出來。我說：「但這樣的話，葛林威爾就沒有時間選擇他要的剪法、決定他要用的毛片了。」瓦歷斯說：「做決定的是我，不是他。」我心想，絕對不能聽他的。我強烈認為在這個階段應該是剪導演版才對，於是想盡辦法等葛林威爾選好他要的鏡頭，也總是照他的選擇來剪接，而不是聽從瓦歷斯的選擇——瓦歷斯從來沒發現這一點。

這實在很好笑，因為他這麼堅持自己選鏡頭，卻從未注意到我總是照葛林威爾的意思來剪。而且在這種狀況下，因為只有一天可以剪接，讓我學

會怎麼迅速剪接。我對自己剪的東西永遠瞭若指掌，而且大家都知道我動作非常快。

開始讀《象人》劇本時，我覺得自己根本沒辦法剪這部片，沒辦法每天在 Moviola 上看著那張臉。然後我繼續往下讀，讀完後淚流滿面，心想我一定可以剪這部片。

大衛‧林區非常有才華，但我們還是遇到了一些難題，其中之一是什麼時候讓象人拿下頭套，首次露出他的臉。這裡可以有兩個處理方式：在電影開場沒多久，崔弗斯（Treves）第一次去馬戲團表演現場找象人；或是稍後象人住院時，年輕護理師看到他之後，失手讓托盤掉到地上。

製片梅爾‧布魯克斯（Mel Brooks）要林區拍兩個版本，但林區就是林區，決定只拍他喜歡的方式，也就是馬戲團的段落。布魯克斯氣炸了，因為他想要的是另一種。他和其他所有人都認為，在護理師看到之前不要露出象人的臉會比較戲劇化。

《象人》THE ELEPHANT MAN, 1980

這部片最關鍵的決定之一，是何時讓觀眾看到主角（約翰‧赫特〔John Hurt〕飾演）象人的臉。

大衛‧林區想在崔弗斯（安東尼‧霍普金斯〔Anthony Hopkins〕飾演）第一次在馬戲團餘興節目中看到象人時就讓觀眾看到，但是製片梅爾‧布魯克斯堅持要在之後才讓他露臉。在馬戲團節目的段落，赫特大多數時候都待在陰影中，寇堤茲剪接了一滴眼淚流下崔弗斯臉頰的鏡頭，暗示這個角色外貌上的畸形。

這個解決方法非常優雅細膩，卻在後面的場景裡給寇堤茲帶來大麻煩，因為在真相揭露之前，她必須設法把象人的臉藏起來。

後來是布魯克斯勝出，所以最後完成的電影裡，觀眾在表演現場那段戲裡看不到象人的頭，只會看到他的影子，然後我們跳到崔弗斯的臉部特寫，看到一滴眼淚流下他的臉頰。但這樣一來，出現了一個大問題：這場戲之後，我們還拍了兩、三場戲，裡面可以看到象人的頭！於是我得重剪這幾場戲，讓觀眾看不到他的樣子。

我採取的方法是拿掉一、兩個鏡頭，或是放大畫面讓他的頭不出現在景框裡，或是把鏡頭弄暗、把畫面粒子變粗，使你看不到他的臉。幸好放大和把畫面粒子變粗對這部片沒有影響，因為它本來就是黑白片，畫面粒子也很明顯。我們總算是想辦法避開了這個難題。這樣的處理方式雖然不算漂亮，但避免了重大災難：他們本來有可能得回去重拍。

林區身邊有個很厲害的錄音師叫亞倫．斯普列特（Alan Splet），用的是很舊的器材。這些器材可以錄下絕佳的聲音，但也會產生一些我不喜歡的怪聲。有一次，我們在看馬戲團的雨中場景，突然聽到「砰」的一聲噪音。我有點想找麻煩，馬上跳起來說：「天啊，這一段中間怎麼會有槍聲？」林區說：「不准妳抱怨斯普列特的音效，因為它棒透了！」我說：「如果應該是雨滴，聽起來卻像槍響，為什麼我不能抱怨？」

林區和我之間有過一些這樣的小狀況。斯普列特是個好人，但他和林區實在太要好，讓我感覺有點被排除在外——這一點讓我不太爽——但他們也有可能是故意要讓我有這種感受。

我喜歡跟導演有一些小爭辯。我當然不想處處跟導演意見不同，但換個角度想，如果我們在一、兩個地方有不同的波長，其實是件好事。我記得卡爾．雷納[10]講過一個故事：為了阻止導演照他自己的意思進行修改，有個剪接師索性躺到 KEM 剪接機上抵死不從……我從來沒做到這種地步，但我承認我有時候有點頑固。

10 Carl Reiner：1922 −，美國喜劇界傳奇人物，身兼喜劇演員、導演、製片與錄音師等身份，曾九度贏得艾美獎（Emmy Awards）。

> **"如果你感覺有些東西不太對勁,而你不是真的知道原因在哪裡,那就把它簡單化。這是我透過嘗試和錯誤學到的事。"**

《戰略高手》的那些製片很喜歡講一個故事:導演索德柏在電影公司的建議下拿掉了一場戲,讓我非常震驚,不斷爭取要把這場戲放回去。製片們對這件事印象很深刻,因為這讓他們發現我的反應有多激烈。最後,索德柏把這場戲放了回去,但其實大多數時候剪接師必須屈服,因為說到底這還是導演的電影。有些剪接師真的死也不肯屈服,然後就沒有工作上門了。

我很會做剪接實驗,總是在嘗試這個、那個。我很喜歡跟導演亞卓安·林恩(Adrian Lyne)合作,因為他也很擅長實驗任何的可能性。就連效果已經很不錯的地方,他也還會繼續亂實驗一通;即便是他喜愛的場景,他還是必須用其他方式來嘗

試,看看會不會找到更好的東西。這就是他的個性。

剪接《出軌》的時候,有一次我對林恩說:「那場愛情戲其實沒有很好。」他要我拿回去看看可以怎麼改。本來黛安·蓮恩(Diane Lane)與奧利維耶·馬丁尼茲(Olivier Martinez)的第一場愛情戲之後,接的是蓮恩搭火車回家的戲。愛情戲裡只有一點點東西可以用,而火車上的素材我有五個鏡頭左右,於是我把這兩場戲交叉剪接,讓她在火車上回想自己剛才做的事,用倒敘手法回溯那場愛情戲。

結果就是最後成品裡的樣子。當你可以用這種方式來成功補強時,效果會很棒。但我也在其他電

《出軌》UNFAITHFUL, 2002

在《出軌》的拍攝劇本中,康妮(黛安·蓮恩)與保羅(奧利維耶·馬丁尼茲)第一次做愛的場景之後,是康妮搭火車回家的戲。當寇堤茲發現愛情戲中的畫面很不好處理,導演亞卓安·林恩允許她進行多方嘗試。

寇堤茲的解決方案是把愛情戲與搭火車場景交錯剪接,讓觀眾透過康妮的記憶來目睹做愛的過程,將兩個簡單直接的段落合成為充滿情慾、渴望、罪惡感與羞恥的蒙太奇段落,觸動人心。

影試過類似手法，結果沒有成功。

我認為用這類剪接手法要很謹慎，不能做過頭。以《戰略高手》為例，我們有很多倒敘、很多聰明的場景，多到讓我有一天對索德柏說：「我想我們做得太過火了。」我也對其他導演說過這句話：你做過頭了。你得停下來。

當有些東西不順時，我們經常會做更多剪接或放進更多鏡頭，但其實，減少鏡頭數量、讓場景平穩下來，幾乎總能得到比較好的結果。如果你感覺有些東西不太對勁，而你不是真的知道原因在哪裡，那就把它簡單化。這是我透過嘗試和錯誤學到的事。

以剪接師身分出道的導演

大衛・連 David Lean

早在執導《阿拉伯的勞倫斯》與《桂河大橋》（The Bridge on the River Kwai, 1957）之前，大衛・連已經是業界公認的最頂尖剪接師。一九四二年他轉執導演筒時，已經剪接超過二十部電影，包含《皆大歡喜》（As You Like It, 1936）、《賣花女》（Pygmalion, 1938）、《芭芭拉少校》（Major Barbara, 1941）、《魔影襲人來》（49th Parallel, 1941）與《戰地蒸發》（One of Our Aircraft is Missing, 1942）。大衛・連總是說剪接是他與電影的初戀。一九八四年的《印度之旅》（A Passage to India），他同時負責導演、編劇與剪接，並且在這三個項目都獲得奧斯卡獎提名，創下生涯高峰。

勞勃・懷斯 Robert Wise

在一九四四年轉型當導演前，勞勃・懷斯已經剪接了十二部電影，包括《鐘樓怪人》（The Hunchback of Notre Dame, 1939）、《黑夜煞星》（The Devil and Daniel Webster, 1941），以及奧森・威爾斯（Orson Welles）執導的《大國民》（Citizen Kane, 1941），並以《大國民》獲得奧斯卡最佳剪輯獎提名。剪接威爾斯另一部電影《安培遜大族》（The Magnificent Ambersons, 1944）時，懷斯在雷電華電影公司（RKO）高階主管的堅持下拿掉了五十分鐘的毛片──後來還更進一步銷毀──使得《安培遜大族》成為一部永遠帶著汙點的經典之作。

安東尼・哈維 Anthony Harvey

安東尼・哈維剪過兩部史丹利・庫柏力克（Stanley Kubrick）的電影：《一樹梨花壓海棠》（Lolita, 1962）與《奇愛博士：我如何學著停止擔憂並愛上原子彈》。其他剪接作品還有《老兄，我沒事》（I'm All Right Jack, 1959）、《冷戰諜魂》（The Spy Who Came in From the Cold, 1965）等。

海爾・艾許比 Hal Ashby

海爾・艾許比擔任剪接師而得到奧斯卡獎肯定的次數，比擔任導演時來得多。諾曼・傑威森（Norman Jewison）執導的《月黑風高殺人夜》（In the Heat of the Night, 1967）讓艾許比成功奪下奧斯卡最佳剪輯獎，《俄國人來了！》（The Russians Are Coming! The Russians Are Coming!, 1966）則讓他獲得提名。其他剪接作品包括《苦戀》（The Loved One, 1965）、《龍蛇爭霸》（The Cincinnati Kid, 1965）與《龍鳳鬥智》（The Thomas Crown Affair, 1968）。

現在的導演不見得都會給剪接師一個貫穿整場戲的主鏡頭（master shot），讓你可以在剪接時用上很長一段。但其實，如果演出很精采，何必剪其他鏡頭進去？如果畫面沒問題，根本不需要修補它。我喜歡讓鏡頭盡量持續，不見得是固定不動的鏡頭，也可以是移動鏡頭，只要它有帶出空間裡的人，並且捕捉到演員的表演。但這種剪接方式現在不流行了，沒什麼經驗的導演很愛剪、剪、剪——他們馬上就把鏡頭切碎。

剪接是非常「個人」的事，我覺得很難討論。華特·莫屈可以解釋為什麼他這樣剪接，但我沒辦法。一般說來，我就是跟著我的感覺剪接。我自許為重視演員的剪接師，非常注重他們的表演。

在為導演卡洛·李[11] 剪接他的最後一部電影《攝影師和他的情人》（The Public Eye, 1972）時，我得到了此生最棒的讚美。「好的剪接師有很多，」他說。「但妳是最有心的一個。」真美妙的一句話，讓我永遠珍惜。

11 Carol Reed：1906–1976，英國導演，曾以《孤雛淚》（Oliver!, 1968）贏得奧斯卡金像獎最佳導演。

《戰略高手》OUT OF SIGHT, 1998

寇堤茲剪接《戰略高手》那些倒敘場景一陣子後，坦白告訴導演索德柏，她認為這部電影因為玩太多倒敘與敘事結構的花招而變得頭重腳輕。

「我對索德柏說，『我想我們做得太過火了。』我也對其他導演說過這句話：你做過頭了。你得停下來。當有些東西不順時，我們經常會做更多剪接或放進更多鏡頭，但其實，減少鏡頭數量、讓場景平穩下來，幾乎總能得到比較好的結果。如果你感覺有些東西不太對勁，而你不是真的知道原因在哪裡，那就把它簡單化。」

《火線狙擊》 IN THE LINE OF FIRE, 1993

在沃夫岡・彼得森執導的《火線狙擊》中，祕密勤務局探員霍力根（Frank Horrigan，克林・伊斯威特飾演）與殺手李瑞（Mitch Leary，約翰・馬克維奇〔John Malkovich〕飾演）兩人間在電話上交談那場戲，給剪接帶來很大的挑戰。

「我們想讓觀眾看到這兩個角色，又不想做分割畫面那類的效果。」寇堤茲說。為了維持整個段落的情感連續性，她努力確保每次剪到某個演員，都能完結或接續該演員上個鏡頭的表現。讓這個段落更為複雜的設計是，馬克維奇只能被看到局部，而伊斯威特不安的神情又再疊上了約翰・甘迺迪（John F. Kennedy）總統遇刺的歷史畫面。

李察・馬克斯 Richard Marks

"身為剪接師，我非常注重演員的表演。光只是決定把什麼
剪進去，你就能夠操控一個角色的調性——我很喜歡這麼
做，因為可以變化出豐富的層次。"

李察‧馬克斯生於一九四三年，在紐約土生土長。他很幸運地成為狄迪‧艾倫的愛徒，就此展開他豐碩的剪接生涯。他擔任助理剪接師的電影有亞瑟‧潘（Arthur Penn）執導的《愛麗絲餐廳》（Alice's Restaurant, 1969）與《小巨人》（Little Big Man, 1970），也跟恩師共同剪接了薛尼‧盧梅（Sidney Lumet）執導的《衝突》（Serpico, 1973）。他與巴瑞‧馬爾金（Barry Malkin）、彼德‧金納（Peter Zinner）共同剪接了柯波拉的《教父第二集》（The Godfather: Part II, 1974）後，以柯波拉《現代啟示錄》剪接團隊一員的身分第一次獲得奧斯卡獎提名。

詹姆斯‧L‧布魯克斯（James L. Brooks）編導的六部劇情片，都是由馬克斯擔綱剪接，其中的《親密關係》（Terms of Endearment, 1983）、《收播新聞》（Broadcast News, 1987）與《愛在心裡口難開》（As Good as It Gets, 1997）又讓他三度提名奧斯卡獎。

馬克斯的其他剪接作品包括：伊力‧卡山（Elia Kazan）的《最後大亨》（The Last Tycoon, 1976）、賀柏‧羅斯（Herbert Ross）的《天降財神》（Pennies From Heaven, 1981）、卡麥隆‧克羅（Cameron Crowe）的《情到深處》（Say Anything..., 1989）、華倫‧比堤（Warren Beatty）的《狄克崔西》（Dick Tracy, 1990），以及諾拉‧艾芙倫導演（Nora Ephron）的喜劇《電子情書》（You've Got Mail, 1998）、《美味關係》（Julie & Julia, 2009）。

李察・馬克斯 Richard Marks

大學畢業時，我實在不知道自己要做哪一行維生。我做了很多不同的工作，也不想去念研究所，所有的事讓我覺得非常無趣，最後有個朋友建議我進電影產業。我們家族的一個朋友在聯美（United Artists）電影公司上班，幫我在紐約的院線拷貝沖印廠找到一個工作，而那裡讓我有機會接觸到剪接的案子。那時我甚至不知道自己對剪接有沒有興趣，只是這似乎是條路，而走投無路的人會緊抓住任何一條路不放。

打從一開始剪接，就感覺好像有些東西跟我很合拍。剪廣告片和預告片一、兩年之後，我決定試著進入劇情片的業界。我很快就發現，剪接劇情片會用到我大學時代主修英文系時很喜歡的東西：故事與角色。剪接的本質是講故事，並且讓故事有一種節奏。不論寫故事或是剪接電影，創作過程非常接近。

做《愛麗絲餐廳》這部片時，我是狄迪・艾倫的助理。剪完這部片後，她要我繼續跟她去剪亞瑟・潘的下一部電影《小巨人》。那個時候，紐約電影界比好萊塢片廠體系有更多的晉升機會，助理可以在合理的短時間內當上剪接師。我出道的時候，剛好遇到很多電影在拍攝，許多年輕導演在衝撞舊好萊塢，因此有很多往上爬的機會。躬逢其盛的我很幸運。我想我是有些才華，但我也很幸運。

狄迪是很棒的人。她很有教人的天分，對我來說，那是一段不可思議的學習過程。我知道教學是怎麼一回事，而她的寬容可能是我永遠都做不到的。她是個非常有耐心的女性。

那個年代的剪接跟現在很不一樣，是非常需要體力勞動的工作。那時候，有兩種組織影片素材的方法在較勁：Moviola 派與平台式剪接機派。狄迪走的是 Moviola 派，後來的數位剪接幾乎是完全從這個派別發展出來的。例如在 Avid 上，你把素材

《家有嬌娃》I'LL DO ANYTHING, 1994

馬克斯曾計畫用兩套剪接系統來處理詹姆斯・L・布魯克斯執導的《家有嬌娃》：戲劇部分用傳統膠卷，較複雜的多機拍攝歌舞段落則是用「喬治・盧卡斯 EditDroid」系統。

當布魯克斯決定捨棄所有歌舞段落、進行大量重拍，馬克斯開始試用第三個平台 Avid 來剪接重拍的素材。

「我一用它就上癮了。它是不可思議的工具。」馬克斯說，但他也提到：「我一直希望布魯克斯可以讓我們把《家有嬌娃》重剪成歌舞片，按照一開始計畫的那樣。」

放進分類箱（bins），再把素材切成個別的鏡次[12]，就像我們用膠卷剪接時一樣。

我第一次用 Avid 是在詹姆斯・L・布魯克斯執導的《家有嬌娃》（I'll Do Anything, 1994）。由於這部電影本來是歌舞片，需要多機攝影與多次搭配音樂演出，我決定採用兩種方法：戲劇部分用膠卷剪接，歌舞部分用「喬治・盧卡斯 EditDroid」（George Lucas EditDroid）——這是一種雷射光碟剪接系統，經常發生嚴重的機械性故障，而且可能只有兩分鐘長的線性回放儲存容量。

但 EditDroid 系統有它吸引人的地方，那就是：在遇到歌舞段落時，你可以同時看到四台攝影機，然後在四台之間切換鏡頭。我覺得這樣可以節省很多時間，後來也證明確實是如此，只不過到了最後階段，我們決定放棄做成歌舞片，重新規畫了七、八天來重拍。

Avid 公司當時很努力在推廣它的器材，主打「可以處理比以前更多素材」這一點（廣告和音樂錄影帶已在廣泛使用這套系統，只是它還無法統合夠多儲存容量，所以不是很適合用在劇情片剪接上）——但也貴得不可思議。我告訴 Avid 公司，如果你們想要我用它，我可以試試，但必須是免費的。我們買不起。

於是他們在我的剪接室架了一套 Avid 系統，換句話說，我用了三套規格剪接《家有嬌娃》。Avid 被我用來剪接所有重拍畫面，而我得說，我一用它就上癮。它是不可思議的工具，你已經可以看到它就是未來，全面占據市場只是時間的問題而已。從那時候起我決定：要找我剪接電影，就必須同意讓我使用 Avid 剪接。

這不表示 Avid 在初期階段讓人一用就上手。事實上，它難學又反應慢，讓使用者頻頻碰壁。我不懂電腦，所以我不光要適應新的剪接系統，也在適應整個電腦世界。此外，當時的 Avid 顯然不像

現在的版本這麼成熟，問題層出不窮，例如系統當機、剪接存檔消失，所以助理每晚都得留下來用磁碟片備份系統。

但是做剪接這一行，你必須以開放的態度面對改變。我的意思是，剪接就是關於改變。如果你不想改變，就不應該做剪接工作。我認識覺得新科技很困難的剪接師，一開始很多人抱怨、很多人抗拒。他們的態度是，「我一直都是這樣子工作，所以這一定是正確的方式。」簡直是瘋了。如果你抱持這種態度，就不應該幹這一行。

大家常問我是用哪一種風格剪接。我想，最好的答案是：你應該讓素材決定風格。你可以盡量顛覆所謂的風格：把快速剪接慢下來、讓它失去戲劇張力，或是用過度緩慢的剪接讓喜劇失去笑點——但總之，必須是素材本身引你進入這個風格才行。

以《教父第二集》為例，柯波拉想在場景和場景間運用很長的溶接，而且從頭到尾都沒改變過心意。那些溶接出現的點不斷在改變，但這個風格是老早就底定的事。它非常適合用在這種多線故事的互相呼應。

我花了幾個月時間處理那些溶接。我們是用所謂的 A 和 B 底片（A-and-B negative），這樣可以保存原始底片的畫面樣貌。關於溶接的長度，我們做了無數實驗，同時不斷嘗試可以把這些溶接用在故事的哪裡。這部電影的收尾階段都在做這些事，決定在哪裡溶接、何時溶接，以及在觀眾能理解的極限之內能把故事說到什麼地步，

我是《教父第二集》的三個剪接師之一，因為是團體合作，你的風格必須跟大家一致——這是應該的。你可能非常想控制某樣東西，但還是得放棄。《現代啟示錄》也是這個狀況。我是剪輯指導，同時也只是四個可以在電影上掛名的剪接師之一，但其實還有其他人也參與了這部片的剪接工作。

12 take：同一個鏡頭可能會拍多次。

《教父第二集》 THE GODFATHER: PART II, 1974

從一場戲溶接到下一場戲，這個技法現在只需要點一下滑鼠就能做到，但在用膠卷剪接的年代，是非常辛苦與耗時的工作。馬克斯剪接《教父第二集》時，只有兩種方法可以做到這個效果：單條光學沖印（single-strand opticals），需要沖印廠為要做溶接的地方製作新底片；以及A／B光學沖印（A/B opticals），用的是原始拍攝底片，免除了多沖印一次所造成的額外畫面粒子。

柯波拉電影中的溶接尤其複雜，部分原因在於它的持續時間長，不只代表場景的轉換，也是時代的轉換[13]。影片開頭，是在二十世紀初始的年代，年輕的維多‧柯里昂（Vito Corleone）剛從義大利西西里島抵達紐約，然後溶接到幾十年後他的孫子安東尼（Anthony）的鏡頭。電影稍後，維多的兒子麥可（Michael）站在安東尼的床邊，轉場到維多早年家庭生活的倒敘。

13 這部電影由間隔數十年的兩條故事線所構成。

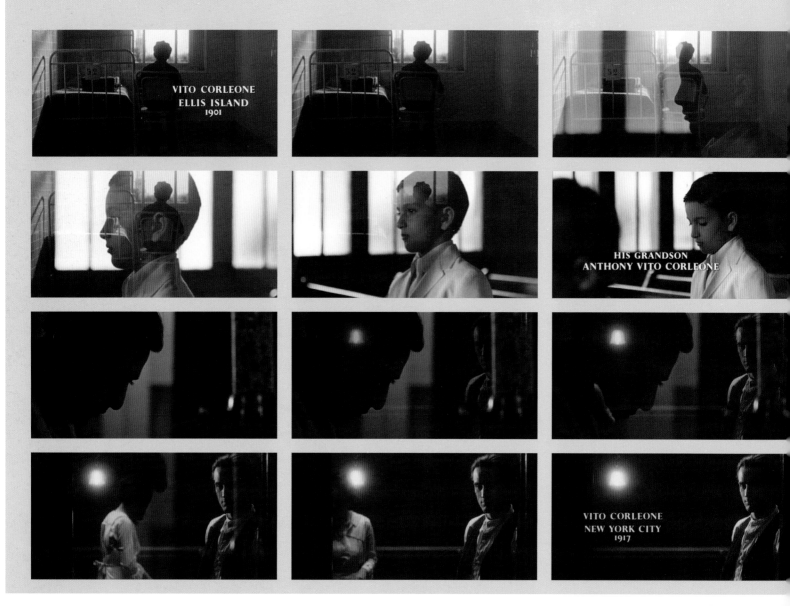

有許多剪接師參與過《現代啟示錄》，只是在整個後製過程中陸續離開。但這部電影最後出現了一種非常特殊的風格，這個結果有部分歸功於我們在場景上的操弄與取捨。就算你只是在剪接電影的某個片段，有一點非常重要：這個片段必須對整體的敘事架構產生作用，否則這個片段就沒有意義，你的剪接陷入泥淖中。

就許多面向來說，《現代啟示錄》在很多地方都陷入了泥淖。例如有一次，所有實景戲劇場景和動作場景都拍好了，卻沒有任何可以用來連接這些場景的素材——旁白敘事、馬丁·辛溯河而上的幾場戲，這些當時都還沒有。我們沒有連接素材，必須在這三年剪接期間自己把這部片建構起來。這是個瘋狂的過程，也是一次驚心動魄的經驗，拍攝畫面多到彷彿永無止盡……我常說我們每個人也都經歷了溯河而上尋找柯茲[14]的旅程，也都進入了「黑暗之心」[15]（the heart of darkness）。

身為剪接師，我非常注重演員的表演。光只是決定把什麼剪進去，你就能夠操控一個角色的調性——我很喜歡這麼做，因為可以變化出豐富的層次。但你沒辦法把糟糕的演出變成好的。剪接可以用來操控演出的手法多到數不清，但剪接不是變魔術。

我跟詹姆斯·L·布魯克斯第一次合作是在《親密關係》。原始卡司中有個配角演員，讓我覺得不太對勁。看到第一批毛片的時候，我很……不安，不知道該怎麼做。雖然我是嘴很快的人，經常想到什麼就直接講出來，但我那時跟布魯克斯還不熟，因為我們才開始合作幾個月。

最後我決定，如果我什麼都不講，等於沒有誠實以對，於是我打電話跟他說：「我不知道該怎麼講這件事。我的想法可能大錯特錯，但我對這個演員的印象就是這樣。」布魯克斯非常仔細地聽我說，然後那個周末他就換角了。

當然，這個事件更強化了我的快嘴性格，但我覺得他們就是聘請我來做這個的。我合作過的導演中，有些人不是很想知道我怎麼想，也有些人想聽我說。

《教父第二集》 THE GODFATHER: PART II, 1974
《美味關係》 JULIE & JULIA, 2009

很少電影會看起來如此天差地遠，而柯波拉史詩黑幫電影《教父第二集》與艾芙倫執導的廚藝喜劇小品《美味關係》就是這樣。它們的剪輯指導都是馬克斯——在這兩部片裡，他都得串接兩條不同時空的故事線——這件事值得我們深入探討。

在馬克斯看來，《教父第二集》是「電影中編排多條故事的最佳典範。現代的故事線節奏很快，而西西里和早年紐約的過去故事線比較有樂譜上所謂『圓滑的』（legato）那種感覺。必須平衡這兩條故事線的推動力和能量，總是讓我們陷入困境。它成了我們必須完成的最艱鉅任務之一：保持平衡，持續推動故事，不能讓觀眾看不懂或是厭倦這些節奏上的改變。

「在當年，這是非常危險的敘事結構，既不主流，還背負著續集的壓力。《教父第二集》有趣的地方是，它比第一集更嚴肅、更知識分子取向。它讓人著迷，因為它跟許多續集電影大相逕庭。」

至於《美味關係》這部片，「是個困難的挑戰，因為茱莉在任何層面上都不是很讓人支持認同的角色。她有一種令人不快的特質，跟非常親切討喜的茱莉亞·柴爾德（Julia Child）相反。在很多段落裡，我們剪接時必須跟茱莉保持距離，希望能讓觀眾對她產生一點認同。茱莉的故事有種瘋狂和神經質的特質，茱莉亞那條過去式的故事線則『圓滑』多了——努力去平衡這兩條線是很有意思的事。在放映整部片進行確認之前，你永遠不知道這兩條故事線有沒有搭配好。」

14 Kurtz：片中主角受命去刺殺的狂人軍頭。

15 《現代啟示錄》改編自康拉德（Joseph Conrad）的經典小說《黑暗之心》。

《親密關係》TERMS OF ENDEARMENT, 1983

馬克斯與布魯克斯試映過一個沒有開頭場景的版本。在
那個場景裡，奧蘿拉（Aurora，莎莉・麥克琳飾演）叫
醒她的女兒，確認她沒有猝死在嬰兒床裡。

他們發現這部電影若沒有這個有趣又有點可怕的序曲，
效果會差很多。

「如果沒有這個關鍵鏡頭，觀眾進入故事要花太久的時
間。他們也不理解麥克琳的角色，只會覺得她有奇怪的
虐待傾向。」馬克斯這麼說。

"你沒辦法把糟糕的演出變成好的。剪接可以用來操控演出的手法多到數不清，但剪接不是變魔術。"

我認為我之所以跟布魯克斯合作很順利，是因為我們對彼此誠實以對。布魯克斯的優點是，他可以接受別人的意見，不會覺得人家在攻擊他。很多人聽到跟自己相反的意見時，會覺得自己遭到攻擊。導演－剪接師的關係其實就像約會一樣。布魯克斯和我之間則像一段美好的婚姻，到現在已經維持三十年以上。

我們在《親密關係》裡做過一些實驗，其中之一是放映一個沒有開場鏡頭的版本，而它讓大家對

這部片的認知大不相同。開場鏡頭是莎莉‧麥克琳（Shirley MacLaine）飾演的角色捏了捏嬰兒床裡的寶寶、讓她醒過來——它馬上讓你知道該怎麼理解電影後續的部分。如果沒有這個關鍵鏡頭，觀眾進入故事要花太久的時間。他們也不理解麥克琳的角色，只會覺得她有奇怪的虐待傾向。

對我個人來說，這個實驗教會我開場那幾分鐘有多重要，以及在它對於設定觀眾的期待具有多重大的意義。你需要很早就定調。當你給觀眾一條

《收播新聞》BROADCAST NEWS, 1987

為了這部電影，馬克斯彙整了一個龐大的新聞畫面資料庫，當作電視台攝影棚場景裡眾多螢幕的播放素材。由於鏡頭與角度不斷在改變，這樣的素材必須能夠即時到位。因為這樣，湯姆（Tom，威廉‧赫特飾演）首次坐上主播台這一段，從技術和後勤支援層面上來說尤其複雜。

「這段戲的處理工作非常複雜，但剪接起來很好玩。拍攝的畫面量很大，遠超過《親密關係》。我覺得，當後製成本愈便宜，素材量就變得愈大。」

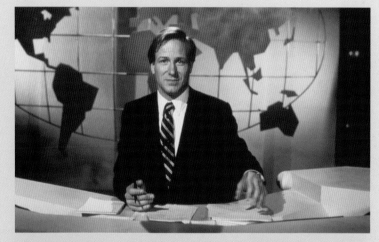

路，他們就很可能跟著它走。

我很早就加入《收播新聞》劇組，開始研究要用在背景螢幕上的資料畫面。我發展出龐大的素材資料庫，把它設置成一收到指令就可以很快調出畫面，因為鏡頭與拍攝角度總是在變。技術上來說，這難度很高。

威廉‧赫特（William Hurt）的角色第一次當上主播那一段，我們稱之為「特別報導」。這段戲的處理工作非常複雜，但剪接起來很好玩。拍攝的畫面量很大，遠超過《親密關係》。我覺得，當後製成本愈便宜，素材量就變得愈大。

在後製過程看著它們如何改變，是很有趣的事。

當然，數位剪接讓你可以更迅速地運用更多素材。只是有時候我認為這個過程變得太快，讓你沒有時間思考。

真相是，數位化沒有大幅改變電影後製完成的速度。結果它只是讓你剪出更多版本，因為需要花的時間變短了。重要的是：別被素材的量麻痺了，使你無法決定怎麼下手剪接一場戲。

我不是說你不能反轉本來決定的方向，只是在某些時候，你必須先採取某個觀點、從這裡下手剪接，哪怕你最後又改變觀點一百萬次。

現在電影的剪接和節奏比較快，因為這會反映我們所在的社會。現在的社會比較著重立即的滿足，

《情到深處》SAY ANYTHING..., 1989

《情到深處》的重大挑戰之一，是怎麼在全片大部分的時間裡隱藏約翰‧馬洪尼（John Mahoney）所飾演角色的一個關鍵事實，但也必須讓此一事實的揭露在角色發展的層面上看起來夠自然，而不是天外飛來一筆。

「有的時候，你必須避開他斜眼瞥視的鏡頭，或是那種會讓他看起來像壞人的眼神或反應。」馬克斯說。「如果你想要一點一點地呈現你對角色的認識，這樣的建構變得很重要——例如當你剪接到這些東西時，你要讓畫面停留多久等等。知道你要往哪個方向走是非常重要的事。」

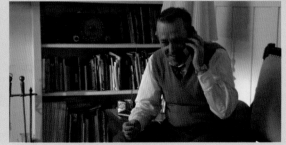

"我不是說你不能反轉本來決定的方向。只是在某些時候,你必須先採取某個觀點、從這裡下手剪接,哪怕你最後又改變觀點一百萬次。"

使得電影必須採取讓觀眾覺得舒服的步調。我的意思是,看看《社群網戰》這樣的電影,它的步調非常快,適合這個題材和它的觀眾。

前陣子的某天晚上,我在看我剪接的電影,然後我心想,我再也不可能用那樣步調來剪接了。沒有人會想看那樣的電影。我是認真的。你的期待和你內在的節奏感都會改變。而如果你不允許它們改變,你就會被時代淘汰,因為你無法把娛樂呈現給當代的觀眾。

《天降財神》 PENNIES FROM HEAVEN, 1981

賀柏‧羅斯執導的經濟大蕭條時代歌舞片《天降財神》,在初期試映階段獲得很差的評價,使羅斯與馬克斯開始想辦法大幅修改此片,主要是降低史提夫‧馬丁(Steve Martin)那個角色的黑暗特質。觀眾很排斥這一點,因為它和馬丁在搞笑電視節目《週末夜現場》(*Saturday Night Live*)裡展現的狂野瘋癲性格相去甚遠。

米高梅(MGM)電影公司已經投資龐大的資金在這部片上,非常期待它能夠賣座。

「我們拚命修改,拍攝額外的素材,畫分鏡圖,辦試映會——全都沒有幫助。」馬克斯回憶道。最後,羅斯很帶種地說了:「我已經不知道我們該怎麼做了。我們正在把它搞成爛片。」

電影最後仍以羅斯原本希望的樣子上映,雖然在票房上不太成功,但直到今天仍有忠實影迷支持。

傳奇大師

彼德・金納 Peter Zinner

彼德・金納是好萊塢的全能通才，他是製片暨音樂剪接師、音樂剪接指導，還在一九九〇年的《獵殺紅色十月》（*The Hunt for Red October*）中當過演員——飾演帕多林海軍上將（Admiral Padorin）——也曾執導一九八一年的驚悚片《蠑螈》（*The Salamander*），但他身為電影與電視剪接師的多產職涯，才是他最歷久彌新的遺產，尤其是他對一九七〇年代幾部重量級作品的貢獻，例如柯波拉的《教父》、《教父第二集》，以及麥可・西米諾（Michael Cimino）執導的《越戰獵鹿人》（*The Deer Hunter*, 1978），並以這部片榮獲奧斯卡最佳剪輯獎。

一九一九年，金納出生於維也納的猶太人家庭。一九三八年，他與家人逃離納粹魔掌，先搬到菲律賓，兩年後來到洛杉磯，希望在這裡的電影產業找到工作。他當過計程車司機，在默片電影院裡當過鋼琴伴奏，一九四三年在二十世紀福斯（20th Century Fox）電影公司成為剪接學徒，然後到環球（Universal）電影公司當助理音效剪接師，最後

累積這些經驗晉升為音樂剪接師，在米高梅等製片廠工作。《初墮情網》（*For the First Time*, 1959）很適切地成了他第一次擔綱音樂剪接師的電影[16]，導演是魯道夫・馬黛（Rudolph Maté），內容是關於一名歌劇歌手（男高音馬利奧・蘭沙〔Mario Lanza〕飾演）的故事。

後來金納繼續當音樂剪接師，作品包含山謬・富勒（Samuel Fuller）執導的《赤裸之吻》（*The Naked Kiss*, 1964）、李察・布魯克斯（Richard Brooks）執導的《一代豪傑》（*Lord Jim*, 1965），後來他將重心移往影片剪接，第一部電影是李察・布魯克斯一九六四年的西部片《真情荒野》（*The Professionals*, 1966），讓他贏得美國電影剪接師工會的艾迪獎（ACE Eddie Award）提名。金納後續的剪接作品有：李察・布魯克斯一九六七年改編柯波帝（Truman Capote）原著的《冷血》（*In Cold Blood*）、布萊克・愛德華（Blake Edwards）執導的《拂曉出擊》（*Darling Lili*, 1970）、米哈伊爾・卡拉托佐夫（Mikhail

圖01：《教父第二集》
圖02：《教父》
圖03：《越戰獵鹿人》

16 《初墮情網》英文原片名譯為「第一次」。

Kalatozov）執導的**《紅帳篷》**（*The Red Tent*, 1969）。

《教父》讓金納與共同剪接的威廉・雷諾斯（William Reynolds）獲得第一次奧斯卡獎提名。它那段知名的戲劇高潮蒙太奇，交錯剪接了麥可・柯里昂教子的受洗儀式與五大黑手黨家族其他首腦被刺殺的場景，是金納在剪接上的最偉大成就。他實力堅強的音樂背景在此給他很大助益，因為讓教堂管風琴音樂貫穿整個段落是他的決定，為此增添許多戲劇張力與道德反諷。

他也與巴瑞・馬爾金、李察・馬克斯共同剪接**《教父第二集》**，聯手剪出複雜的過去－現在式結構，為他們三人贏得英國影藝學院獎（BAFTA）提名。金納接下來剪接了貝瑞・高迪（Berry Gordy）執導的**《紅木》**（*Mahogany*, 1975）、奧圖洛・利普斯坦（Arturo Ripstein）執導的**《狐步舞》**（*Foxtrot*, 1976）和法蘭克・皮爾遜（Frank Pierson）執導的**《星海浮沉錄》**（*A Star Is Born*, 1976）。西米諾的越戰電影**《越戰獵鹿人》**令他遭遇了大家避之唯恐不及的挑戰：將片長刪減到一百八十三分鐘的戲院發行版本（初剪長達三個半小時）。但這個任務不只讓他贏得奧斯卡獎，也榮獲英國影藝學院獎與艾迪獎。

大受歡迎的浪漫催淚電影**《軍官與紳士》**，導演是泰勒・哈克佛（Taylor Hackford），讓金納得到最後一次奧斯卡獎提名。他生涯後來的階段大多專注在電視領域，包括電視迷你影集如**《戰爭風雲》**（*The Winds of War*, 1983）、**《戰爭與回憶》**（*War and Remembrance*, 1988），以及許多電視電影，包括**《人民公敵》**（*Citizen Cohn*, 1992）、**《叛國大陰謀》**（*The Enemy Within*, 1994）、**《非關情色》**（*Dirty Pictures*, 2000）與**《納粹大屠殺》**（*Conspiracy*, 2001）。他曾獲得四項艾美獎（Emmy Awards）提名，**《戰爭與回憶》**與**《人民公敵》**讓他贏得獎項。

金納最後一部剪接作品是與女兒卡提娜（Katina）合作剪接的紀錄片**《阿諾・史瓦辛格的州長之路》**（*Running With Arnold*, 2006），導演為丹・考克斯（Dan Cox），講述史瓦辛格競選加州州長的過程。二〇〇七年，他因非何杰金氏淋巴瘤（non-Hodgkin's lymphoma）併發症而逝世，享年八十八歲。

圖 04：**《越戰獵鹿人》**

圖 05：**《越戰獵鹿人》**

圖 06：**《軍官與紳士》**

史蒂芬・米利翁尼 Stephen Mirrione

"當我看到其他電影裡的演員表演時，有時候會心想：那
個導演真的沒把某某演員保護好。在演員表演的層面上，
我很清楚意識到自己所受的託付有多麼神聖。"

史蒂芬‧米利翁尼是在加州大學聖塔克魯茲分校上電影課程時，決定自己要以剪接劇情電影為業。一九九一年，他搬到洛杉磯，和道格‧李曼 [17]（Doug Liman）結為朋友。當時李曼正在製作他南加大電影研究所的畢業短片，同時已在迪士尼片廠設置了一間剪接室。沒多久，米利翁尼剪接了李曼第一部劇情長片《申請入學》（Getting In, 1994），之後又接連剪了他後續執導的電影《求愛俗辣》（Swingers, 1996）與《狗男女》（Go, 1999）。

三十二歲時，米利翁尼因為剪接史蒂芬‧索德柏執導的《天人交戰》（Traffic, 2000），榮獲奧斯卡最佳剪輯獎，從此開啟他與索德柏的合作關係，合作的電影包括《瞞天過海》（Ocean's Eleven, 2001）、《瞞天過海2：長驅直入》（Ocean's Twelve, 2004）、《瞞天過海：十三王牌》（Ocean's Thirteen, 2007）、《爆料大師》（The Informant!, 2009）與《全境擴散》（Contagion, 2011）。

米利翁尼也與其他幾位導演有重要的合作關係，諸如：阿利安卓‧崗札雷‧伊納利圖（Alejandro González Iñárritu）執導的《靈魂的重量》（21 Grams, 2003）、《火線交錯》（Babel, 2006，與道格拉斯‧克里士〔Douglas Crise〕合剪）、《最後的美麗》（Biutiful, 2010），以及《鳥人》（Birdman, 2014）；喬治‧克隆尼（George Clooney）執導的《神經殺手》（Confessions of a Dangerous Mind, 2002）、《晚安，祝你好運》（Good Night, and Good Luck, 2005）、《愛情達陣》（Leatherheads, 2008）、《選戰風雲》（Ides of March, 2011）；吉兒‧斯普列契（Jill Sprecher）執導的《打零工殺時間》（Clockwatchers, 1997）、《命運的十三個交叉口》（Thirteen Conversations About One Thing, 2001）與《如履薄冰》（The Convincer, 2011）；蓋瑞‧羅斯（Gary Ross）執導的《饑餓遊戲》（The Hunger Games, 2012）。

米利翁尼剛完成阿利安卓‧崗札雷‧伊納利圖執導的最新作品《神鬼獵人》（The Revenant, 2015），並以此片入圍奧斯卡最佳剪輯獎。

17 Doug Liman：1965 —，美國導演暨製片，代表導演作品有《史密斯任務》（Mr. & Mrs. Smith, 2005）、《神鬼認證》（The Bourne Identity, 2002）、《明日邊界》（Edge of Tomorrow, 2014）等。

史蒂芬·米利翁尼 Stephen Mirrione

電影剪接內含一種難以言明的煉金術，而很難說明的原因之一是根本很少人意識到這一點。許多人都有錯誤觀念，以為剪接電影就像編輯（editing）文章或報紙一樣，工作主要是決定放進什麼內容而已。

事實上，電影剪接是完全獨立的學門。它顯然深深受到音樂、節奏、景框中的動態和情感的影響。身為剪接師，大部分的工作是在打造與形塑一場戲的情感內容，並影響觀眾的觀點。

我一向對講故事和寫作很感興趣，尤其是講述故事的心理層面，可以操弄語言來挑起讀者特定的感受。在我的成長過程中，我拉過中提琴，所以很早就知道光是喜歡或擅長一件事是永遠不夠的；想要精通某個事物，你必須練習。在大學修電影課程時，我很快就發現：在各種電影相關技藝中，剪接是我可以一再反覆操練的工作。於是我投入自己的全副心意，練習、練習再練習。

剪接道格·李曼的處女作《申請入學》，讓我有很大的收穫，例如怎麼想辦法改劇本上的對白，讓人感覺不到它被修改過，以及當畫面的角度不是我要的時候，要怎麼動腦筋換到另一個鏡頭。

我真的很感謝當時我們是用膠卷剪接。他們用 35 釐米底片拍攝，我則是用 KEM 剪接機，逼我鍛鍊出一套紀律。實體膠卷讓你在動手剪接之前一定要好好思考自己想做什麼。

剪接《求愛俗辣》時，我遇上了生涯中的一個重要時刻，那是文斯·范恩（Vince Vaughn）與強·法夫洛（Jon Favreau）抵達拉斯維加斯的那段戲。我找到一首我喜歡的大樂團爵士樂，樂器編制很大，旋律強烈。他們已經拍了一大堆動態霓虹燈招牌，其中一個鏡頭是「西豪」（Westward Ho）賭場的招牌。我就讓它上面那頭獅子的尾巴甩動節奏跟這段音樂分秒不差地同步。

那個當下，我突然開竅了。這兩個男人來到賭城，感受到這個城市的興奮與活力——在剪接室這個小房間裡的我也感覺到了，一模一樣的心情。結果我在剪接室待了一整晚，整個人亢奮不已。我知道等我剪完它，這一段就算完成了，而不只是初剪而已。它會令人驚嘆。

隔天下午，我給李曼看這場戲，他的反應當然是：「這是啥？」他沒有錯，這是很正常的第一反應。你在剪接的時候，就像展開一段情感的旅程，而

《求愛俗辣》SWINGERS, 1996

抵達拉斯維加斯的那一段，對當時羽翼未豐的剪接師米利翁尼來說相當重要。在這裡，他飛快地在閃閃發光的賭場間切換鏡頭，並跟著貝斯低音強烈的大樂團爵士樂節奏來剪接，以此傳達賭城大道的活力。

米利翁尼覺得自己也體驗到片中主角川特（Trent，文斯·范恩飾演）與麥克（Mike，強·法夫洛飾演）感受到的亢奮。

「當我回頭看這場戲時，其實沒在看它演些什麼，而是在回想剪接這場戲的那一夜：我頭一次清楚知道，沒錯，我是個剪接師。這是我個人生涯的里程碑。」米利翁尼回憶道。

> **"想要精通某個事物，你必須練習。在大學修電影課程時，我很快就發現：在各種電影相關技藝中，剪接是我可以一再反覆操練的工作。於是我投入自己的全副心意，練習、練習再練習。"**

當你把成品給某個很清楚這場戲該是什麼樣子的人看，他們卻沒有跟你一起投入那場情感旅程，你身為剪接師必須很敏銳地認知到這一點。

幸運的是，十分鐘內，范恩與法夫洛衝進剪接室，我給他們看了這場戲，他們馬上從椅子上跳起來，激動得快要失控。最後完成的電影裡，這個段落的每一個影格，都跟我那天晚上剪好的版本一樣。

當我回頭看這場戲時，其實沒在看它演些什麼，而是在回想剪接這場戲的那一夜：我頭一次清楚知道，沒錯，我是個剪接師。這是我個人生涯的里程碑。

從跟李曼合作，到跟索德柏合作**《天人交戰》**，這是我生涯上很大的進展。李曼和我都是邊做邊學習，突然間，我開始跟索德柏這位非常會抓場景重點的大師合作。他知道怎麼拍一個場景能方便剪接，尤其是怎麼為這些戲劇時刻設計足夠的鏡頭數量。因為有這麼多素材，而導演在剪接的層面上也提供這麼多好選擇，於是對我來說，最大的挑戰是想辦法限制我的選擇。

剪**《天人交戰》**的時候，我用了一個方法，才沒讓自己瘋掉。我想像這是一部紀錄片，每個場景都只有一台攝影機，因此我的任何剪接都必須符合這樣的限制條件。

因為這樣，在連戲（continuity）的考量下，我就不太容易從離人物比較遠的 A 攝影機，剪接到離人物比較近的 B 攝影機。但這樣的限制逼我去考慮其他的鏡頭，結果讓我找到原本可能不會發現的好鏡頭。

很多人問過我**《天人交戰》**中派對／嗑藥過度的段落，因為它在剪接上非常炫技。在索德柏和我花了好些時間剪這個段落後，他問我有沒有辦法用愈來愈快的剪法。我決定像個爵士樂手那樣──而不是中規中矩的古典音樂樂手──來剪這一段，因為這樣很刺激。

《天人交戰》 TRAFFIC, 2000

針對這部片中的派對／嗑藥過量的段落，米利翁尼與索德柏選擇加快電影節拍，利用鏡頭間快速不停的溶接來創造這個效果。米利翁尼說：「我想讓這一段感覺更失控、更激烈，打造一個加速度的節奏，但不是那種觀眾可以預期的方式。」

Bedford Falls/Initial Ent

《靈魂的重量》21 GRAMS, 2003

導演伊納利圖花了很多時間拍攝片中保羅（西恩·潘〔Sean Penn〕飾演）開車送克里斯堤娜（Cristina，娜歐蜜·華茲〔Naomi Watts〕）、把車開進她家車庫的那一場戲。

拍這場戲需要設置許多鏡位，導致拍攝進度嚴重落後，有些工作人員開始質疑伊納利圖的做法。但是當米利翁尼看到拍攝毛片，發現導演努力捕捉到的情感戲劇節拍之多，簡直讓他瞠目結舌。

「透過西恩·潘的臉部表情，導演說了一個複雜到不可思議的故事。他讓西恩·潘環顧四周、看到娃娃椅，然後用不同角度拍攝娜歐蜜·華茲躺在那裡。」米利翁尼說。他設法將這些無言的鏡頭編織成一個簡短卻強有力的段落。

「導演是用如此細膩的手法在導戲，工作人員只是沒有理解正在發生什麼事而已。」

於是我用當時手上的配樂，剪接出那些不合拍的節奏。我在 Avid 的時間軸上把所有不同的鏡位堆疊上去，然後跟著那些節奏剪出那些細碎的鏡頭。我在《狗男女》的片頭段落裡也用過類似的手法，而這裡我想要捕捉嗑藥這場戲的情感：我想讓這一段感覺更失控、更激烈，打造一個加速度的節奏，但不是那種觀眾可以預期的方式。

跟索德柏剪完《天人交戰》與《瞞天過海》之後，索德柏告訴我，喬治·克隆尼想找我去剪他執導筒的處女作《神經殺手》。克隆尼真的很聰明。我喜歡跟演員出身的導演合作，因為我的剪接工作絕大部分是以演員的演出為焦點。

我合作過的這些導演有個共通的優點：他們都讓演員盡情發揮，大膽冒險，不留下任何遺憾。當我看到其他電影裡的演員表演時，有時候會心想：那個導演真的沒把某某演員保護好。在演員表演

的層面上，我很清楚意識到自己所受的託付有多麼神聖。

我剪接過許多精采的表演，當中最突出的是《晚安，祝你好運》裡的大衛·史崔森（David Strathairn）。你的視線就是離不開他。他就是這麼完美。身為剪接師，如果你有這樣的表演當基底，怎麼剪接都會很好看。我們工作時，很多時候當我們決定要剪，是想把同一鏡頭的兩個鏡次接起來，或是遮掩失敗的地方。但是像史崔森這種水準的表演，你可以把這些考量拋到腦後，只有在你和導演想切換鏡頭時才需要剪。他飾演的新聞記者艾德華·蒙洛（Edward R. Murrow）最後廣播那一段，能夠一直用那個鏡頭而不剪接，就這樣看著攝影機慢慢向他推進，真的感覺很棒。

我和導演伊納利圖合作的第一部電影是《**靈魂的重量**》。這部片很難剪，但不是因為它的非線性敘

事結構。我覺得困難的地方是要找出每場戲裡的剪接風格。

當我用《天人交戰》裡用過的技巧或手法來讓剪接或表演更流暢時，伊納利圖會立刻揪出來。他告訴我：「你剪出來的東西太有水準了。我不要你這樣做，我要你打破它。」

我知道他是要我打亂每一個場景，用跟整部電影那種粗糙、拼貼的結構一致的風格，把個別的戲劇時刻串接起來。於是我開始把片段堆疊在一起，不去擔心前後不一致或感覺不連戲的問題，甚至在背景音樂也用跳接。身為藝術家，這麼做讓我覺得很興奮，因為我必須打破我的美學，再將美學重建起來。

在戲劇最高潮的那場戲，班尼西歐‧狄‧托羅（Benicio Del Toro）出現，衝進娜歐蜜‧華茲與西

恩‧潘所在的旅館房間，然後發生衝突。當我們把這場戲組裝起來時，伊納利圖察覺到有什麼東西不太對。我覺得他正在考慮重拍整場戲。

我提出建議：在這場戲開展的同時，我們把它延長，並且用西恩‧潘的觀點來呈現它，使它變成他內心感受的某種情感性具現。在這部電影前面一點的地方，我們有火車在遠方經過的音效；我拿這段音效放在這場戲裡，然後非常緩慢地讓房間的環境音淡出。這麼做讓我們可以用完全主觀的方式來呈現這場戲。

這就是剪接室裡可能發生的魔法，但這個解決方案是因為出於需要、試圖解決問題才出現的。如果伊納利圖早就知道這場戲他要以這種方式展開，他就會用不同的方法來拍了。而我們因為想出一個可以不妥協導演創作視野的解決方案，避免了昂貴的重拍。

《靈魂的重量》 21 GRAMS, 2003

剪接這部片的高潮場景時遭遇到困難，讓導演伊納利圖考慮進行可能所費不貲的重拍。最後米利翁尼建議以更主觀的手法來呈現這場戲，用保羅的觀點來看這個暴力事件。

他們的解決方法，是抽掉這場戲裡的所有對白和環境音，然後用火車駛過的音效（電影前面已經出現過）來替代。

「這就是剪接室裡可能發生的魔法，但這個解決方案是因為出於需要、試圖解決問題才出現的。」米利翁尼說。「如果伊納利圖早就知道這場戲他要以這種方式展開，他就會用不同的方法來拍了。」

因為我剪接過一些多線敘事和／或非線性結構的電影，很多元素被歸功到我這個剪接師頭上，其實那些跟我一點關係也沒有，例如場景順序的安排。這些大部分是在劇本裡就寫好的。劇本的結構是DNA，也就是基礎。剪接師有調整的空間，也可以微調或改動一些東西。但是其實，在**《晚安，祝你好運》**這種線性故事，和**《天人交戰》**這種多線敘事的史詩電影裡，我做的結構調整工作都是一樣的。

《火線交錯》的初剪，在伊納利圖拍攝結束時就差不多完成了，那大約是在二〇〇五年的感恩節後。但是到了十二月初，伊納利圖來找我，說他想做個不同的嘗試。我覺得他已經厭倦卷原來的敘事結構，對它失去信心。於是我們開始全面重新調整：本來你是在這場戲，然後移去日本，然後又移到摩洛哥；你不停地在場景之間轉換。我們就這樣剪了大約兩個星期，完成了二十、三十分鐘，然後伊納利圖說：「這實在太荒謬了。完全行不通。」所以我們又把電影改回它該有的結構。這部電影的DNA以它最初始的形式存在。

在我們忙著剪《火線交錯》時，坎城影展一天天逼近，我們不知道能不能趕上期限。我覺得，伊納利圖知道再這樣下去，他還可以剪上一、兩年。但這麼做的危險在於，假設你已經把電影做到了九十分，你可以再花一年努力做到最後的十分，但你也有可能只讓電影再多三分左右而已——或是毀掉這部電影。是時候該把這部電影完成了。為了趕上坎城，我們跟瘋了一樣沒日沒夜，但我們真的做到了。我們只有很短的時間專心把電影完成，而我認為這對這部片來說結果是有利的。

在《火線交錯》誕生的過程中，這種親密關係讓我個人非常滿足：我可以碰拍攝素材，任意調整鏡頭出現的順序，跟畫面獨處，或是和導演共享它。與導演之間的對話，一起精細調整、形塑演員的表演——這種一對一的關係很單純，但這樣來回溝通的時刻，帶給我真正的滿足感，給予我動力。

身為剪接師，你通常會為一部電影投入自己一年左右的生命，而它會成為你身分認同的一部分。我不希望這一年過後，覺得自己浪費了時間。我傾向看性格和內容來選導演與案子，而不是讓報酬成為我的動機。我不是在抱怨我的工作收入少，因為，別看我這樣挑案子，其實我的收入很不錯。我知道自己有多幸運，可以這樣子做一分有意義的工作，而那些跟我共事的人也都有一樣的想法，認為工作有意義是很重要的事。

多工導演

史蒂芬·索德柏 Steven Soderbergh

索德柏雖然是米利翁尼經常合作的導演之一，但其實他也剪接了一些自己執導的電影，包括《性、謊言、錄影帶》（*Sex, Lies, and Videotape*, 1989）、《山丘之王》（*King of the Hill*, 1993）、《索拉力星》（*Solaris*, 2002）、《柏林迷宮》（*The Good German*, 2006）、《應召女友》（*The Girlfriend Experience*, 2009），有時候用瑪麗·安·柏納德（Mary Ann Bernard）這個化名來掛名剪接指導。目前的電影工作者中，索德柏並非唯一剪接自己作品的人。

詹姆斯·卡麥隆 James Cameron

除了身兼《鐵達尼號》（*Titanic*, 1997）與《阿凡達》（*Avatar*, 2009）的編劇與導演，他也是這兩部電影的三名剪接師之一。

柯恩兄弟 Joel and Ethan Coen

到二〇一六年為止，柯恩兄弟以羅德里克·詹恩斯（Roderick Jaynes）這個假名，剪接了他們十七部作品中的十四部，例外的三部是《撫養亞歷桑納》（*Raising Arizona*, 1987）、《黑幫龍虎鬥》（*Miller's Crossing*, 1990）與《金錢帝國》（*The Hudsucker Proxy*, 1994）。

羅勃·羅里葛茲 Robert Rodriguez

從《殺手悲歌》（*El Mariachi*, 1992）、《英雄不流淚》（*Desperado*, 1995）到三部《小鬼大間諜》（*Spy Kids*）電影，以及《絕煞刀鋒》（*Machete*, 2010），羅里葛茲不只剪接自己執導的電影，還經常擔任攝影指導、攝影機操作員、美術總監、視覺特效總監與音效剪接，使他獲得「一人劇組」的綽號。

喬治·A·羅梅羅 George A. Romero

這位當代恐怖片大師剪接了自己早期的一些電影，包括《飢餓的妻子們》（*Hungry Wives*, 1972）、《屍心瘋》（*The Crazies*, 1973）與《生人勿近》（*Dawn of the Dead*, 1978）。他的處女作，一九六八年的恐怖片經典《活死人之夜》（*Night of the Living Dead*），雖然由他剪接，但並未掛名。

凱文·史密斯 Kevin Smith

這位編劇暨導演，剪接了自己的所有作品（經常與史考特·莫席耶〔Scott Mosier〕共同剪接），唯一例外是一九九五年的《耍酷一族》（*Mallrats*），該片由保羅·狄克生（Paul Dixon）擔任剪接師。

《火線交錯》BABEL, 2006

在初剪階段，導演伊納利圖嘗試進行實驗，調動編劇吉勒莫・亞瑞格（Guillermo Arriaga）結構複雜的劇本中的場景順序。但是在新的結構裡，電影變得非常不安定，不斷在場景之間轉移。於是，兩星期後，伊納利圖選擇將電影回復到原本的順序。

「沒有別的方式行得通。」米利翁尼說。「這部電影的DNA 以它最初始的形式存在。」

對米利翁尼來說，《火線交錯》裡那個夜店場景是個好機會，可以讓觀眾在感官上完全沉浸於東京女高中生千惠子（菊地凜子飾演）的心靈裡。

「這場戲的重點是，讓這個一直非常封閉、焦慮與沮喪的角色，突然體驗到這種極為強烈的情緒性自由。」米利翁尼回憶道。為了達成這個目的，他拒絕了把這場戲剪成只有迷幻風格的誘惑，而是放進角色的主觀鏡頭，聲音在其中會突然消失，模擬一個瘖啞人士的觀點。

狄倫・堤奇諾 Dylan Tichenor

"非線性剪接是我們產業的巨大變革，也是天賜的恩惠。它
讓我們得以嘗試許多不同的東西，儲存多種版本，只是我
認為這樣的自由也可能使某些技巧與專注力消失。它不鼓
勵深度思考，思考因此膚淺化。"

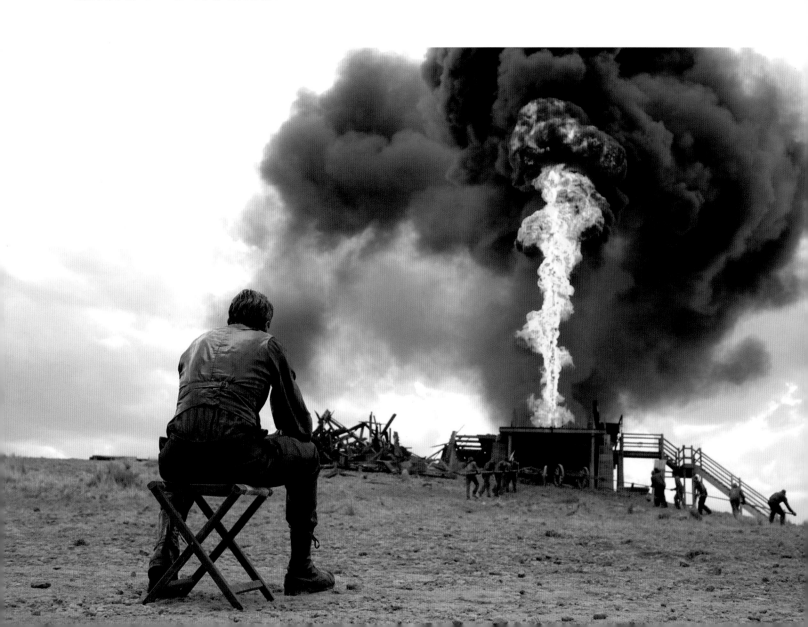

狄倫‧堤奇諾於一九六八年出生在影癡家庭中，小時候便決定長大後如果不是當太空人，就要當電影工作者。他很早就在導演勞勃‧阿特曼（Robert Altman）的紐約辦公室當助理，阿特曼將他引薦給剪接師潔洛婷‧佩隆尼（Geraldine Peroni），後來成為堤奇諾職涯上的導師。在《超級大玩家》（The Player, 1992）、《銀色‧性‧男女》（Short Cuts, 1993）與《雲裳風暴》（Prêt-à-Porter, 1994）中，堤奇諾都出任佩隆尼的助理剪接師，然後在搭配電影《坎薩斯情仇》（Kansas City, 1996）推出的紀錄片《爵士樂一九三四》（Jazz '34, 1997）中，他首次當上剪接師。

從此之後，他剪接的劇情片包括了安東尼‧德拉森（Anthony Drazan）執導的《浮世男女》（Hurlyburly, 1998）、奈特‧沙馬蘭（M. Night Shyamalan）執導的《驚心動魄》（Unbreakable, 2000）、魏斯‧安德森（Wes Anderson）執導的《天才一族》（The Royal Tenenbaums, 2001）、李安執導的《斷背山》（Brokeback Mountain, 2005）、安德魯‧多明尼克（Andrew Dominik）執導的《刺殺傑西》（The Assassination of Jesse James by the Coward Robert Ford, 2007）、約翰‧派屈克‧尚利（John Patrick Shanley）執導的《誘‧惑》（Doubt, 2008）、茱兒‧芭莉摩（Drew Barrymore）執導的《飆速青春》（Whip It, 2009）、班‧艾佛列克執導的《竊盜城》（The Town, 2010），二〇一二年更以凱薩琳‧畢格羅（Kathryn Bigelow）執導的《00:30 凌晨密令》（Zero Dark Thirty, 2012）榮獲奧斯卡金像獎、美國電影剪接師工會的艾迪獎等眾多獎項提名。

然而，堤奇諾與眾多導演的合作關係中，最長期、最值得關注的是與保羅‧湯瑪斯‧安德森（Paul Thomas Anderson）的合作，先擔任了《賭國驚爆》（Hard Eight, 1996）的後期製作總監（post-production supervisor），然後操刀剪接了《不羈夜》（Boogie Nights, 1997）、《心靈角落》（Magnolia, 1999）與《黑金企業》（There will Be Blood, 2007）。《黑金企業》也曾讓他榮獲奧斯卡獎與艾迪獎提名。

INTERVIEW

狄倫·堤奇諾 Dylan Tichenor

十歲的時候，我爸爸給我看了德國穆瑙（Friedrich Wilhelm Murnau）執導的《吸血鬼》（*Nosferatu, 1922*），裡頭的一個剪接手法一直銘刻在我的腦海裡。麥克斯·希瑞克（Max Schreck）飾演的吸血鬼走在走廊上，畫面這時候切到主人翁，然後又切回希瑞克，結果他出現在比我預期中還要近的地方，已經伸手在開門了。這把我嚇壞了。為什麼？我早就知道他正在往門口走來，為什麼我還是會被嚇到？

因為這裡有一小段時間消失了。如果畫面剪接回他的時候，他還在原地附近，那他就像個路人一樣普通。結果畫面讓他直接出現在門口，當下就有了超自然的氛圍。只是剪掉十六個影格左右，就可以做到這個效果。這效果實在太神奇，讓我從很小就開始思考電影剪接的種種可能性。

我爸爸保存著一些電影拷貝——奧森·威爾斯、羅傑·科曼（Roger Corman）的電影，16 釐米和 8 釐米拷貝都有——我經常會拿出來看。有一部是景框尺寸縮小沖印的拷貝，我永遠記得那是《安培遜大族》。小時候我會沿著膠卷看畫面在哪裡從遠景鏡頭剪接到特寫，整個人非常著迷。我還記得我會拿剪刀把其中幾盤膠卷剪開，再用大頭針把它們釘到牆上。年幼無知的我不懂怎麼剪接，但我真的非常感興趣。

當勞勃·阿特曼的製片史考提·布希尼爾（Scotty Bushnell）問我要不要去洛杉磯當《超級大玩家》的剪接師學徒時，我正在紐約當低成本電影的製片助理和第二副導 [18]。潔洛婷·佩隆尼是阿特曼的剪接師，本來不確定是否要給我這分工作——我想她是認為我太菜了。但最後她同意了，之後我大概有五年的時間跟著她和阿特曼一起工作，而且在這段期間，我也當過亞倫·魯道夫（Alan Rudolph）執導的《派克夫人的情人》（*Mrs. Parker and the Vicious Circle, 1994*）的副剪接師。

18 second assistant director：副導的助理，導演組的入門職位。

《不羈夜》BOOGIE NIGHTS, 1997

這部充斥著許多裸露鏡頭的片子雖然通過了電檢，但堤奇諾還記得，在「大砲王」德克（Dirk Diggler）與安柏·魏福斯（Amber Waves，茱莉安·摩爾〔Julianne Moore〕飾演）的第一場性愛戲，審查主管單位「美國電影協會」（Motion Picture Association of America）禁播了其中「緊抓屁股蛋」的畫面。

堤奇諾與導演保羅·湯瑪斯·安德森剪掉這段戲的一些影格，再送回美國電影協會審查——這個過程一直反覆持續到該協會滿意為止。

《心靈角落》MAGNOLIA, 1999

本片中最跳脫傳統的一段就是〈學聰明〉（Wise Up）這首歌曲的段落，主要角色們都在當中跟著唱這首艾美・曼恩（Aimee Mann）創作的歌曲。每個演員大約分到三分之一的歌曲篇幅，然後再將他們的個別演出接在一起。這個段落並未運用溶接，而是從一個演員卡接到另一個演員，使這段如夢似幻的音樂段落有了相當大膽的寫實質感。

《刺殺傑西》 THE ASS ASS INATION OF JESS E JAMES BY THE COWARD ROBERT FORD, 2007

安德魯‧多明尼克執導的這部片,步調極其沉緩,連高潮的殺戮場景也不例外。

這個戲劇化場面以一種幾乎稱得上令人痛苦的慢速展開。三個主角慢慢移動到定位,堤奇諾在這三個男人之間切換畫面:傑西(布萊德 彼特〔Brad Pitt〕飾演)走過去凝視牆上的畫,然後調整其位置;福特(Ford,凱西‧艾佛列克〔Casey Affleck〕飾演)正在鼓起勇氣行動;而福特的兄弟查理(Charley,山姆‧洛克威爾〔Sam Rockwell〕飾演)憂傷地作壁上觀。

"我的職責是當代理觀眾，因此有時必須剪短場景，或把它整個拿掉。"

我爬得滿快的。阿特曼、布希尼爾、佩隆尼放手讓我去做任何事，讓我晉升到我的能力可以擔當的職位。只要是我能做的工作，他們都會說：「那就做吧，讓堤奇諾試試看。」

我記得佩隆尼在剪接《超級大玩家》的一場戲，提姆·羅賓斯（Tim Robbins）發現有人在他的休旅車上放了一條蛇，然後他開始在路上揮舞起這條蛇（對阿特曼來說，這已經是「動作戲」了）。這段拍攝畫面讓佩隆尼沒轍，因為很難剪起來，讓她沒辦法剪出她想要的感覺。她把椅子往後一滑，脫口說：「動起來，做點什麼！要改要剪都隨便，他媽的做什麼都好！」所以我真的做了。我甚至不記得好或壞，也不知道電影最後有沒有保留我當時的改動。可能沒有。但是他們願意訓練新人，讓我們有信心學習剪接技巧。這是件很棒的事。

《不羈夜》是我的第一部劇情片，那時我還在學習——在那部電影裡邊做邊學，快速成長。保羅·湯瑪斯·安德森也在學習。他是真正的電影天才，有他獨特的藝術視野，還有許多點子。在剪接室裡，我們感覺到完全的自由，可以邊做邊改、重新創造。新線電影公司（New Line）給了我們足夠的時間來剪這部片，讓我們可以盡可能做到最好。

《心靈角落》最顯而易見的挑戰，就是在非常鬆散、多面向的故事進程中，維持情感的調性，而且不失去動能。剪接出來的結構，很多是劇本裡本來就寫好的，但也有很多不是。我運用了很多我在《超級大玩家》跟佩隆尼學到的訣竅，她非常擅長剪出情感連結，並且把它們變成旋律。當我開始剪接《心靈角落》，有些連結開始浮現，比方說，我會發現某場戲要放在另一場的後面才會更有效果。

《天才一族》THE ROYAL TENENBAUMS, 2001

堤奇諾在剪接時發現，魏斯·安德森電影的精確設計風格也延伸到剪接節奏上。在某些關鍵段落裡，安德森要求所有鏡頭的延續時間要一樣長。「安德森非常重視數學。」堤奇諾說。「電影是時間裡的動態，所以就某方面來說，正如數學可以應用在音樂上，當然也可以應用在電影上。」

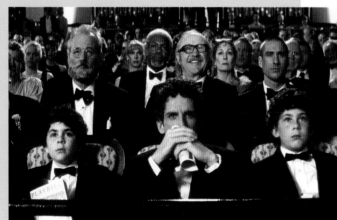

Dylan Tichenor 狄倫·堤奇諾　61

> **"演員的表演可以用剪接補救，但也可以被剪接毀了。電影製作的每個環節都有可能為他們的演出加分或減分，只是這樣的契機可能大多出現在剪接過程中。"**

當然我在每部電影都會做這件事，但是在一部有這麼多角色與故事線的電影裡，重點是要不斷捏塑再捏塑手上的素材，同時確保你（代表觀眾）注意力沒有下滑。我不知道我們在《心靈角落》有沒有徹底做到這一點，但這正是安德森想拍的電影：一種漫長的旅程，讓你感覺經歷了這場揪心的旅程。在戲劇節拍和資訊傳達的層面上，同樣的故事當然可以用更精簡的方式來敘述，但風險是犧牲了觀眾體驗的深度。

在《心靈角落》、《黑金企業》與《刺殺傑西》中，有些低迴的時刻讓觀眾可以更深入沉浸在氛圍裡。我們放鬆控制，讓觀眾的心靈可以漫遊一會兒。讓觀眾漫遊可能非常危險，因為你得面對失去部分觀眾的風險；但也可能非常有效果。什麼時候做這樣的事，必須非常審慎。

毫無疑問，我們應該創作藝術；美國影壇應該存在藝術的空間。不是每部電影都得像《蜘蛛人》（*Spider-Man*）、《鋼鐵人》（*Iron Man*）或《變形金剛》（*Transformers*），但如果把電影的步調拖慢到概念的動態（motion of ideas）都停滯了，那就矯枉過正了。身為剪接師，我從不喜歡這麼做。我的職責是當代理觀眾，因此有時必須剪短場景，或把它整個拿掉。

當然，把我拉回來──告訴我說：不對，不刪才會好看──是導演的職責所在。還有些時候，情況正好相反，導演會說：「節奏快一點。堤奇諾，你在搞什麼？」這就是為什麼兩個人一起剪接是件好事。大約三、四年前，發生了件滿好笑的事。安德森在電視上看了《心靈角落》，傳訊息給我：「好極了，堤奇諾，《心靈角落》太長了。謝謝你。」

《黑金企業》THERE WILL BE BLOOD, 2007

這部片的特色是運用了一些長鏡頭，尤其是桑戴（Eli Sunday，保羅‧丹諾〔Paul Dano〕飾演）在信徒面前，用表演般的方式為一個女人驅魔。這個段落令人著迷。

這場戲是由普蘭謬（Daniel Plainview，丹尼爾‧戴－路易斯〔Daniel Day-Lewis〕飾演）的觀點來看，但是當剪接到他站在門口之前，觀眾都沒發現這一點。他是實際上兼象徵意義上的外來者，帶著懷疑態度在觀察這場驅魔奇觀。

《斷背山》或許憂傷，而且使用大量對白，但電影中概念的動態並不慢。這是很大的差異。如果觀點在改變或是有新資訊出現，你就沒必要快速剪接或用華麗的技巧。

李安是個大師，對故事的專注力令人讚嘆，而且有他自己的風格。他可以坐在我旁邊三十分鐘一言不發，只是看著我工作，但光是他的氣場流動到我身上，就可能影響我怎麼剪接。

《斷背山》裡有些流水的過場鏡頭，我左右翻轉了其中兩、三個鏡頭，讓水可以由左流向右。李安說：「你是不是左右翻轉了那些鏡頭？」我說對，因為由左到右暗示時光流逝。他說：「喔，對我來說，由右到左才感覺像時光流逝」——他當然是這麼想的，因為中文字的閱讀順序是由右到左。

我們討論了很久，後來決定把這些鏡頭分成兩部分，一半由左到右，另一半由右到左。

在看毛片的時候，我總會嘗試尋找在某個時刻或某個角色中預想不到的深度，那些讓我訝異或抓住我注意力的東西。它通常不是很明確跟場景主旨相關的。

它可能是很小的細節，例如耳朵微微顫動了三個影格而已，但這些東西是有意義的。大多數的電影觀眾，甚至電影工作者，可能都不會留意到，但剪接師是一格格在看片。我們知道多一格、少一格的差異。如果我讓演員眨完眼，這是一種感覺；如果我讓眼睛眨到一半，這是另一種感覺。這不會決定電影的成敗，但那些小細節可以讓觀眾對角色產生更多情感認同。

19 Christopher Rouse：參見本書 172 頁。

20 Stuart Baird：1947－，英國資深剪接師，代表作有《致命武器》（*Lethal Weapon*, 1987）、《終極警探 2》（*Die Hard 2*, 1990），近年作品包括《浪人47》（*47 Ronin*, 2013）、《007：空降危機》（*Skyfall*, 2012）等。

狄倫・堤奇諾的觀點分享

藝術 vs. 食物調理機

「我很喜歡前後一致的剪接方式。你不希望觀眾被搞昏頭，導致無法解讀電影。如果剪接風格像食物調理機一樣攪碎素材，如果我對銀幕上發生的事沒有足夠的理解，我就不會關心接下來要發生什麼事。那麼，身為觀眾，我就只會坐在那裡，隨便看過就算了。」

追求高標準

「當然，現在的人接受很多狗屁倒灶的東西。剪接師可以只把鏡頭一個接一個排列好，確定每個鏡頭長度沒超過一呎膠卷，然後觀眾就會連連驚嘆：『哇——哇——』。但是像克里斯多夫・盧斯[19]、史都華・貝爾德[20]這種水準的剪接師不做這樣的事；他們知道怎麼掌握觀眾的注意力。他們的境界是，在最少的膠卷內，一定讓觀眾看到某個影像或聽到某個音效，可以給你的大腦一點線索來理解故事。」

概念的流動

「關鍵在於概念堆疊，每次迅速釋放一點。於是你看到車子駛過街角，看到車子差點撞到另一台車，看到車子因為路上的坑洞而顛簸……剪接比較像在堆積木，而不是繪畫，但以對白為主場景時就要用不一樣的方法了。」

《斷背山》BROKEBACK MOUNTAIN, 2005

在這部片中，傑克（Jack Twist）死訊造成的無聲悲痛，大部分是透過剪接來傳達。

當傑克的遺孀洛琳（Lureen，安·海瑟薇〔Anne Hathaway〕飾演）告知安尼斯（Ennis Del Mar，希斯·萊傑〔Heath Ledger〕飾演）傑克死於意外時，安尼斯心裡想著更黑暗、更真實的事件版本。

相對於洛琳與安尼斯在電話上交談的影像——用兩人之間來回交錯的穩定、長時間鏡頭處理——安尼斯想像中的傑克畫面則完全相反，運用朦朧、迅速、粗暴的剪接手法，而音軌的安靜無聲讓效果更加強烈。

有些演員在第一個鏡次從頭到尾一氣呵成。你心想，哇，演得好。鏡次三，從頭到尾，嘿，這個也很棒。有的演員從鏡次一到七，每次呈現不同的概念，每個鏡次都有可以選來用的部分。也有些時候，演員的表現不太好——於是當我完成初剪時，經常剪出科學怪人那種感覺的表演。這時我就得緩下來，判斷什麼點比較重要，然後專心琢磨它。

演員的表演可以用剪接補救，但也可以被剪接毀了。電影製作的每個環節都有可能為他們的演出加分或減分，只是這樣的契機可能大多出現在剪接過程中。有些在毛片上看起來參差不齊又無趣的表演，可以透過剪接讓它變得平順又有趣。但有些演員給你精湛的表演，如果你在混搭其他鏡頭時沒拿捏好，就會把它毀了。

丹尼爾·戴－路易斯是少數非常投入、又有才華的演員之一，他的表演鮮少讓人感覺虛假。表演真的很困難，每個演員都會偶爾失手，但是在《**黑金企業**》裡，戴－路易斯的演出始終維持在高水準。他活出他的角色。你在銀幕上看得一清二楚。不是很多演員有這種本領。

我看毛片的方式，從以前到現在都沒有改變，同時非常仔細地做筆記。這幾年來，我傾向在剪接室裡用數位方式投影毛片，因為已經沒有別人會來一起看了。我用這種方式看毛片，是因為我想在昏暗的室內看它在銀幕上播放的感覺，直直望入演員的眼睛，真正感受當中的每一刻。這是我工作中最重要的一部分。

這個世界已經不一樣了。我努力指導我的助理們一些我知道的事，但他們沒辦法同時對電影音效、電影剪接和電影節奏具備廣泛的理解。

我知道自己這樣說像個守舊派，但我入行的時候，我們還得倒帶呢。那個時候，我們還在用膠卷同步器（gang synchronizer）、油性鉛筆、膠卷分類箱和 Moviola 剪接機，沖印廠會送來每捲一千呎的膠卷，我們要用剃刀來切割，還得把一整捲膠卷攤開，從裡面找出想要的畫面。

現在不需要做這些事了。你只要從一點跳到另一點，而這會有點改變你的大腦運作方式。節奏和敏感度很難教，但我認為如果是以前，你可以學得比較好，因為你必須坐在剪接師旁邊從頭跟到尾。

我會跟助理們一起看拍攝素材，給他們場景自己剪，跟他們討論想法。我知道我可能應該再多花點時間教他們，但我其實已經比大多數人更常指導助理了。過去那種師徒制不再內建在這個產業系統裡。

在過去，你得更確定自己的想法。你必須整個想清楚，對自己想要達成的目標先有基本的觀點。但現在有了電腦，使大家減少很多思考。

非線性剪接是我們產業的巨大變革，也是天賜的恩惠。它讓我們得以嘗試許多不同的東西，儲存多種版本，只是我認為這樣的自由也可能使某些技巧與專注力消失。它不鼓勵深度思考，思考因此膚淺化。現在因為時間沒那麼寶貴了，我們就對時間漫不在乎。你可以一個晚上就亂剪出一個爛東西。有些人還是什麼都沒搞懂。

提姆・史奎爾斯 Tim Squyres

"有時候你必須剪接，因為某人有句台詞講不好，或是你必
須換其他鏡次，但你總是想讓剪接看起來是為了某個理由
而做，而非為了隱藏疏失。每個剪接點都應該有某種背後
的動機，彷彿剪接是為了傳達某些新資訊。"

一九五九年，提姆・史奎爾斯出生於紐澤西州的緯諾納（Wenonah），就讀康乃爾大學時開始對電影製作產生興趣。他曾在紐約州伊薩卡市（Ithaca）與紐約市的好幾個劇組裡擔任過導演、攝影師、剪接師與音效剪接師，後來在一九八九年獲聘剪接他的第一部劇情片：馬克・李文（Marc Levin）執導的《反衝》（Blowback, 1991）。這個劇組的副導是泰德・霍普（Ted Hope），他與詹姆斯・夏慕斯（James Schamus）後來創立了「好機器電影公司」（Good Machine），從事獨立電影的製作／銷售。

史奎爾斯回憶道：「李安去找霍普、夏慕斯談《推手》（Pushing Hands, 1992）時，霍普說：『我認識一個剪接師可能願意用低價接案。』他說的就是我。」後來李安的十三部電影中，有十二部是史奎爾斯剪接的，其中《臥虎藏龍》（Crouching Tiger, Hidden Dragon, 2000）讓他得到奧斯卡最佳剪輯獎提名，之後的《少年 PI 的奇幻漂流》（Life of Pi, 2012）是他的第一部 3D 電影，也再度贏得奧斯卡最佳剪輯獎提名。

史奎爾斯的其他剪接作品尚有《謎霧莊園》（Gosford Park, 2001，勞勃・阿特曼執導）、《諜對諜》（Syriana, 2005，史蒂芬・葛漢〔Stephen Gaghan〕執導）、《瑞秋要出嫁》（Rachel Getting Married, 2008，強納森・德米〔Jonathan Demme〕執導）。目前他正在剪接李安的最新作品《半場無戰事》（Billy Lynn's Long Halftime Walk, 2016）。

提姆・史奎爾斯 Anne Tim Squyres

我很早就發覺電影剪接是娛樂產業最棒的工作之一，因為除了編劇或導演之外，很少工作可以讓你參與講述完整的故事。在攝製期間，大家各司其職，接力完成工作，然後全片拍攝完成，交棒到我手上。

我不是說其他人的貢獻不重要，像我們就沒辦法控制演員的服裝造型或場景怎麼打燈。但我喜歡待在整條組裝線的末端收尾。沒人會再改動我做好的東西，也沒人可以彌補我的錯誤。我喜歡當最後一個離場的人。

我非常早就開始用 Avid 剪接，從一九九二年起。《喜宴》（The Wedding Banquet, 1993）是最早一批在 Avid 上剪接的電影之一（對我來說，Avid 是數位剪接的同義詞。我也可能是用 Final Cut Pro 來剪，但總是用 Avid 來稱呼）。大家會抱怨──或者說以前常抱怨──數位剪接讓人失去了膠卷的那種感覺，對我來說這沒有半點道理可言。

對，處理膠卷、使用膠卷黏接器很棒──它是個好工具沒錯，但不代表電影製作。電影製作牽涉到畫面和聲音，而比起膠卷，電腦讓你更方便取用畫面和聲音。跟過去比起來，這一點現在更是貼近實況。

用膠卷剪接也讓你必須更戰戰兢兢，因為一刀剪下去會造成某些後果。現在，如果你沒受過訓練，

《理性與感性》SENSE AND SENSIBILITY, 1995

這部片偏向快速的剪接風格，在節奏上一點也不傳統，藉此捕捉不同角色對眾人台詞的反應。在這個段落中，畫面從遠景鏡頭切換到傑瑪・瓊斯（Gemma Jones）、哈麗葉・瓦特（Harriet Walter）、休・葛蘭（Hugh Grant）與艾瑪・湯普遜（Emma Thompson）的連續特寫。

「但應該不會讓人感覺太快，因為每個鏡頭都給了你一點新資訊。」史奎爾斯說。「假如你在那個房間裡，你也會轉頭看過來看過去，因為你會有興趣觀察每個人在想什麼。」

也可以直接開始剪啊剪，卻看不到任何重點，也不會有什麼成果。

數位剪接給你巨大的自由，但也需要你自我要求，這就是大家遇到麻煩的地方。當你有了這種自由，又懂得自我要求，你就會有所成就——在你嘗試了許多不同的剪法後。但如果你是用膠卷剪接，在你真正去嘗試之前，你就會先拒絕這些剪法的可能性了。

導演時常會給你建議，讓你心想：「真是個爛點子。」如果你是用膠卷剪接，遇到需要重大調整結構的點子時，你在嘗試之前會需要花很多時間跟導演討論，而這可能會讓修改很難進行下去。

《與魔鬼共騎》再出發

李安的南北戰爭戲劇《與魔鬼共騎》（Ride with the Devil）於一九九九年上映時，票房表現失利。二〇〇〇年四月，此片再度以導演版上映，回復了在原本上映版本中被剪掉的約十三分鐘篇幅。

當年的魔鬼

「我們一直想要重剪。」史奎爾斯說。據他表示，環球電影公司製作《與魔鬼共騎》時，該公司出品的一些大預算鉅片都慘遭滑鐵盧。「上面給我們很大壓力，一直要求把電影剪得更短。等我們完成這部片時，當初批准這部片投入製作的人都離開環球了，作主的人基本上是購併環球的加拿大西格蘭姆（Seagram）集團的會計師。

更長的喘息時間

史奎爾斯做的最重要修改，是在電影開始後不久，將兩場暴力、複雜動作場面之間的一場戲放回去。在這個場景裡，杰可（Jake Roedel，陶比‧麥奎爾〔Tobey Maguire〕飾演）向女屋主表示他們想找地方避難；她告訴他們她兒子的事——她兒子失去一條腿，正躲在穀倉裡。接著，杰可和朋友傑克（Jack Bull Chiles，史奇特‧歐利奇〔Skeet Ulrich〕飾演）一起去找他。

「這場戲很有張力，也有點好笑，而且讓我們對南北戰爭多一些理解。」史奎爾斯說。「更重要的是，這場戲讓倉庫前的第一場槍戰和屋內的大槍戰之間多隔了些時間。這真的很重要，因為沒有這場戲，電影只非常簡短、無謂地停頓了一下，然後又開始槍戰了。」

改變配樂

在造成一百八十人死亡的慘烈突擊之後，男性角色們離開勞倫斯（Lawrence）小鎮的場景裡，史奎爾斯和導演李安調整了這裡的配樂。

「原來的音樂太亢奮了，所以我們把它改掉，讓它更清楚表現這場突擊是一件惡事的意涵。」史奎爾斯說。「本來的配樂有點太過凱旋意味，我們一直覺得不對勁。」

> "數位剪接給你巨大的自由，但也需要你自我要求，這就是大家
> 遇到麻煩的地方。當你有了這種自由，又懂得自我要求，你就
> 會有所成就——在你嘗試了許多不同的剪法後。"

但是用 Avid 剪接，我可以直接動手修改，然後跟導演說：「看吧，這個點子行不通。」或是它證明我沒那麼聰明，導演的概念其實是個好點子。又或者，它可能不是什麼好點子，卻引導你找到別的東西。

剪接師通常不會去注意其他剪接師怎麼工作（也許電視圈例外），但我感覺我準備的場景版本比大多數剪接師還多上許多。在導演進來的第一天，我通常會給他三個版本；新合作的導演經常為此感到驚訝。

事實上，我通常還有一些連導演都沒看過的其他版本。我的工作是探索拍攝素材，全盤掌握它們、讓自己有萬全的準備，然後當導演想嘗試其他東西時，我要不是已經自己試過了，就是可以輕鬆快速地做出來。

我會試著直接剪接素材，而不是先想好一個計畫再來執行，因為我通常合作的導演不會給我什麼計畫。李安從來沒跟我說過：「聽好，這場戲應該這樣剪。」我總是告訴導演，我很樂於接受他們給我的指示，但我不會因此受限，因為這樣我就沒把我的工作做好。李安跟我合作愉快，因為我們意見相左的程度剛剛好。他曾經跟某人說我和他總是意見相左，而我告訴他：「不，我們百分之九十五的時候都意見一致，只是我們只討論最後那百分之五。」

因為我們倆的美學夠接近，所以對我來說，理解他想在電影裡達到什麼目標從來不是難事。我從來不需要花力氣去搞清楚他想要做到什麼。

《臥虎藏龍》CROUCHING TIGER, HIDDEN DRAGON, 2000

這部片大多數的打鬥場景都是不收音拍攝（也就是 MOS，mit out sound）。如果每個哼聲、踢腿、劍擊都要配音效，會耗去這部低成本電影太多資源。史奎爾斯身兼本片的音樂剪接師，花了很多時間找配樂來搭配每個打鬥段落。

在第一個功夫打鬥段落，楊紫瓊和章子怡先在屋頂上追逐，最後對打起來。這裡的參考配樂，史奎爾斯運用了日本太鼓。

「放映這一段初剪的時候，我的助理在後面操作音量旋鈕，我說：『你就慢慢把音量調大，到最後我要音樂非常大聲。』我們沒人想過要換其他的配樂手法。」

的確，有時候他會要我去做我不想做的事，而我也會促使他去做他不喜歡的事。理想上來説，當兩個人這樣彼此敦促到達某個程度，最後會使電影比兩人各自為政的結果還要好。

這是很健康的關係，這也是為什麼你經常看到剪接師與導演一而再、再而三地合作。當你有個運作順暢的關係，你就會想沿用它。

在**《理性與感性》**裡，我非常強烈地意識到，剪接師的職責中最重要的面向是處理表演。很多人把剪接當成技術工作來做，但我在這部電影中做的最重要工作，是看艾瑪・湯普遜做了怎樣的表演，再看看另一個鏡次，然後説：「嗯，這個比較好。」我的職責不光允許我説這樣的話，也要求我也對這些精采的演出作評斷。

剪接是和情感非常相關的工作。你必須體會場景的內在種種情感，然後相信它們的力量。每天你都在這上頭努力，從那些演出中萃取出最好的部分——這跟只會把不同鏡頭中的轉頭動作串起來或維持快速節奏是截然不同的工作。

剪接師工作的核心其實跟表演相關。如果你問大多數剪接師他們最引以為傲的場景為何，我想答案不會是動作場景，而是「一場情感濃烈、由對白驅動的戲」。這類的場景總是我們最大的挑戰。

在**《理性與感性》**裡，所有角色都有祕密瞞著其他人，所以當一個角色説了什麼，在這個人耳裡聽起來會跟另一個人聽起來意義不同。假如你在那個房間裡，你會轉頭看過來看過去，因為你會有興趣觀察每個人在想些什麼。在那樣的場景裡，

"數位剪接給你巨大的自由，但也需要你自我要求，這就是大家 遇到麻煩的地方。當你有了這種自由，又懂得自我要求，你就 會有所成就——在你嘗試了許多不同的剪法後。"

你會想看到很多東西，所以你從不會困惑該剪接到誰的鏡頭。

有時候你必須剪接，是因為某人有句台詞沒講好，或是你必須換其他鏡次，但你希望讓剪接看起來有它的道理，而不是為了隱藏某個疏失。每個剪接點背後都應該具有某個動機，讓剪接為了傳達某些新資訊而存在。

所以在《理性與感性》這樣的電影裡，永遠有其他鏡頭要剪進來，因為那些場景的情感是那麼豐沛，主題又很深刻。我們有那麼多東西要呈現，所以你會看到有些場景剪接得非常、非常快——但應該不會讓人感覺太快，因為每個鏡頭都給了你一點新資訊。

像《冰風暴》（*The Ice Storm, 1994*）、《謎霧莊園》或《諜

對諜》這幾部電影，挑戰性就更高了，因為你的工作主要是在重新排列場景，而不是剪接場景本身。在這樣的案子裡，可以預料後製期會增加一、兩個月。

《冰風暴》很難處理。它不是由劇情所推動，相對之下比較沒有結構，而且內含幾個彼此交扣的故事。而且因為這部片是寫成某種諷刺劇，導演方向卻比較偏戲劇，所以片子的調性有很大部分得在剪接室裡找出來。

在我和李安合作過的電影中，《冰風暴》可能是重建結構幅度最大的一部。什麼好看、什麼不好看，或是怎麼解決問題，我們倆一直都沒有共識。

《理性與感性》的製作到收尾階段時，我們都對最後的定剪非常滿意；但是在《冰風暴》，我們

《飲食男女》EAT DRINK MAN WOMAN, 1994

本片開場五分鐘的晚餐烹飪蒙太奇，李安用了五天時間拍攝。在這個色香味俱全的段落裡，可以看到油炸鮮魚與包餃子，引發觀眾的食慾。

「夏慕斯說，『史奎爾斯，你得叫他不要再放烹飪的鏡頭了。』」史奎爾斯回憶道。「但我說，『不，這樣很好！』這裡對這部片來說非常關鍵，原因是當你看完這一段，它讓你心想：「我會喜歡這部片。」另外，它還幫我們博得觀眾的好感，讓我們平安度過接下來十分鐘——那是整部片最弱的部分。」

剪接：李　安
Tim Squyres

《諜對諜》SYRIANA, 2005

搭配本片攝影指導羅柏 艾斯威特（Robert Elswit）箭矢般飛快的攝影風格，再加上刻意呈破碎片段質地的拍攝素材，史奎爾斯剪接時得以自由地打破規則。這些技巧即使在麥特·戴蒙（Matt Damon）和亞曼達·彼特（Amanda Peet）兩人演出的單純場景中也可以看到，同一角度的鏡頭沒用過第二次。

「我們到處打破一百八十度假想線規則[21]，我也刻意不剪接到符合角色視線的鏡頭。我從沒想過要重複用同樣的鏡頭。」史奎爾斯說。

始終沒走到這一步，到最後還是必須放手。那之後的好幾年間，我都沒辦法看這部電影，直到大約五年後，我才重看了它，也終於可以平心靜氣去看，然後心想：「嘿，這部片滿不賴的嘛。」但是當別人跟我說「那部片簡直是渾然天成，好像本來就是這樣設計的」，我還是會覺得很滑稽，只是微笑或大笑著謝謝對方。

李安告訴我他要拍武俠電影《臥虎藏龍》時，我大吃一驚。但這是個讓人興奮的案子，而且我們的想法從頭到尾都很一致。我們事前討論過喜歡武俠電影的什麼、不喜歡什麼；不論武術指導、拍攝或剪接，都設計為行雲流水的風格，不希望這部片給人太突兀或粗糙的感覺。好笑的是，這部片讓我得到了奧斯卡獎提名，而我懷疑那是因為片中的動作場景——但是就某個層面來說，它其實是簡單的部分。

剪接武俠片根本稱不上全職工作；他們會用兩星期來拍一場動作戲，但我四天就剪好了。我們得先剪所有的打鬥場景，因為需要先修掉畫面裡的鋼絲，然後再用剩下的時間剪困難的部分，也就是對話場景。當中有些場景我們剪了很多次，部分原因是我拿到中文翻譯過來的劇本翻譯品質很差，簡直到了讓人看不懂的地步。我真的是憑著信念——相信這東西剪出來真的可以讓人看懂——才把它做完的。要不是有李安，我絕對不可能剪出這部電影。

參與《謎霧莊園》，是一次很愉快的工作經驗。勞勃·阿特曼是啟發我入行的導演之一，有機會剪接他的作品，讓我非常興奮。因為卡司和劇本長度的關係，這是一部很複雜的電影，導演卻完全不拍一般該有的足夠鏡位數量。拍攝畫面少到驚人，我平常工作的方法很多都派不上用場，因為他用這種方式拍攝。攝影機一直在移動——他就那樣來回地拍推軌鏡頭，完全沒有任何計畫。

剪接的重點其實就是看素材，找出好看的時刻。通常，如果你喜歡鏡次七的程度高於鏡次四，你

21 180-degree rule：為了不使觀眾混淆電影中的空間關係所設下的拍攝規則。

"身為剪接師，不發展個人風格是非常重要的事。你的風格必須由拍攝素材來決定。"

可以直接替換，但是在《謎霧莊園》裡沒辦法這麼做，因為攝影機都在不同的位置，所以替換後會不連戲。你沒辦法單純地混搭不同鏡次的畫面。每一場戲都是非常複雜的小謎團，你還得在樓上主人家與樓下僕役之間的幾個不同故事中來回剪接，這是更大的謎團。

阿特曼是最名副其實的導演。他指揮大家發揮個人的才幹，在自己的崗位上和其他人相互配合。但他不會告訴你要做什麼，而是看你會怎麼做，然後往某個方向推你一把，讓你的工作成果可以與其他人的東西共同成就一部好看的電影。

《謎霧莊園》尾聲的視覺風格本來就設定要有點混亂。阿特曼不想讓結局輕鬆好懂，而是希望它有點挑戰性與複雜度。我花了一些時間才搞懂他的美學。雖然我看過他很多作品，但說到要確實內化他的美學、用阿特曼風格來剪接這部電影，

那又是非常不一樣的事了。

如果在這之前我沒剪過《瑞秋要出嫁》，剪接《謎霧莊園》的過程一定會更艱難。《瑞秋要出嫁》是一部極度鬆散、即興的電影，幾乎像像紀錄片一樣拍攝而成。婚禮排演的那場戲只拍了兩次，每次長達四十五分鐘，五機同時拍攝——就這麼多了。

導演強納森‧德米要大家盡量實驗各種可能，包括我在內，而這場戲的拍攝素材有太多種方式可以剪。當你拿到這樣的素材時，連怎麼下手處理都是很困難的事。你不能像平常那樣依靠電影語言的結構，例如中景鏡頭、特寫、視線連戲[22]。

在這場婚禮排演的戲，安‧海瑟薇起身舉杯敬酒——這大概是電影史上最尷尬的時刻之一。通常這裡會是這場戲的結尾，然後就剪接到下一個鏡頭。

22 Matching eyelines：符合角色的視線方向進行剪接，以創造銀幕上人事物之間流暢連貫的空間關係。

《色戒》LUST, CAUTION, 2007

這部片的開場是四個女人打麻將的場景，需要至少七十個鏡位，耗時兩星期拍攝。剪接的困難點在於，要把接近八小時的拍攝畫面，精簡成三分半鐘的場景，同時保留每一個眼神與手勢的細膩意涵。

為了把這個問題簡單化，史奎爾斯在這場戲的兩個主角（湯唯、陳冲飾演）之間建立了主要視線連結。然後，為了挑出拍攝素材中最棒的畫面，他為這場戲剪了幾個

不同版本：在視線的兩邊各剪兩版，一版只用遠景鏡頭，一版只用特寫鏡頭。

「我真的把這場戲剪到不能再剪了。」史奎爾斯回憶道。「我把素材整個拆解了，再合成一個把所有元素都用上的場景。透過這個方法，我覺得最後我已經把所有我想試的剪法都試過了。」

但我們沒這麼做，而是讓這個鏡頭走下去，等另外三個人敬完酒，才結束這場戲。我們喜歡這個概念：真實生活中，沒有剪接結束一場戲這回事；在那種情境下，人們必須撐過當下的尷尬，繼續度過那個夜晚。德米想讓這場戲有點混亂、放縱的感覺——好的那一種。

身為剪接師，不發展個人風格是非常重要的事。你的風格必須由拍攝素材來決定。所以我在**《瑞秋要出嫁》**用的風格，跟**《理性與感性》**的不一樣。它們是不同的電影，保持彈性很重要。同樣重要的是，對於素材的優點、什麼素材適合這部片，必須保持一種敏感度。我真的很高興自己不用反覆剪同樣的電影。

華迪絲・奧斯卡朵堤 Valdís Óskarsdóttir

"剪接的時候，我的心思不在這個世界裡，全都放在這部電影和我在講述的故事上。如果旁邊有人一直干擾，我就沒辦法專注。當有人一直指示你該做什麼的時候，你的腦袋就會停止工作。"

華迪絲‧奧斯卡朵堤出生於冰島阿克雷里（Akureyri），在雷克雅維克（Reykjavik）成長，以幾位冰島導演——例如瑟蘭‧博特森（Thráinn Bertelsson）、弗瑞德里可‧索爾‧費雷德里克松（Fridrik Thor Fridriksson）——助理的身分進入了電影圈。她在位於哥本哈根的丹麥國家電影學院（The National Film School of Denmark）求學四年的暑假期間，曾為冰島的電視台剪接新聞。她初出茅廬的劇情片剪接作品是阿絲迪絲‧索羅森（Ásdís Thoroddsen）執導的《茵加羅》（*Ingaló*, 1992），以及奧斯卡‧強納森（Óskar Jónasson）執導的《電視遙控器爭奪戰》（*Sódóma Reykjavik*, 1992）。

讓她在國際影壇成名的，是丹麥導演湯瑪斯‧凡提柏格（Thomas Vinterberg）執導的《那一個晚上》（*The Celebration*, 1998）。這是根據「95逗馬」電影運動（Dogme 95）宣言製作的第一部電影。之後，她又剪接了兩部「95逗馬宣言」電影：索倫‧克拉－雅克森（Søren Kragh-Jacobsen）執導的《敏郎悲歌》（*Mifune's*, 1999），以及哈蒙尼‧科林（Harmony Korine）執導的《驢孩朱利安》（*Julien Donkey-Boy*, 1999）。不久後，她前往美國，剪接了她的好萊塢第一部電影：葛斯‧范‧桑（Gus Van Sant）執導的《心靈訪客》（*Finding Forrester*, 2000）。

米歇爾‧龔特利（Michel Gondry）執導的《王牌冤家》（*Eternal Sunshine of the Spotless Mind*, 2004）讓奧斯卡朵堤榮獲英國影藝學院最佳剪輯獎，以及美國電影剪接師工會艾迪獎。其他剪接作品包括：謝蓋爾‧波德洛夫（Sergey Bodrov）執導的《蒙古：成吉思汗崛起》（*Mongol: The rise to Power of Genghis Khan*, 2007）、凡提柏格的《傷心潛水艇》（*Submarino*, 2010），以及演員萊恩‧葛斯林（Ryan Gosling）首次執導的電影《遺落流域》（*Lost River*, 2014）等。

另外，她也自編自導、自己剪接了兩部冰島劇情片：《鄉村婚禮》（*Country Wedding*, 2008）與《國王之路》（*King's Road*, 2010）。

華迪絲・奧斯卡朵堤 valdís Óskarsdóttir

一九八四年，在瑞典斯德哥爾摩的一場電影製作研討會上，是我這輩子頭一遭坐在一台 Steenbeck 剪接機前，也意識到自己已經發現這輩子接下來最想做的事了。回到冰島後，我跟電影產業裡的每個人聊過，詢問我有沒有辦法找到剪接師的工作，但他們總是說：「沒辦法，我們都是自己剪。」我只好決定忘記電影剪接這回事，在一家報社找到攝影師的工作。

做了一星期後，瑟蘭・博特森打電話給我，提供我一個工作機會：在他的新片裡負責打場記板和平面攝影。我毫不猶豫就答應了。電影拍完後，我當起這部片的助理剪接師兼助理音效剪接師。後來我又在一些電影裡擔任助理的工作，但我知道假如我認真想走這條路，就得出國學怎麼剪接。在冰島沒有這樣的機會。

轉振點出現在我看了《阿瑪迪斯》（*Amadeus*, 1984）之後。我記得當我走出電影院時，我告訴自己：「我絕不要變得像薩里耶利（Salieri）那個角色一樣。」我決心不讓自己的人生被嫉妒和挫折感吞噬。

在曾經和我共事過的剪接師湯瑪斯・吉斯拉森（Tómas Gíslason）的鼓勵下，一九八七年我申請了丹麥國家電影學院，取得入學許可。當時我是有兩個小孩的單親媽媽，但我完全無視這個事實，舉家搬到哥本哈根，在那裡待了四年。

念書的期間，吉斯拉森正在對美國頂尖電影剪接師進行一系列訪問，而我和另外三個學生有機會參與剪接過程。我很幸運，負責剪狄迪・艾倫的訪問。她成了我的導師。從她的訪問中，我學到的剪接知識，比我在電影學院念四年還要多。

電影學院可以教你技巧，卻不能教你控制步調和節奏；這兩件事你必須一開始就具備，否則你得自學並訓練自己。狄迪・艾倫傳授的一切，我全都聽進去了。她教我在剪接時永遠不要用音樂，因為如果我不用音樂就可以把一場戲剪得好看，配上音樂後也會很完美；她教我剪接動作戲很有趣，但剪接對白很困難，所以我仔細研究了她怎麼剪對白。

我從艾倫身上學到的另一件事，是永遠不要把多場戲先組裝起來，也不要一開始就挑出最好的表演片段。「因為如果你沒先把各場戲先適當剪接過，怎麼知道它們有沒有發揮效果？」她說。她是對的。我頭一次剪接劇情長片時，光想到有多少素材要剪就讓我不知所措。所以，為了不讓自己精神崩潰，我就從一場戲開始，剪完後再繼續

《那一個晚上》THE CELEBRATION, 1998

這是遵循「95 逗馬宣言」拍攝的第一部電影，凡提柏格要求奧斯卡朵堤在宣言的特定規則下工作，但也允許她打破更多規則。本片最強有力的場景之一，是克里斯丁（Christian，烏力克・湯姆森〔Ulrich Thomsen〕飾演）站起來向他的父親（漢寧・摩提岑〔Henning Moritzen〕飾演）敬酒，並發表一段令人吃驚的話。

這場戲大部分的戲劇張力來自奧斯卡朵堤的快速剪接，持續從不同的拍攝角度來建構和重新建構戲劇動作，結果讓這場敬酒戲有了臨場隨機拍攝的特殊感覺，同時讓觀眾感覺自己就像坐在屋裡最佳位置看熱鬧的派對賓客之一。

剪下一場。直到現在，我都還在用這種方式工作。遺憾的是，我從來沒跟艾倫本人碰過面，沒有機會感謝她的教導。

由於《那一個晚上》是一部「逗馬宣言」的電影，我必須弄清楚它的規則，確認我在剪接上什麼能做、什麼不能做，例如：我只能卡接；我不能把一個鏡次的聲音放在另一個鏡次上；我完全不能使用配樂，除非它是鏡頭裡收錄到的。除了這些以外，「95 逗馬宣言」讓人徹底解放。它是全新的東西，我覺得我在剪接時可以隨心所欲。我可以越過一百八十度假想線，在攝影機運動的時候來回剪接，也可以用跳接[23]。事實上，我處理每場戲的時候都會自問平常我都是怎麼剪的，然後以相反的方使來剪接。這可能是很辛苦的工作，但對我來說這是個遊戲，我很樂在其中。

凡提柏格為《那一個晚上》拍攝了大約五十六小時的素材，每場戲都有兩到六台攝影機同時作業，我必須個別看過每一個鏡頭，好找到我想要的東西。這很耗時間，但不是什麼難事。劇本寫得非常緊湊，沒有即興演出，使整個過程輕鬆多了。

但我們還是必須去蕪存菁。我們有太多場景得精簡、重新安排或是整個拿掉，最後甚至把一個角色整個刪除。最重要的考量是怎麼以最好的方式來講故事。如果有個東西對敘事沒有幫助，我們就剪掉。

我和凡提柏格從一九九五年開始合作至今。我們一起去過地獄，也一起經歷過天堂。我們很喜歡彼此，可以盡情討論和爭辯，但仍然是最好的朋友。不過，要等我們合作過幾部片後，我才教會他剪接室裡的相處之道。

完成《那一個晚上》的初剪後，凡提柏格會跟我一起坐在 Avid 前面，時不時告訴我接下來要做什麼和怎麼做。這種時候，導演實在很討人厭，讓人覺得很煩。我其實不是反對導演坐在剪接室裡，只要他在我工作時保持安靜就好。剪接的時候，我的心思不在這個世界裡，全都放在這部電影和我在講述的故事上。如果旁邊有人一直干擾，我就沒辦法專注。當有人一直指示你該做什麼的時候，你的腦袋就會停止工作。

剪接《敏郎悲歌》時，我跟克拉－雅克森也有類似的問題。他會整天坐在剪接室的角落，而且話很多。每次他說「剪！」的時候，還會彈一下手指。到後來，我被搞得很火大，因為我每剪一個地方，他就彈一次。

23 jump cut：剪接在一起的兩個鏡頭應主體相似、鏡位也相似，因此，當打破電影語言的連戲慣例會令觀眾感覺突兀、不順暢。

《敏郎悲歌》MIFUNE, 1999

這部服膺「逗馬宣言」的浪漫喜劇，開場本來是兩個戀愛對象主角之間的交叉剪接，但這個策略在剪接室被奧斯卡朵堤與導演克拉－雅克森徹底拋棄。

在最後的定剪裡，克列斯登（Kresten，安德斯‧柏索爾遜〔Anders W. Berthelsen〕飾演）與莉娃（Liva，艾班‧葉樂〔Iben Hjejle〕飾演）的故事是前後接續開展，沒有交錯剪接。奧斯卡朵堤還記得他們當時其實是亂剪一通，因為電腦幾天前當機了。如果剪接的電腦沒出問題，這部電影不會是現在這個樣子。「我想這就是命中注定吧。」她說。

Danmarks Radio/Nimbus

終於，忍無可忍的我停下工作，對他說：「要是你再彈一次手指，我就要咬你的腿。」他說：「妳是說真的嗎？」「對。」我說。「如果你的褲子夠乾淨的話。」於是他用膠帶把兩根手指纏起來，讓自己不能再彈手指。然後我們之間就沒問題了。

《敏郎悲歌》最後的結果，跟我們一開始計畫的相當不同。原本開場的幾場戲，是在男主角克列斯登與女主角莉娃之間交叉剪接，然後他們才相遇。在應該把片子送沖印廠的前一天，克拉－雅克森和我最後一次看片，確認一切都沒問題。看了二十分鐘後，一個跟這部片有關的人打電話來說：「除了在克列斯登與莉娃之間交叉剪接，你們有沒有考慮過先講他的故事，再講她的故事？」克拉－雅克森跟我四目相交，我說：「我喜歡這個點子。我們來做吧。」然後我們就這麼剪了。

幫哈蒙尼‧科林剪接《驢孩朱利安》，是一次充滿樂趣的經驗。除了一場戲之外，其他所有對白都是即興演出，而且拍攝現場到處都是攝影機。我在剪接室裡有極大的自由，導演科林從來不干涉我。他大概每個星期進來一、兩次，看看我剪好的部分，跟我說一句：「很棒！」然後就回家了。一直到我剪完全片，我們才一起坐下來，決定什麼要拿掉、什麼要保留。我們決定剪接風格應該非常片斷化，所以觀眾不會知道該期待什麼，不知道下一場戲會發生什麼事。

攝影指導安東尼‧達德‧曼托（Anthony Dod Mantle）與科林拍了很多額外的素材，有許多場景應該保留在電影裡，但有些戲的篇幅很長、非常長，不可能修短，我們只能全部拿掉。因為當你試著維持某種節奏，如果突然丟進七分鐘長的對話場

「逗馬九五」宣言

「95 逗馬宣言」是丹麥導演拉斯・馮・提爾（Lars von Trier）與湯瑪斯・凡提柏格發起的前衛電影運動。在他們合撰的宣言中，以故事、表演與主題的傳統價值為基礎，規範了一種電影製作的類型，回歸單純的模式，不採用精巧視覺效果、後製調整與花俏科技。

一九九五年三月二十二號，馮・提爾與凡提柏格在巴黎舉行的「電影走向第二個百年」（Le cinéma vers son deuxième siècle）研討會上，面對前來慶祝電影百年並討論電影未來的觀眾宣布了這些規則。

宣言內容如右：

・電影必須實景拍攝。不能使用道具與布景。如果特定道具是故事所必要的，必須挑選此一道具會出現的實景。

・聲音不能獨立於影像之外錄製，反之亦然。不得使用音樂，除非它出現在被拍攝的場景裡，也就是故事的世界中。

・必須使用手持型攝影機。只要是手持操作，攝影機動或不動都被允許。不可以由攝影機的所在位置決定電影；拍攝必須發生在戲劇動作生成之處。

・電影必須是彩色的。不允許特殊打燈（如果場景太暗而曝光不足，這場戲必須剪掉，或是在攝影機上架一盞燈來補強）。

・嚴禁使用光學效果與濾鏡。

・電影內容絕無膚淺的動作（絕不能出現謀殺、武器等）。

・嚴禁時間與地點上的間隔（也就是說，電影必須發生在此時此刻）。

・禁止製作類型電影。

・電影規格必須是美國影藝學院 35 釐米。

・導演禁止掛名。

景，整個節奏就會崩解。但是，拿掉其中一些場景，真的讓人很不捨，尤其是飾演朱利安的艾文・布萊納（Ewen Bremner）表演是如此精采。我很為朱利安覺得遺憾，一直很想為《驢孩朱利安》再剪一個版本，把我們拿掉的戲都放回去。這是我剪過的電影當中，我唯一想重剪的一部。

《心靈訪客》可以說是我的第一部「大製作」，但是對我來說，就是另一個剪接工作而已。當然，那是以不同方式拍攝的不同故事，但我剪接的方法不變：把故事講好。跟葛斯・范・桑一起工作，感覺非常美妙。在拍攝期間，我曾經問他有沒有哪一場戲特別希望我怎麼剪，他說：「剪接師是妳。妳來決定。」

當我們開始剪接導演版，他每天都進剪接室，但在我工作的時候他從不說話，只是坐在那裡用他的電腦工作或是彈吉他。當我停下手上的工作時，他如果有意見就會提出來；當我不確定剪得對不對時，我也可以問他的想法。我需要他的時候，他總是在旁邊支持我。我覺得不是很多導演可以做到這一點。

我用了九個月左右的時間剪接《王牌冤家》。這個案子的難度非常高。有些時候，你剪接的電影會反饋給你許多東西，讓你持續擁有滿滿的能量——《王牌冤家》就是這樣一部電影。我想這一點從銀幕上也看得出來。

但有時候你剪接的電影只是把你榨乾，等你爬出剪接室時已經要死不活，連一格都不想再多剪。但我平常的工作模式就是這樣；我會全心全意投入自己正在剪的電影——我的感受、我的心和靈魂，毫無保留。我會把我的家人與朋友擺到一邊，

《王牌冤家》ETERNAL SUN-SHINE OF THE SPOTLESS MIND, 2004

合作剪接《王牌冤家》時，導演龔特利和奧斯卡朵堤有個共識：他們不要金凱瑞在這部片中留有任何他註冊商標的搞笑表演方式。

「我想到他在《楚門的世界》（*The Truman Show*, 1998）裡的演出。它讓我們看到他能夠用不同的方式表演。」奧斯卡朵堤說。「所以那就是我在素材中尋找的東西，那些他和『典型金凱瑞』截然不同的時刻。」

《驢孩朱利安》JULIEN DONKEY-BOY, 1999

對於這部片，導演和剪接師都偏好一種片斷化、在不同時間跳躍的剪接手法。這樣的設計，是為了讓觀眾不斷失去平衡。

導演科林與攝影指導曼托拍了大量的額外素材，奧斯卡朵堤卻必須很遺憾地捨棄當中的大部分。雖然剪掉這些場景有助於維持本片的節奏，代價卻是失去對主角朱利安的深入呈現。「我很為朱利安覺得遺憾。」奧斯卡朵堤說。「這是我剪過的電影當中，我唯一想重剪的一部。」

新血輪

在機械式剪接的時代，學徒制大為盛行，使積極的年輕助理剪接師可以在相對較短的時間內晉升。數位剪接帶來的最顯著損失，就是學徒制的消退。

不過，資深剪接師對後進的指導與鼓勵仍然存在。在《王牌冤家》裡，奧斯卡朵堤與另外兩位剪接師密切合作並建立起友誼。這兩人後來的表現都讓她覺得很驕傲。。

傑弗瑞·沃納（Jeffrey M. Werner）的作品有獨立電影《戰慄城市》（*Right at Your Door*, 2006）、《狗問題》（*The Dog Problem*, 2006）、《夢遊交易所》（*Sleep Dealer*, 2008），以及紀錄片《二〇〇四總統大選》（*So Goes the Nation*, 2006）、《宗教的荒謬》（*Religulous*, 2008）。他因剪接莉莎·蔻洛丹柯（Lisa Cholodenko）執導的《性福拉警報》而獲得艾迪獎提名。

保羅·祖克（Paul Zucker）也是奧斯卡朵堤剪接《驢孩朱利安》與《心靈訪客》時的助理。他後來剪接了科林執導的《寂寞先生》（*Mister Lonely*, 2007），但剪接指導卻由知名度高的奧斯卡朵堤掛名，以滿足某些歐洲投資方的要求。（「我問他們能不能把我的名字拿掉，但他們不肯。」奧斯卡朵堤說。「我覺得很遺憾，因為祖克那部片剪得很好。」）

祖克也剪接了獨立電影《紐約迷幻》（*Delirious*, 2006）、《十二》（*Twelve*, 2010）、《回歸》（*Return*, 2011）與《戀愛座標·亞美尼亞》（*Here*, 2011）。

> **"有時候你剪接的電影會反饋給你大量的東西，讓你可以持續充**
> **有些時候，你剪接的電影會反饋給你許多東西，讓你持續擁有**
> **滿滿的能量……但有時候你剪接的電影只是把你榨乾。"**

因為這部電影已經變成我的家人和朋友。

《王牌冤家》的拍攝素材超過一百個小時，剪接第一版花了很長時間。但我還是遵照狄迪·艾倫的教誨，沒有做「快速、簡略的組裝」，而是在每一場戲都下功夫，直到我滿意為止。幸運的是，我有最棒的剪接團隊：除了後期製片麥可·傑克曼（Mike Jackman）和他的團隊，我還有兩個助理沃納和祖克（後者曾經跟我一起剪接《驢孩朱利安》與《心靈訪客》，後來剪接了科林的《寂寞先生》）。

在最後四個月裡，沃納、祖克和我大多數時間都不受打擾。編劇查理·考夫曼（Charlie Kaufman），以及製片安東尼·布列曼（Anthony Bregman）、史蒂夫·高林（Steve Golin），都給我們很大的支持。我們就照著感覺該怎麼剪去剪。故事就在拍攝素材裡，你只是得把它挖出來。剪接師的角色是幫助電影以它想要的方式成形，因為它沒辦法自己冒出來。

最重要的是，我們有考夫曼的精采劇本，以及龔特利的視覺呈現才華。要是沒有他的創作視野，這部電影可能不會是這樣的面貌。龔特利沒有耐性一次在剪接室裡坐兩個小時以上，我們也有過很多爭執。

龔特利是法國人，而我是冰島人，我們都很固執，這有可能是原因所在。他習慣用他的方法做事，我也習慣用自己的方法做事。過程中有很多難聽的話、眼淚與甩門，但也有很多善意的話、笑聲與敞開的門。那過程就像搭雲霄飛車，但每一分鐘都值得。我不見得想再重來一次，但如果真有必要的話，我還是會願意。

《王牌冤家》的結構已經寫在劇本裡，但是我們縮短了一些戲，調整了一些戲的順序，在這裡、那裡做了一些修改。這些拍攝素材很適合我在《那一個晚上》和《驢孩朱利安》中採取的風格。

我喜歡那樣的剪接，大量的前後跳躍，但這種風格必須適合你要講的故事。你絕對不會用這種風格剪接《亂世佳人》（Gone with the Wind），而如果你用《亂世佳人》的風格來剪《王牌冤家》，大概

《王牌冤家》ETERNAL SUNSHINE OF THE SPOTLESS MIND, 2004

從剪接的角度來看，一個複雜的故事結構或許看起來很厲害，但奧斯卡朵堤指出，編劇的原創設計經常被當成剪接師的功勞。

剪接《王牌冤家》時，雖然她和她的團隊做了一些修剪、調整了一些場景的次序，「但電影的結構本來就在劇本裡了。」她說。「你沒有太多前後調動的空間，尤其是故事開始進行倒敘之後。在剪接室裡，你有很多的發揮空間，但還是有它的極限。」

會讓你無聊到死。

每部電影都有自己的風格。最重要的是誠實面對你要剪接的素材，確保你沒有刻意把任何東西強加在電影上。你永遠必須忠於角色與故事，而不是效忠導演或製片。你應該把電影當成一個人來看待。

我不會用導演來稱呼我自己。我的首要身分是剪接師，其次才是導演。我會開始自己執導，唯一原因是我剪了兩部電影，過程感覺非常糟糕，糟到讓我決定不當剪接師了。這真的是最糟的事了，讓人毀了你生命中的熱情。

但我除了電影製作之外什麼都不會，剛好我也寫了《鄉村婚禮》的故事，於是決定自己來拍這部片。我們用了四台攝影機在七天內拍攝完成。不幸的是，本來要剪這部電影的人後來不能來了，我只好自己遞補他的位子。我花了九個月時間剪接，主要原因是這部電影是即興演出，還有就是我幾乎每天都得對抗那分進剪接室的恐慌。在那之後，我又導演了另一部電影《國王之路》，也剪

了三部劇情片和兩部短片。慢慢地，我又找回了剪接的快樂：創造一個故事，感受坐在電腦前的那分自由，完全迷失在想像與創造力的世界裡。

對我來說，這是逃離現實的最棒方法。我打算把這分熱情保存在一個安全的地方，因為我不想再讓任何人有機會傷害它。

狄迪·艾倫 Dede Allen

狄迪·艾倫是男性或女性剪接指導中，第一位在電影中獲得單獨頭銜字幕[24]的人。她證明了電影剪接不僅是一門技術，也是值得個別看待的一種藝術，獲此肯定是實至名歸。在長達六十年、橫跨近二十部電影的生涯中，她合作過的導演包括薛尼·盧梅、羅伯特·羅森（Robert Rossen）、華倫·比提、勞勃·瑞福（Robert Redford），當中最值得注意的是她與亞瑟·潘的合作關係。艾倫率先發展出各種大膽創新的技巧，為相對嚴謹的美國剪接傳統增添活力。她令人興奮、直覺式的風格，大部分靈感是來自法國新浪潮電影的形式實驗。

使艾倫獲得單獨頭銜字幕的電影，是亞瑟·潘執導的《我倆沒有明天》（Bonnie and Clyde, 1967），至今仍被認為是她的代表作，其尖銳、現代主義的剪接風格徹底表現了片中主角邦妮與克萊德創造的暴力，因此備受讚譽。艾倫的許多其他重要電影都具有類似的動態能量，例如《江湖浪子》（The Hustler, 1961）的撞球館場景，或《熱天午後》（Dog Day Afternoon, 1975）片中那種原始、即時實況的緊迫感。

一九二三年，艾倫在辛辛那提出生，本名桃樂西亞·卡露瑟絲·艾倫（Dorothea Carruthers Allen）。她自史克里普斯學院（Scripps College）中輟，到哥倫比亞電影公司當文書傳遞員。她從基層做起，跟電視剪接師卡爾·勒納（Carl Lerner）學到剪接技藝，但因為晉升機會渺茫，後來跟隨丈夫史蒂芬·富萊許曼（Stephen Fleischman）遷往歐洲。

在海外度過一段時間後，她們全家搬回紐約市，她在此開始剪接廣告片來精進技巧。一九五九年，艾倫剪接勞勃·懷斯執導的黑幫戲劇《罪魁伏法記》（Odds Against Tomorrow），第一次當上電影剪接師（懷斯本人以剪接《大國民》出道），但要等到剪接羅森的《江湖浪子》時，艾倫才開始運用並精進她一整套受到歐洲影響的技巧，例如現在已經是業界標準的跳接，以及讓音軌與之前或之後重疊等。

艾倫接下來的剪接作品有伊力·卡山（Elia Kazan）的《美國，美國》（America, America, 1963）、亞瑟·潘的《我倆沒有明天》、《愛麗絲餐廳》、《小巨人》、《夜行客》（Night Moves, 1975）與《大峽谷》（The Missouri Breaks, 1976）。她也與導演喬治·羅伊·希爾（George Roy Hill）合作過幾部片：在《第五號屠宰場》（Slaughterhouse-Five, 1972）中，她處理該片經常突然出現的時間移轉，責任重大；在《火爆群龍》（Slap Shot, 1977）中，她又為這部冰上曲棍球電影中經常出現暴力的球場場景賦予生命力。艾倫還剪接了盧梅執導的《衝突》、《熱天午後》與《新綠

24 在片頭或片尾上演職員名單字幕時，重要的人可獲得單獨字幕呈現，較不重要的可能會幾個人合併在一頁字幕上。

圖1：《火爆群龍》
圖2：《江湖浪子》

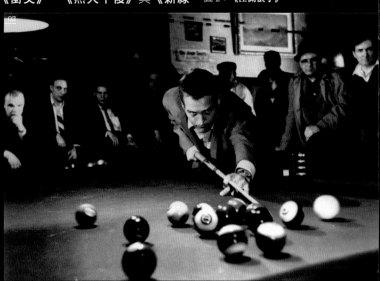

野仙蹤》（*The Wiz*, 1978），以及華倫‧比提的史詩鉅作《烽火赤焰萬里情》（*Reds*, 1981），後者讓她必須剪掉超過兩百萬呎毛片。

她後來的剪接作品包括約翰‧休斯（John Hughes）的《早餐俱樂部》（*The Breakfast Club*, 1985）、菲力普‧考夫曼的《第三情》（*Henry & June*, 1990）、巴里‧索南菲爾德（Barry Sonnenfeld）的《阿達一族》（*The Addams Family*, 1991）。接下來幾年她暫停了剪接工作，在華納兄弟電影公司擔任主管，之後又為了柯提斯‧韓森（Curtis Hanson）的《天才接班人》（*Wonder Boys*, 2000）重返剪接室。

《熱天午後》、《烽火赤焰萬里情》（與克雷格‧麥凱〔Craig McKay〕共同剪接）、《天才接班人》，讓艾倫三度獲得奧斯卡獎提名。她從未贏得奧斯卡獎或艾迪獎，但在一九九四年榮獲美國電影剪接師工會的終身成就獎。二〇一〇年她因中風過世，離開了她的丈夫、兒子湯姆（Tom Fleischman，一名混音師）與女兒蕾米（Ramey Ward）。她生前有為數不少的徒弟，當中有些人曾跟在她身邊學習剪接，或純粹是從她深具影響力的作品中獲得啟發。

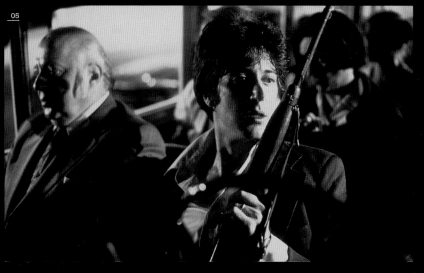

圖 3：《我倆沒有明天》
圖 4：《烽火赤焰萬里情》
圖 5：《熱天午後》

維吉妮雅・凱茲 Virginia Katz

"我在看拍攝毛片時會尋找那些小細節，例如洩漏情緒的歪頭小動作，或是烙印在我腦海的視線移動。我試著去運用我能找到的每一顆小寶石。"

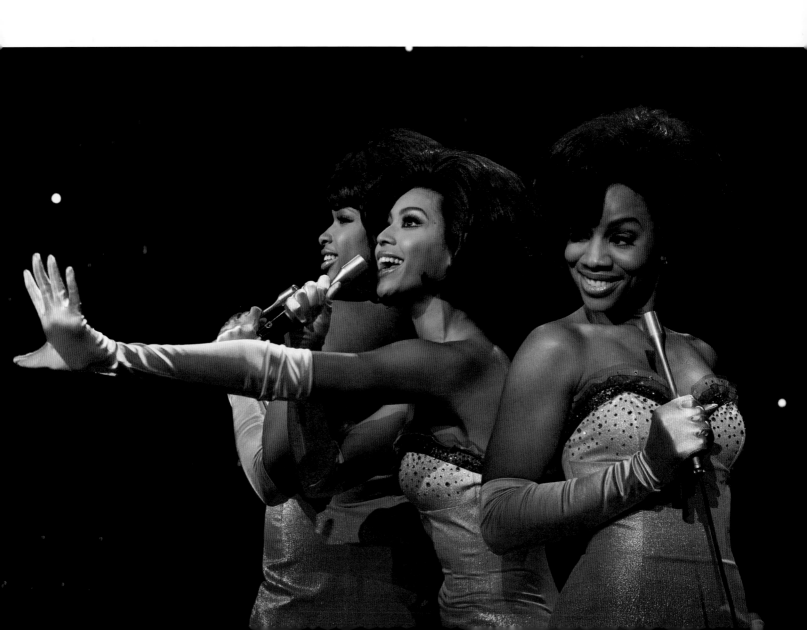

維吉妮雅・凱茲的父親席尼・凱茲是個資深剪接師，所以她是在他的紐約剪接室裡學到電影剪接的基礎。一九八〇年代，她搬到洛杉磯，成為剪接指導梅莉安・羅斯曼（Marion Rothman）的徒弟，剪接了一些電視電影。

凱茲剪接的第一部劇情電影是比爾・坎登（Bill Condon）執導的恐怖驚悚片《腥風怒吼第二集》（Candyman: Farewell to the Flesh, 1995）。這是她為坎登剪接的第一部片，兩人後來繼續合作了《眾神與野獸》（Gods and Monsters, 1998）、《金賽性學教室》（Kinsey, 2004）、《夢幻女郎》（Dreamgirls, 2006）。凱茲以《夢幻女郎》贏得艾迪獎喜劇／歌舞劇類最佳剪輯獎。

她的其他剪接作品尚有：史蒂夫・安汀（Steve Antin）執導的《舞孃俱樂部》（Burlesque, 2010）、于仁泰執導的《霍元甲》（Fearless, 2006，與理察・李羅伊（Richard Learoyd）共同剪接）、丹・愛爾蘭（Dan Ireland）執導的《愛在夕陽下》（Mrs. Palfrey at the Claremont, 2005），以及一些電視影集，例如 ABC 電視台的《雙面女間諜》（Alias）與華納電視網的《女大生費莉希蒂》（Felicity）。

凱茲近年多與坎登合作，包括備受歡迎的青少年吸血鬼電影系列的最後一集《暮光之城：破曉上下集》（The Twilight Saga: Breaking Dawn, 2011/12）、《危機解密》（The Fifth Estate, 2013）、《福爾摩斯先生》（Mr. Holmes, 2015），以及最新作品《美女與野獸》真人版（Beauty and the Beast, 2016）。

維吉妮雅・凱茲 Virginia Katz

我父親退休後，老愛打電話問我：「妳當上電影圈的大人物了沒？」我知道他是故意要氣我，因為我那時根本不是個咖，他根本是明知故問。兩年前他過世了，我非常想他，也想念他打來的那些電話。

我真的很受老天眷顧，有這樣的父親引導我走上一條正好適合我的職涯道路。

這一切都是從那個夏天開始的。我的父母堅持我找一分工作，於是我開始在父親的剪接室上班。當時我對剪接完全沒概念，卻愛上了這個過程，很快就明白這是我想做的事。

我父親是個很棒的老師，也非常有耐心。工作兩星期之後，他給了我一場戲的毛片，叫我「剪這場戲。」這個場景裡有兩個角色在講話，右邊那個人說話時，我就剪他的鏡頭，輪到左邊的人說話時，我換成剪她的鏡頭。

一段時間後，我開始明白為什麼這樣剪行不通。我父親後來繼續給我毛片剪接，也教我在音軌上實驗不同的剪法。就這樣一點一點地，我學到怎麼找出一場戲的節奏。

身為剪接師，你必須找到自己的剪接方法。如果你找來五個剪接師剪同一場戲，你會得到五個不同的版本。到最後，你會找到自己的節奏，知道怎麼抓時間點。我覺得這沒辦法用教的。你得用直覺來掌握。

我在紐約跟我父親一起工作時，我們沒有音樂剪接師，所以我得負責處理作曲家的說明和插入音樂的時間點。我們自己處理很多音效工作，包括製作所有的對白配音（ADR）。我感覺這是我學習過程中很重要的一部分，學習後製的所有面向。

像《雙面女間諜》這樣的電視劇，你大概有四天時間剪第一版。這個時間限制不允許你慢條斯理

《眾神與野獸》GODS AND MONSTERS, 1998

這部片穿插著趣味的黑白幻想，刻意讓觀眾聯想到詹姆斯・惠爾（James Whale，伊恩・麥克連〔Ian McKellen〕飾演）執導的科學怪人電影。

到了本片的尾聲，惠爾開始失去對現實的掌握。為了強調他的心理狀態，凱茲從惠爾直接剪接到他眼裡所見的幻影，例如科學怪人或從前的愛人。

去思考每一個剪接點。剪接必須在兩星期後完成，然後你的工作就結束了。你沒有機會把作品當成嬰兒一樣呵護照料。我覺得劇情電影更有挑戰性，因為你有更多毛片，也有更多時間剪接。對我來說，這是比較有成就感的工作。

當你可以從頭到尾全程參與一部電影，你會感覺自己真的對整部作品有所貢獻。我承認我是控制狂，也想確保我們會有最棒的音效與音樂。當然我不會在這些方面掛名，但就跟大多數的剪接師一樣，我想參與整個後製流程。

我搬到洛杉磯之後，開始當梅莉安·羅斯曼的學徒。她是個很厲害的剪接師，我也很喜歡當助理，但是當我開始感覺自己能做梅莉安的工作時，我知道是該試著往上爬了。

對一個初出茅廬的剪接師來說，最困難的就是找到那個願意相信你的人——他知道雖然你沒什麼

經驗，但是你有熱誠，而且可能也有這方面的才華。我父親給我的鼓勵與歷練，確實讓我占有優勢，但我也有想當剪接師的堅持和渴望。

在當時，老實說，女人要晉升剪接師並不容易。另外，運氣的成分也很重要。坎登執導的處女作《姊妹》（Sister, Sister, 1987），是由我和梅莉安一起剪接，到最後有很多是我做的。因為這部片，坎登和我一拍即合，於是我跟著他去剪他的下一部電影，到現在已經二十幾年了，我們仍然合作愉快。

坎登非常支持我。在拍攝階段，我會給他看剪好的場景，但是要到拍攝殺青、開始剪導演版時，我們才能真正開始工作。

我喜歡自己剪初剪，但坎登進來時我還是滿懷感激。我渴望剪接室裡的孤獨，關起門來在裡面工作得很開心。但就像導演很高興可以離開拍攝現場進剪接室，我也很高興他來跟我一起剪接。從

> # "我熱愛數位剪接的最大原因是，它讓我變成更冷靜、更溫和的人。"

這一刻起，我們可以真正開始塑造這部電影。

剪接《眾神與野獸》這類獨立電影時，你會覺得相當自由。雖然它的演員陣容很驚人，卻仍是一部低預算電影，不用在大片廠的陰影下工作。它的拍攝期很短，演員表演很精湛；能夠使用詹姆斯·惠爾的科學怪人老電影片段、把它們整合進這部片的故事裡，真的很讓人開心。這個案子的挑戰在於怎麼從精采的素材裡挑出最好的，因為每個人都很棒。有足夠時間來檢視每一個鏡頭，是非常關鍵的事，尤其是當你努力想找出最好的表演時。

我在看拍攝毛片時會尋找那些小細節，例如洩漏情緒的歪頭小動作，或是烙印在我腦海的視線移動。我試著去運用我能找到的每一顆小寶石。有時候很難，有時候不難，這得看演員是誰。如果

是伊恩·麥克連，就連念電話簿的戲，我都能找到珍貴的段落。有他或琳恩·蕾格烈芙（Lynn Redgrave）的戲，我記得都不需要花太多力氣。

《夢幻女郎》的難度就高得多了，因為毛片量多出許多。我想，應該有將近一百萬呎膠卷。電影開場的選秀段落，他們用了兩個星期拍攝。這些歌舞都用四台攝影機同時拍攝，送進剪接室的素材量非常大，很嚇人。在這樣的狀況下，我們本來可以找第二個剪接師進來，但我想自己剪這些素材——坎登也是這麼想。

如果我還在用膠卷剪接，《夢幻女郎》可能要剪上兩年。我熱愛數位剪接的最大原因是，它讓我變成更冷靜、更溫和的人。實體的操作上，它真的簡單多了：你不會弄丟膠卷，不必剪斷膠卷、餵進 Moviola 剪接機，手指也不會被膠卷的齒孔割

《夢幻女郎》DREAMGIRLS, 2006

在精采絕倫的〈我告訴你我絕不離去〉（And I Am Telling You I'm Not Going）歌舞橋段中，凱茲選擇主要停留在珍妮佛·哈德森（Jennifer Hudson）的特寫鏡頭，偶爾剪到遠景鏡頭來表現她站在空洞的大舞台上的孤獨。

「毛片數量很多，也有許多不同鏡次和選擇，但我們主要停留在她身上，因為她的表演是那麼美。」凱茲說。「這場戲的重點是她。」

傷！最重要的是，在數位剪接上可以輕鬆進行修改。比方說我是用膠卷剪接，現在要做溶接。這得送到沖印廠做，如果溶接效果不好，我們就白花這筆錢了。但是在 Avid 上，做溶接只要幾秒鐘，假如效果不好，也不用花你半毛錢。

可以玩剪接、實驗、隨意移動鏡頭順序、嘗試任何可能性，這是很棒的事。我認為，用 Avid 可以把一場戲剪出你能力所及的最佳版本，因為如果是用膠卷剪接，你根本沒時間做這些嘗試。

想想以前那些偉大的史詩電影，他們竟然能在僅有的時間內完成剪接，實在很驚人。但那已經是遠古時代的事了。現在，數位科技發展這麼快速，我甚至無法想像回頭再用膠卷剪接。那真的太麻煩了。

無畏面對挑戰

凱茲從來不受類型或風格的束縛，因此當于仁泰找她剪接《霍元甲》時，她很樂於面對新的題材挑戰。這是一部動感十足的歷史劇，由李連杰飾演傳奇中國功夫大師霍元甲。

語言難題

對剪接師來說，剪接有部分或全部說外語的電影，而且沒有字幕可看，是一種很特殊的挑戰。相對於沒有對白的打鬥段落，凱茲負責剪以對白為主的戲劇場景，因此這個挑戰大部分落在她身上。幸運的是，她有個助理會說中文，有需要時可以幫她翻譯。

動作的語言

「你會希望自己不錯過任何應該看到的東西，並且讓節奏保持令人興奮的狀態。」凱茲說。她剪接了一些動作場景，但主要負責武打場景的是共同剪接師李羅伊。「你必須呈現刀劍的閃光，呈現什麼人被砍了，還有肢體動作。那就像舞蹈一樣，有自己的韻律。」

流血？不流血？

為了配合中國政府的要求，這部片裡有些暴力內容必須淡化，因為它是中國與香港的合資製作。事實上，《霍元甲》後來在不同地區以不同版本上映。

《夢幻女郎》跟近期歌舞電影不一樣的地方是，它透過歌曲來講故事。坎登和我都是老歌舞片的粉絲。當年的鏡頭都會延續一段合理的時間，你可以看到肢體在景框中移動。當你要幫歌曲配舞，你會想看到舞蹈動作。

對於〈開始使壞〉（Steppin' to the Bad Side）這樣的歌曲，不只看到舞步很重要，看到角色們的互動也一樣重要。你想看到艾迪·墨菲（Eddie Murphy）和阿妮卡·諾妮·蘿絲（Anika Noni Rose）建立連結，展開一段關係。坎登和我希望能讓觀眾看到這一切，跟隨每一個舞步，也捕捉到情感的表現。

〈我告訴你我絕不會離去〉這首歌也是這樣處理。我們有許多不同鏡次和選擇，但我們到頭來，還是把重點放在珍妮佛·哈德森身上。雖然在剪接室裡一定會做些微調，但我們主要就是停留在她的特寫，因為她的表演是這麼強有力。雖然她的身分是歌手，以前從來沒演過電影，但她憑本能就能給我們想要的表演。

不論你是剪接歌舞劇或戲劇，如果沒有好的表演和好劇本，就不可能把電影剪得好看。《夢幻女郎》雖然有大量毛片，一切仍然進行得很順暢，因為坎登選擇用這種方式拍攝這些場景。拍起來好看，剪起來就好看。如果他們在片場拍得不順，我一定會知道，因為我拿到毛片時也會剪得不順。

剪接過程中，每個角色會呈現出不同的調性。艾迪·墨菲一登上銀幕，他的氣場就是跟其他角色完全不同。他很瘋狂，所以他的第一首歌，比起碧昂絲唱歌的場景，是以比較瘋狂、動感的方式來剪接。艾迪·墨菲一坐在鋼琴前就充滿能量，

《夢幻女郎》DREAMGIRLS, 2006

坎登與凱茲很早就決定，《夢幻女郎》要很自然地從一首歌流動到下一首，讓歌曲來推動敘事前進。他們的視覺手法強調了這個概念，凱茲經常選擇不做任何剪接。

在〈家族〉（Family）這首歌的前段，攝影機繞著艾菲（珍妮佛·哈德森飾演）與她哥哥 C.C.（基斯·羅賓遜〔Keith Robinson〕飾演）旋轉，很長的一鏡到底鏡頭，讓觀眾不僅看到表演，也可以看到演員的肢體在空間中移動——在當代歌舞電影中愈來愈少看到這樣的手法。

《霍元甲》FEARLESS, 2006

在于仁泰導演的《霍元甲》裡，雖然共同剪接師李羅伊負責處理大多數的武打場景，但凱茲也嘗試剪了一些動作場面。儘管這些段落的剪接節奏相當快，凱茲認為有些基本要素必須被呈現，才能持續讓觀眾感興趣。

「如果有人舉劍揮下，你必須呈現刀劍的閃光，呈現對手是被砍到還是躲開了。」她說。「那就像舞蹈一樣，有自己的韻律。」

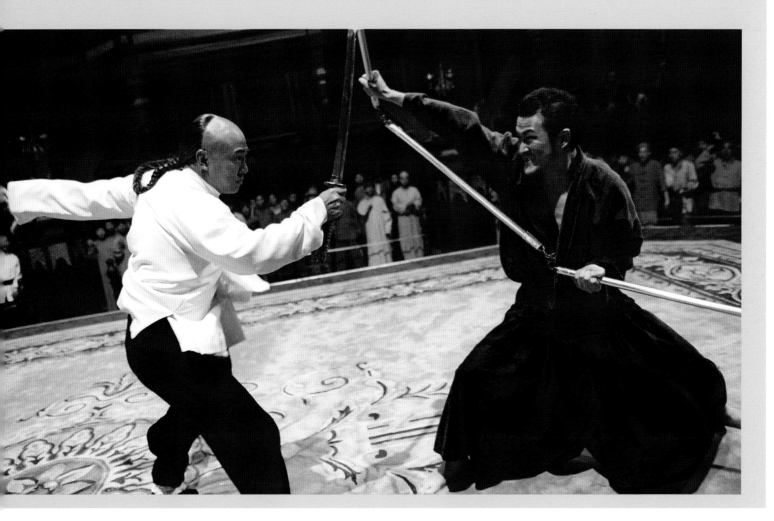

《金賽性學教室》KINSEY, 2004

在本片中，我們經常看到這位知名的教授兼性學研究者（連恩·尼遜〔Liam Neeson〕飾演）指導其他人怎麼在蒐集民眾性史過程中運用他那套臨床心理學訪問技巧，並且完全不帶任何價值判斷。

金賽博士的這套方法，是用一連串電光石火的蒙太奇段落來呈現，凱茲將它剪得如此緊湊，使觀眾幾乎沒有足夠時間來理解金賽的學生們（由上至下：彼得·賽斯嘉〔Peter Sarsgaard〕、提摩西·赫頓〔Timothy Hutton〕、克里斯·歐唐納〔Chris O'Donnell〕）提出的每一個尖銳敏感問題。

就像《眾神與野獸》，《金賽性學教室》也利用黑白穿插畫面來抓住觀眾注意力，在增添某種後設層次的同時，又不會疏離觀眾。

我覺得這股能量必須透過剪接來傳達。

因為大家對《夢幻女郎》的曲目耳熟能詳，所以要拿掉音樂的任何段落是很困難的事。我們必須讓歌曲聽起來沒有刪減痕跡，感覺像行雲流水一樣。有好幾個地方，我們剪掉了歌曲的片段，但因為是我們的音樂剪接師保羅·瑞強斯（Paul Rabjohns）操刀的，所以我想觀眾從來沒注意到。這樣的工作有時候很折騰人——要剪掉你喜歡的東西，是很困難的決定。

但是當電影感覺超長二十分鐘（《夢幻女郎》的初剪可能有將近三小時），你就得剪掉那二十分鐘。有一場很棒的戲是艾迪·墨菲在旅途上，我們把它跟他在舞台上的表演交叉剪接。這場戲很好看，但讓人感覺太長了，結果我們把整場戲拿掉。我們很不想剪掉它，因為這場戲太棒了，但有時你必須犧牲一場戲，讓電影更好看。

如果《夢幻女郎》像是一齣輕歌劇，那麼《舞孃俱樂部》就像舞台上的標準歌舞劇。它的節奏更快，場景更華麗、更粗俗，更貼近英文片名「Burlesque」的意思：含脫衣舞的滑稽歌舞雜劇。

我們採用斷奏（staccato）的節奏，因為這些曲目適合這種節奏，同時也適合以手持攝影機拍攝。《舞孃俱樂部》裡很少場景的攝影機不在運動中，這讓我們可以加快節奏。這部片剪起來充滿樂趣，

至於金賽研究的廣度，則是透過縝密設計的動畫段落來說明。鏡頭掃過美國地圖的同時，受訪者一個個道出他或她的性祕密。「我們在這個地圖上花了很多時間。」凱茲回憶道。「每次你修改某個地方，另一個地方也會改變。真的很有挑戰性。」

但是跟《夢幻女郎》很不一樣。它有一種截然不同的節奏。

不論你是導演、剪接師或攝影師，在業界總是有被定型的危險。我剪了《腥風怒吼第二集》之後，所有恐怖片都來找我剪；而當我剪了《夢幻女郎》，大家又覺得我只會剪歌舞片。坎登的導演生涯有一點很棒，我也連帶受益，那就是：他不在乎類型，只是做最讓他感興趣的電影。我們做過恐怖片、戲劇、歌舞片，做《暮光之城：破曉》時是處理視覺特效。

有機會剪接這麼多不同種類的電影，是很美好的事。不論什麼電影類型，我是個剪接師，我的職責是盡力幫忙創造出最好的電影。這是我的工作，我熱愛剪接。

麥可・卡恩 Michael Kahn

"至少就這些電影來看，我可以看到使用**Avid**剪接的優
　勢。但我認為用數位剪接會讓我們失去某種東西——
　我是真心這麼覺得——那就是縝密的計畫，自己該怎
　麼剪接的深度思考。"

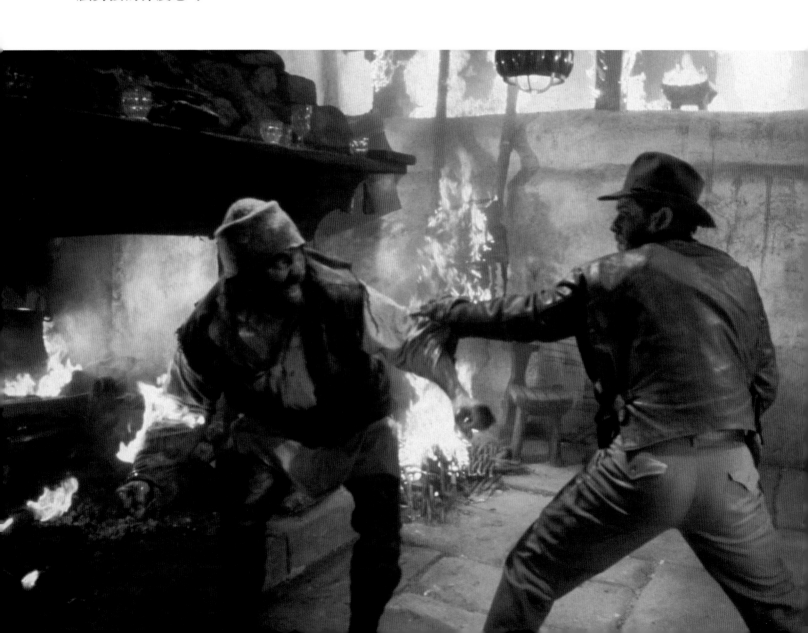

麥可‧卡恩最為人知的是他與史蒂芬‧史匹柏長久的合作關係。這位出生於紐約布魯克林的剪接師，是在電視情境喜劇 **《霍根的英雄們》** [25]（Hogan's Heroes, 1965 – 1971）中學會剪接，而這個職涯上的第一個案子就為他帶來好運；喬治‧史考特 [26] 是這部影集的忠實粉絲，後來邀請卡恩來剪接他的導演處女作 **《盛怒》**（Rage, 1972）。

他長達四十年的職業生涯，累積了許多剪接作品，包括 **《神祕眼》**（Eyes of Laura Mars, 1978，亞溫‧卡舒納〔Irvin Kershner〕導演）、**《鬼哭神號》**（Poltergeist, 1982，托比‧霍伯〔Tobe Hooper〕導演）、**《七寶奇謀》**（The Goonies, 1985，李察‧唐納〔Richard Donner〕導演）、**《小魔星》**（Arachnophobia, 1990，法蘭克‧馬歇爾〔Frank Marshall〕導演）、**《龍捲風》**（Twister, 1996，詹‧狄邦〔Jan de Bont〕導演）、**《奇幻精靈事件簿》**（The Spiderwick Chronicles, 2008，馬克‧華特斯〔Mark Waters〕導演）、**《波斯王子：時之刃》**（Prince of Persia: The Sands of Time, 2010，麥可‧紐威〔Mike Newell〕導演）。

數十年來，卡恩以 **《法櫃奇兵》**（Raiders of the Lost Ark, 1981）、**《辛德勒的名單》**（Schindler's List, 1993）與 **《搶救雷恩大兵》**（Saving Private Ryan, 1998）三度榮獲奧斯卡獎，也是最多次贏得奧斯卡最佳剪輯獎的紀錄保持人。讓他獲得奧斯卡提名的電影則有：**《第三類接觸》**（Close encounters of the Third Kind, 1977）、**《太陽帝國》**（Empire of the Sun, 1987）、**《致命的吸引力》**（Fatal Attraction, 1987）、**《慕尼黑》**（Munich, 2005），以及近年的 **《林肯》**（Lincoln, 2012）。

除了 **《林肯》**，卡恩近年與史匹柏還陸續合作了 **《丁丁歷險記》**（The Adventures of Tintin, 2011）、**《戰馬》**（War Horse, 2011），以及 **《間諜橋》**（Bridge of Spies, 2015）。

25 描述二戰期間，戰俘營裡的同盟國軍人如何跟愚蠢德軍鬥智周旋的情境喜劇。
26 George C. Scott：1927 – 1999，美國演員暨導演、製片，以 **《巴頓將軍》**（Patton, 1970）贏得奧斯卡最佳男主角獎。

麥可・卡恩 Michael Kahn

我對天發誓，我入行的時候對剪接一竅不通。我剛從高中畢業時，在德西魯製作公司（Desilu Productions）工作，有個同事很親切，叫做丹尼・卡恩（Danny Kahn）——跟我沒有親戚關係——他告訴我：「在這個業界，如果你想生存下去，就得加入工會。」然後他幫我加入剪接師工會，我開始去當一些剪接師的助理，在他們的督促下學習。

沒多久，我的朋友傑利・倫敦（Jerry London）的職業生涯出現幸運的突破，接到剪接《霍根的英雄們》試播第一集 27 的案子，後來他跟我說：「卡恩，我不想當剪接師。我想當導演或製片。如果你來當我前六集的剪接助理，第七集起就讓你當剪接師。」事情的真實經過就是這樣。《霍根的英雄們》第七集，開啟了我的剪接生涯。我怕得要死。我根本不知道自己在做些什麼。說來好笑，當你真的坐上那個位子，你會發現事情不像你想的那麼簡單。

我學習剪接，剪了將近六年的《霍根的英雄們》。一直到這個時候，我才真正學會怎麼剪接。有個製作人告訴我：「永遠不要做冷場剪接（cold cut）。」他指的不是大家在吃的肉片冷盤 28，而

是你剪接到什麼都沒發生的鏡頭。當你想疊上某個鏡頭，絕對不能讓它變成冷場剪接，因為這會使影片停下來；它會讓前進的動態停住。他還說：「永遠不要干擾笑點。」如果它有對白，讓對白講完，再跳到反應鏡頭。這不是冷場剪接，你這樣剪是為了呈現一個發笑的反應……我們有很多這樣的規則，當年對我來說非常有用。

我學到的最寶貴一課是：不要害怕膠卷。有時候你會拿到很多捲膠卷，到處都是。我必須學習如何只專注在某場戲的那些鏡次——不管是拍了四次、五次或二十次——就只處理那些膠卷。我學會在心裡將膠卷分門別類，這讓我跟膠卷相處起來更有安全感。我專注在眼前的毛片，不去擔心電影的其他部分。偶爾我會設計呼應效果，也就是說，我在電影拷貝第一本藏伏筆，在第八本 29 再來呼應它。這是建立電影結構的一個技巧，可以幫助觀眾想起先前發生的事。除了這種情況之外，我眼前就只有這一場戲。你每次只能做一個剪接。

有很長一段時間，就心理層面上來說，我一直覺得自己不夠優秀。我合作過的所有剪接師都對自

27 Pilot：美國電視台決定正式投資拍攝新影集之前，會先製作第一集進行測試。

28 cold cut 亦指肉片冷盤。

29 Reel：劇情電影放映拷貝會視長度切為好幾本膠卷盤，依序播映。每一本約為十分鐘長。

《霍根的英雄們》HOGAN'S HEROES, 1965－1971

卡恩的第一分剪接工作，是電視情境喜劇《霍根的英雄們》。他一做就是六年，學會了不要剪出冷場鏡頭（剪接到什麼都沒發生的鏡頭），遇到笑點時不要太快剪接到反應鏡頭。它後來證明是剪接劇情長片的絕佳訓練場，證據之一是《霍根的英雄們》的影迷喬治・史考特後來因此邀請卡恩剪接他執導的電影《盛怒》。

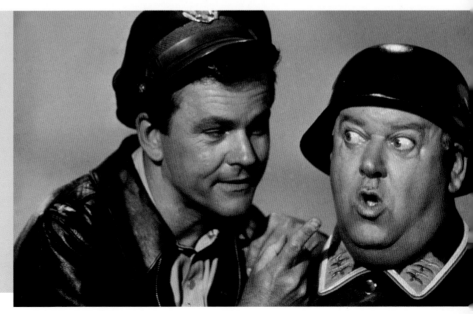

己充滿信心；他們口齒清晰又健談。我永遠沒辦
法這樣子講話。我從不覺得我和他們一樣優秀。
這種感覺跟了我很長一段時間。即使到了今天，
我還是拚命盡自己的最大能力去做，因為我怕有
人可以做得比我更好。我唯一一次知道自己的能
力還不差，是在跟史匹柏剪了幾部電影之後。我
心想，他真的是非常敏銳的傢伙，絕頂聰明，所
以如果他接受了我，那我一定有做出什麼貢獻。
從這個時候起，我才開始對自己覺得滿意。

我無法解釋我怎麼剪接。我想，我的腦袋裡應該
有某種迴路，讓我能夠在用畫面講故事的同時，
判斷什麼時候所有元素達到和諧一致、什麼時候
節奏順暢了。當感覺對了，你會知道。我沒在學
校受過這種訓練。那是我與生俱來的。我只是感
覺到自己這次剪的方式還不錯，可以給史匹柏看
了。在給老闆看片之前，你得先達到你對自己的
要求。對你來說，它一定要是沒問題的東西。

我經常跟史匹柏說：「讓我犯錯，讓我不怕去嘗
試不同或創新的手法，因為如果我只是照著慣例
去剪接，那麼我就沒有幫到你。」所以他讓我放
手去做。當然他會告訴我他想要什麼，只是如果
我覺得想要嘗試點別的，也沒問題。他可以不採用
我的嘗試——這種事有時會發生——但他也有可
能接受。最起碼，他有對照組可以拿來比較。

史匹柏總是跟大家說：「我是為剪接室而拍攝的。」
他會拍攝足夠的毛片，好讓我們在剪接室可以隨
心所欲。大家經常忘記電影在剪接之前還不算成
品，以為拍了畫面就有電影了。事實並非如此，
電影必須被剪接出來。你得思考要讓那些場景落
在哪個時間點、什麼時候要讓反應出現。為了得
到最佳的效果，我們的工作量大到讓人難以置信。

我第一次跟史匹柏合作是在**《第三類接觸》**，當
中有一段是尼利（Neary，李察·德瑞弗斯〔Rich-
ard Dreyfuss〕飾演）跑上山丘，想要跑到另一面
山坡，太空船將在那裡降落。我盡了全力，還是
沒辦法把這個段落剪好。

MOVIOLA剪接機簡史

專業工具

一九一七年，發明家伊文·瑟陸耶（Iwan Serrurier）構思
出 Moviola 的原型，用途是家用電影投影機，但因為價
格高昂（部分原因是它配備了木質櫃），因此對大多數
民眾來說是不實用的產品。一九二四年，瑟陸耶將它改
造成剪接機，第一台的銷售對象是道格拉斯·范朋克電
影公司（Douglas Fairbanks Studios），售價是一百二十五
美元，相當於今天的四千五百美元。

一次一影格

這款剪接機的主要創新，是它讓剪接師可以一邊剪接、
一邊逐格看膠卷。在一九二八年有聲電影出現之前，這
個功能並未成為重要賣點。但到了有聲電影的年代，以
影格為單位進行精準剪接變得非常重要，於是 Moviola
很快獲得電影製片廠採用，在一九七〇年代電子化剪接
系統興起之前，一直都是業界標準。

新聞片大盛行

二次大戰期間，新聞片（newsreel）、軍事與政治宣傳影
片的製作，使戰地可攜式電影製作器材有很大的市場需
求，Moviola 銷售量在這時急速攀升。這個時期之前與
之後，瑟陸耶持續增強他的產品功能，例如音軌讀取頭、
迴帶器、同步器，以及不同規格膠卷都能適用的看片螢
幕。

卡恩的積極擁護

雖然卡恩最近開始使用 Avid 了，但他可能是所有剪接師
中最忠實擁護 Moviola 的一位。在他的同業都改用數位
剪接後，他仍堅守著這台機器。在二〇〇六年《時代》
（TIME）雜誌的一篇訪問中，導演喬治·盧卡斯告訴記者
理查·柯立斯（Richard Corliss）：「卡恩用 Moviola 剪
接的速度比任何人用 Avid 剪接還要更快。」

不知道是什麼原因，但我就是剪不出來，所以我去跟史匹柏說：「我不確定這個怎麼剪。」他回答：「剪接師說他不確定要怎麼剪，真是新鮮事。」我並不恥於求助，不怕因此暴露自己的弱點。他欣賞我這一點。

到現在，我們已經合作快四十年了，相處很融洽。這麼多年來跟史匹柏合作，一直都很自然輕鬆。他很開放，沒有拘束。如果我不同意他或其他導演的想法，我知道怎麼婉轉表達。你的措辭應該很謹慎，例如「你覺得這樣是 OK 的嗎？你覺得我們這樣做會不會有問題？」正面攻擊不是好事。沒人喜歡被人家正面衝撞，但很多剪接師都這樣表達意見。

當年我們在影藝學院放映《辛德勒的名單》，我永遠都不會忘記那些觀眾的反應。電影播完後，全場一片沉默。我從來沒有在電影放映場合碰過全場鴉雀無聲的情況。幾個角落傳來啜泣聲，觀眾們是如此被這部電影所震撼。

能影響觀眾是好事。這是從事電影剪接工作帶給我們的最真實喜悅──雖然你是在剪接室裡跟導演剪接，但其實你是為了觀眾而剪接。觀眾才是最重要的。

剪接《辛德勒的名單》的過程中，我們決定把某場戲拿掉。辛德勒在他的工廠裡講電話時，聽到火車駛到附近，上面載著從集中營疏散的猶太人。他們全跑到火車旁，打開車廂門，看到裡面的猶太人全都凍死了。天啊，這場戲如此沉重。我用了一首希伯來歌曲來襯這場戲；這一幕實在讓人心碎，太難以承受了。史匹柏決定不把這場戲放進電影裡，我同意他的想法。觀眾能夠承受的東西是有限度的。你不該用戲劇性來打擊觀眾或做得太極端；那樣會太矯情。

《搶救雷恩大兵》的開場段落是在愛爾蘭拍攝的。史匹柏和攝影指導亞努斯・卡明斯基（Janusz Kaminski）在每個鏡頭都用不同的風格來拍。可能有些鏡頭是每秒二十四格，然後有些是每秒十二格，然後又嘗試四十五度的快門開角（45-degree shutter）。

他們總共用了四到五種不同技巧，然後我可以把這些不同風格鏡頭混合起來──真的太讓人興奮了。

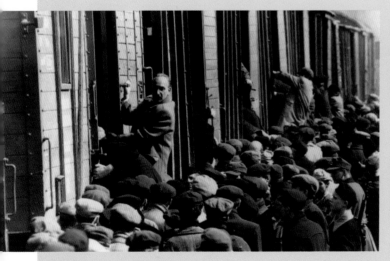

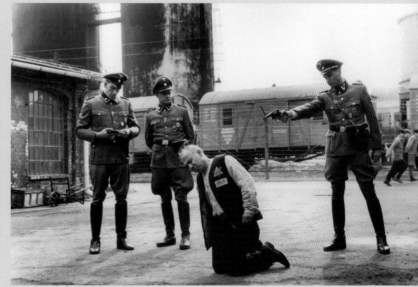

> **"觀眾能夠承受的東西是有限度的。你不該用戲劇性來打擊觀眾或做得太極端；那樣會太矯情。"**

每秒十二格拍攝的底片，會在沖印廠轉成每秒二十四格正常速度的膠卷，然後我才能開始剪這場戲。這些毛片送進來時，看來就像用二次大戰時期古董攝影機拍攝的，感覺是如此真實。當士兵們跳進水裡，我們就用水底攝影機畫面，然後我再把泡泡放進去。

我剪完開場後，我們前往倫敦郊區的空軍基地拍攝電影剩下的部分。每天早上，史匹柏會進來重看那場戲。他沒想做任何修改，就只是看而已。我們不太清楚為什麼他要反覆重看。我的意思是，有什麼地方我應該改進嗎？最後我忍不住問他：「為什麼你要看這場戲？」他說：「這是很棒的一場戲，但我不想在電影的其他地方重複它。我想做不一樣的東西。」你永遠搞不懂導演們心裡在想些什麼。

我一向用膠卷剪接，直到這幾年才改變，《戰馬》和《丁丁歷險記》就是用 Avid 剪接的。史匹柏是重視傳統的人，他喜歡膠卷的觸感和氣味。膠卷有種東西可以帶你回到原點。

我已經用膠卷剪接了這麼多電影，感覺就像《窈窕淑女》裡那首歌唱的：「因為這已經成了我的第二天性。」但我們還有一百萬呎膠卷存放著，以防萬一哪天我們必須回頭用膠卷拍攝。

至少就這些電影來看，我可以看到使用 Avid 剪接的優勢。但我認為用數位剪接會讓我們失去某種東西──我是真心這麼覺得──那就是縝密的計畫，自己該怎麼剪接的深度思考。用膠卷剪接時，你得更深入研究素材，因為在你完全確定怎麼做之前，你不會隨便一刀剪下去。

我在用 Moviola 的時候，會思考得更多。用 Avid 的話，如果你不喜歡做出來的東西，按一下還原快速鍵就好，然後再試一次，要試多少次隨你高興。我不確定這對剪接師來說是好是壞，因為他沒有機會真正思考他想要怎麼把這場戲呈現給導演看。數位剪接讓剪接師可以剪很多版本，然後讓導演決定。就好像那個中菜餐廳的老笑話：我要用菜單第一行的這個，或是用第二行的那個。這很可笑，卻是事實。

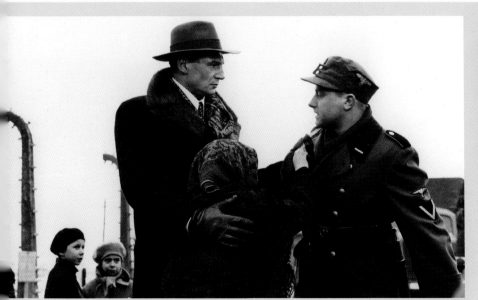

《辛德勒的名單》SCHINDLER'S LIST, 1993

對卡恩與史匹柏來說，剪接《辛德勒的名單》是一次充滿強烈情感的歷程，有時甚至覺得在剪接室裡看某些場景都很難受。他們的做法是在電影中重建猶太人大屠殺的歷史，但又不過度呈現當中的恐怖與戲劇性。

有一次，卡恩已經剪好一場戲，內容是辛德勒發現一列火車上的猶太人全都凍死了。史匹柏決定把這場可怕的戲整個拿掉。

「天啊，這場戲如此沉重。」卡恩回憶道。「史匹柏決定不把這場戲放進電影裡，我同意他的想法。觀眾能夠承受的東西是有限度的。」

《搶救雷恩大兵》 SAVING PRIVATE RYAN, 1998

本片的開場段落是諾曼第大登陸，用了多種不同的技巧來拍攝（包含每秒十二格拍攝再加上四十五度快門開角），好讓畫面看起來像古老的二戰拍攝素材。

卡恩像個孩子般熱切地描述他剪接這場戲的回憶，以及他如何混和多種特殊拍攝格式。

「有個鏡頭是某人的頭盔被射中。他拿下頭盔，看看它，再戴回頭上，然後被一槍穿透頭盔打中他的頭。這一幕真的很精采。史匹柏拍的這類東西真的、真的很棒。」卡恩說。「業界任何剪接師都會願意用自己的左手交換剪接這段毛片的機會。」

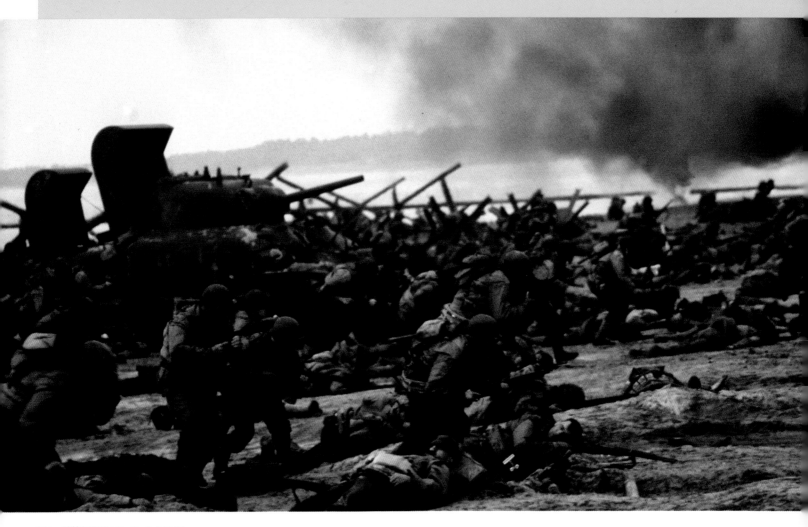

> **"能影響觀眾是好事。這是從事電影剪接工作帶給我們的最真實喜悅——雖然你是在剪接室裡跟導演剪接,但其實你是為了觀眾而剪接。觀眾才是最重要的。"**

我這樣說不是要貶低任何人,但我認為剪接師用膠卷剪接會比數位剪接更有發揮空間。現在,剪接師的責任沒那麼重大了。導演進剪接室,跟剪接師坐在一起,說他想要什麼,然後剪接師不去思考自己喜歡什麼,只要照著做就好。剪接師不應該變成視覺打字員,只是在鍵盤上把影像敲出來——但現在剪接師已經變成這種性質的工作了。

我明白一切都在數位化,沒有人可以置身事外。但我覺得我用膠卷剪接的背景,對我來說很有幫助。

現在當你帶年輕人進剪接室、試著跟他們談膠卷,他們都不知道你在講什麼。他們當中有九成對膠卷一無所知,不知道電影產業的歷史。

《第三類接觸》讓我第一次獲得奧斯卡獎提名。我坐在台下,祈禱自己不要得獎,因為一想到要上台面對這麼多人,就已經把我嚇得六神無主。幸運的是,得獎的人不是我。

但這讓人很興奮,因為你不是坐在剪接室裡,而是跟幾千人一起坐在那裡,電視機前還有幾百萬名觀眾在看著——除此之外,你也是電影產業的一分子。在頒獎典禮之前,你不是這個產業的一分子。你坐在某個房間裡工作,某個很昏暗的房間,但你不是電影產業的一分子,只是某部電影的一分子。

等你得到獎項肯定的榮譽，你覺得自己至高無上，心想：「天啊，我拿到一座奧斯卡了，真是太棒了！」然後你自問會不會再拿到一座，但從沒想過自己真的能拿兩次獎。我是少數的幸運兒之一。跟我合作的那個導演會拍出精采的電影，而他拍的電影數量也夠多，讓我有機會可以贏得獎項。

但你不是為了拿奧斯卡獎而工作，而是為了創造一部好電影。感謝史匹柏，讓我擁有一個完整的職業生涯。要是沒有他，我可能仍然是個不錯的剪接師，但不可能碰到他給我的那些拍攝素材。

《第三類接觸》 CLOSE ENCOUNTERS OF THE THIRD KIND, 1977

這是卡恩幫史匹柏剪接的第一部電影。在尼利與朋友們跑上山到太空船降落地點的那場戲中，卡恩發現自己剪接起來有困難。

他老實地向導演坦白，史匹柏的回應是：「剪接師說他不確定要怎麼剪，真是新鮮事。」然後說明他想在這個段落裡看到什麼。

長達近四十年的合作關係就這樣開始了。

喬爾・考克斯 Joel Cox

"今天，每個剛入行的人都想馬上開始剪接。但是經驗很重要，你必須剪過很多電影，然後才能熟練這門技藝，並且真正地理解剪接藝術。"

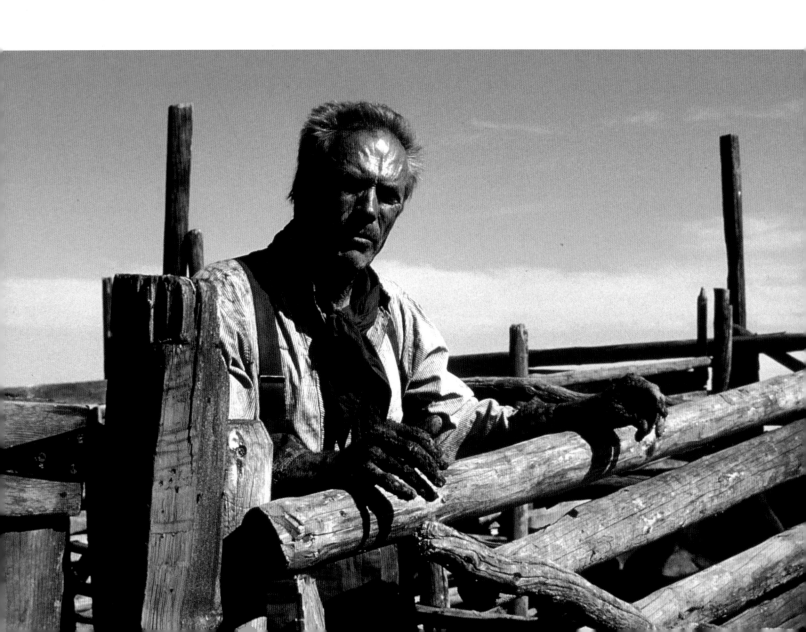

喬爾‧考克斯還是六周大的嬰兒時，就在茂文‧李洛埃（Mervyn LeRoy）執導的 **《鴛夢重溫》**（*Random Harvest,* *1942*）裡出現過，因此生平第一次登上電影的演職員名單。他進入電影產業的第一分工作，是在華納兄弟的收發室，最後進了片廠的剪接部門，在山姆‧畢京柏（Sam Peckinpah）執導的 **《日落黃沙》**（*The Wild Bunch,* *1969*）、柯波拉執導的 **《紅粉飄零》**（*The Rain People, 1969*）中擔任助理剪接師。

考克斯剪接的第一部劇情電影（與華特‧湯普森〔Walter Thompson〕共同剪接），是迪克‧理查茲（Dick Richards）的 **《再見吾愛》**（*Farewell, My Lovely, 1975*）。但他是因為在 **《西部執法者》**（*The Outlaw Josey Wales, 1976*）中擔任助理剪接師時，結識了克林‧伊斯威特（Clint Eastwood），就此開啟兩人長久的合作關係，當中包括近期的傳記電影 **《強‧艾德格》**（*J. Edgar, 2012*），和蓋瑞‧羅區〔Gary Roach〕共同剪接。考克斯和羅區也一起剪接了 **《來自硫磺島的信》**（*Letters from Iwo Jima, 2006*）、 **《陌生的孩子》**（*Changeling, 2008*）、 **《經典老爺車》**（*Gran Torino, 2008*）與 **《打不倒的勇者》**（*Invictus, 2009*）、 **《美國狙擊手》**（*American Sniper, 2014*）。

考克斯因為剪接伊斯威特的 **《殺無赦》**（*Unforgiven, 1992*）榮獲奧斯卡獎，並以 **《登峰造擊》**（*Million Dollar Baby, 2004*）、 **《美國狙擊手》** 再次獲得提名。他剪接的伊斯威特作品還有 **《蒼白騎士》**（*Pale Rider, 1985*）、 **《菜鳥帕克》**（*Bird, 1988*）、 **《強盜保鑣》**（*A Perfect World, 1993*）、 **《麥迪遜之橋》**（*The Bridges of Madison County, 1995*）、 **《神秘河流》**（*Mystic River, 2003*）、 **《硫磺島的英雄們》**（*Flags of Our Fathers, 2006*）。

考克斯的其他剪接作品包括：巴迪‧范宏（Buddy Van Horn）執導的 **《追殺黑名單》**（*Pink Cadillac, 1989*）、詹姆斯‧奇屈（James Keach）執導的 **《星落家園》**（*The Stars Fell on Henrietta, 1995*），以及丹尼‧維勒納夫（Denis Villeneuve）執導的 **《私法爭鋒》**（*Prisoners, 2013*）。

喬爾‧考克斯 Joel Cox

會有很多人不同意我這個觀點，但我覺得奧斯卡獎最佳影片應該同時拿到最佳導演和最佳剪輯獎。當該演的都演了，該做的也都做了，電影殺青，剪接師和導演會在剪接室裡創造出最後的成品。這不代表剪接比表演或編劇更重要，但我相信剪接代表劇本的最後一次改寫——很多編劇都會同意我這個論點。當然，要是沒有劇組這兩、三百名工作人員，我們剪接師什麼也做不出來。我們的工作只是剛好處在電影產製流程的終端。

導演－剪接師的關係非比尋常。導演當然跟劇組裡的每個人都有關係，但是都不像跟剪接師的關係那樣長時間，兩個人日復一日在剪接室裡並肩工作。他們的關係不見得都很美好。在我的職業生涯裡，看過很多剪接師離開電影專案，大多數時候不是因為剪接師不優秀，而是因為他們跟導演的關係有問題。我非常幸運，將近四十年來都跟克林‧伊斯威特合作。

克林喜歡流暢的剪接，所以故事會很自然地呈現。今天你看到很多人用快速剪接或跳接，還有剪接師會突然跳到特寫鏡頭。我們稱這是「為了使用講得最好的對白而剪接」，但克林總是說，有時候講得最好的對白不需要被剪進去。也許你正在剪一個段落，而你必須停在某個特定的鏡頭上，裡面的台詞卻可能不是講得最好的一次。

只有導演、演員和剪接師，知道別的鏡頭裡有台詞講得更好。如果你只是挑講得最好的對白來剪接，接下來有可能是從特寫跳到遠景鏡頭，再跳到中景鏡頭，導致這個段落不再行雲流水。

流暢性非常重要。如果觀眾看到某個鏡頭特別突兀，就會使他們抽離故事。所以克林和我總是盡力讓剪接保持流暢，使電影像糖蜜一樣柔順流動。你知道什麼叫做好的剪接？就是你看不到的剪接。你看不到是因為你整個人都沉浸在故事裡，根本沒意識到我們在剪接。對我來說，這就是屬害的剪接。

克林的第一個身分是演員，其次才是導演，因此他相信當演員反覆演同一場戲時，他的表演品質會開始走下坡。這就是為什麼他在當導演時，一個鏡頭不會拍很多次。前幾個鏡次捕捉到的東西，很可能後面多拍一百次也不會再出現。

不過，身為演員的克林沒有半點虛榮心；如果他這部電影是自導自演，當他覺得這樣可以推動故事前進時，他絕對會把自己在某場戲裡的戲分都剪掉。成名的演員有時候說話會變得很有分量，會堅持用很多自己的特寫，克林卻總是說：「拜託，銀幕可是有四十英尺這麼大。我們不需要用一大堆特寫。」他偏好讓電影能夠呼吸，給觀眾好的觀影體驗，讓他們享受故事。

克林和我都同意，數位剪接可能是電影史上發生過最美妙的事。在過去用膠卷剪接的年代，當你想讓某個改變回復原狀時，你永遠都不可能回到百分之百的原本狀態。現在，我們會把一切都存檔起來。我會告訴蓋瑞‧羅區說：絕對不可以丟掉任何東西，全都要存起來。它不會占去任何實體空間——只是 0 與 1 的數字而已——但這些存檔最後可能會救你一命。

在《強‧艾德格》裡，羅區和我做了一件我們從沒做過的事：把一場戲分成兩半來剪。這場戲很長，我剪前半，他剪後半，因為當時沒其他東西可以剪，讓我們其中一人閒著沒事幹也沒有意義。而當我們把這兩半接起來時，結果非常順暢，沒人看得出來我剪的部分到哪裡、他剪的部分從哪裡開始。這是因為他在當我的助理時，已經學到我的風格。

我在看電影時，有時候看得出哪裡是由兩個不同剪接師操刀的，因為每個人對節奏和結構的感覺都不一樣。我很幸運，羅區是跟著我學起來的——但是他當然也會貢獻他自己的想法，這絕對是好事，因為我不希望他當我的影子。我希望他能獨立自主。

《菜鳥帕克》BIRD, 1988

對考克斯來說，本片的剪接工作比平常還複雜，除了因為在不同時間跳躍的敘事結構，也因為伊斯威特想要保留電影中爵士樂表演的原汁原味，不想剪成零碎的片段來為故事服務，結果往往變成是故事在為音樂服務——當音樂有刪減或調整時，跟音樂剪接師唐·哈利斯（Don Harris）、作曲家藍尼·倪浩斯（Lennie Niehaus）密切配合的考克斯就重剪畫面。

學習入門基礎

考克斯出身好萊塢片廠體系，他表示自己敬重的導師除了雷夫·溫特斯（參見 118 頁）之外，還包括以下幾位剪接指導：

山姆·奧斯丁 Sam O'Steen

和導演麥克·尼可斯（Mike Nichols）有長久的合作關係，剪接了他的十二部電影，包括《畢業生》（*The Graduate*, 1967）、《第 22 條軍規》（*Catch-22*, 1970）、《獵愛的人》（*Carnal Knowledge*, 1971）、《上班女郎》（*Working Girl*, 1988）與《意外的人生》（*Regarding Henry*, 1991）。他因剪接尼可斯的《靈慾春宵》（*Who's Afraid of Virginia Woolf?*, 1966）、《絲克伍事件》（*Silkwood*, 1983），以及羅曼·波蘭斯基（Roman Polanski）的《唐人街》（*Chinatown*, 1974），三度獲得奧斯卡獎提名。

華特·湯普森 Walter Thompson

因剪接《卿何薄幸》（*This Above All*, 1942）與《修女傳》（*The Nun's Story*, 1959）二度獲得奧斯卡獎提名。在他四十五年的職業生涯中，剪接了超過六十部電影與電視節目，包括《錫盤巷》（*Tin Pan Alley*, 1940）、《簡愛》（*Jane Eyre*, 1943）、《奇妙世界》（*The Wonderful World of the Brothers Grimm*, 1962）、《富城》（*Fat City*, 1972）與《力爭上游》（*The Paper Chase*, 1973）。他的最後一部剪接作品《再見吾愛》是考克斯初試啼聲之作。

費利斯·韋斯特 Ferris Webster

一生剪接超過七十部電影，經常合作的導演有文生·明尼里（Vincente Minnelli）、約翰·法蘭克海默（John Frankenheimer）、約翰·史特吉斯（John Sturges）與克林·伊斯威特。他因剪接《黑板叢林》（*Blackboard Jungle*, 1955）、《諜網迷魂》（*The Manchurian Candidate*, 1962）與《第三集中營》（*The Great Escape*, 1963），三度獲得奧斯卡獎提名。

威廉·齊格勒 William H. Ziegler

剪接了將近一百部電影，包括希區考克（Alfred Hitchcock）執導的《奪魂索》（*Rope*, 1948）、《火車怪客》（*Starngers on a Train*, 1951），以及尼古拉斯·雷（Nicholas Ray）執導的《養子不教誰之過》（*Rebel Without a Cause*, 1955），以及幾部歌舞片，其中《歡樂音樂妙無窮》（*The Music Man*, 1962）與《窈窕淑女》（*My Fair Lady*, 1964）讓他贏得奧斯卡獎提名。《歡樂梅姑》（*Auntie Mame*, 1958）也讓他榮獲奧斯卡獎提名。

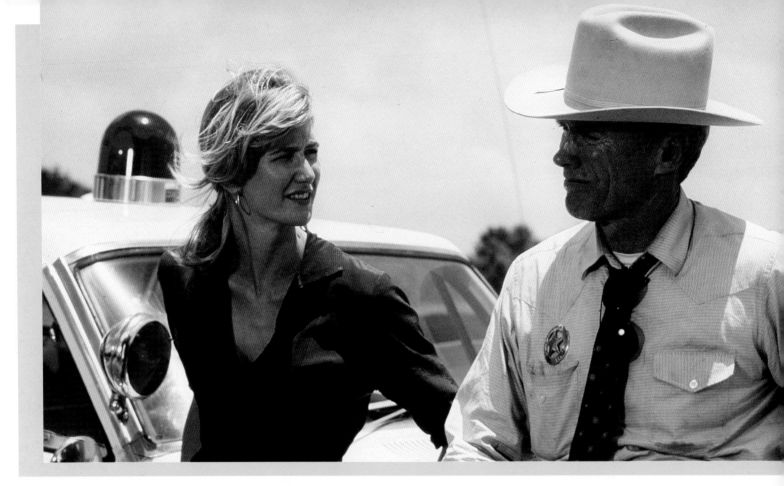

我在這一行當了很久的助理才升上去，跟一些真的很優秀的剪接師合作過，例如威廉‧齊格勒、山姆‧奧斯丁和雷夫‧溫特斯。我看過齊格勒剪**《歡樂音樂妙無窮》**，也看過奧斯丁剪**《靈慾春宵》**。奧斯丁教我他怎麼實際去剪膠卷，還有怎麼把膠卷裝進 Moviola、做剪接，然後穿進膠卷同步器。我的剪接風格是他教的。

今天，每個剛入行的人都想立刻開始剪接。但是經驗很重要，你必須剪過很多電影，然後才能熟練這門技藝，並且真正地理解剪接藝術。任何人都可以把兩段不同的毛片接在一起——假如你沒有半點經驗，跟我坐下來，幾個小時內我就可以教會你剪接。但它對這場戲來說是正確的剪法嗎？可能是，可能不是。除非真的動手去做，否則你絕對不會知道。

剪接不能光是靠猜想好或壞去進行，它需要累積

多年經驗。悲哀的是，我現在看到一些剪接師沒什麼耐心去好好學習剪接的藝術。他們只是把影片一古腦兒剪在一起，讓它變成嘗試錯誤的練習。那不是真正的剪接。

我們的電影受現在的年輕人歡迎嗎？不，克林和我很清楚我們的觀眾群是三十歲以上的族群。我們不避諱這個事實。比較年輕的觀眾是跟著 MTV 電視台和電玩長大的，他們不想看故事自然地開展。他們沒辦法坐著看完**《麥迪遜之橋》**、**《強盜保鑣》**或**《陌生的孩子》**，總是說步調很慢。不是這樣的，這些電影不慢，而是關於真實人生的真實故事。你沒辦法用 MTV 風格來講述克林和我在說的故事，因為這樣會失去所有的情感。

我有時候會開玩笑說克林和我是「情感大師」，因為我們做的所有電影都是情感的電影，而感情戲的剪接方式與動作戲不一樣。情感的電影比動

《強盜保鑣》A PERFECT WORLD, 1993

伊斯威特為了從童星勞瑟（T.J. Lowther）身上拍到他想要的表演，很罕見地拍攝了大量的毛片。朗·史潘（Ron Spang）被找來與考克斯共同剪接，以便加快剪接流程，趕上交片截止日。

本片那兩條逐漸匯聚的故事線，使這兩名剪接師可以很自然地分工：考克斯處理凱文·科斯納（Kevin Costner）和勞瑟的場景，史潘則處理伊斯威特和蘿拉·鄧（Laura Dern）的場景。

作片難剪多了；重要的是時間點和每一個瞬間，什麼時候要剪，什麼時候不該剪。華特·湯普森和我共同剪接了《再見吾愛》，而費利斯·韋斯特剪接《西部執法者》的時候，我是他的助理——他們倆讓我看到什麼叫做跟著情感剪接。

《西部執法者》的重剪是我跟著克林一起做的，我們的關係就是從那時候建立的。他對我印象深刻，因為我親手做了所有的膠卷接合，因為我有處理音樂的背景——從我跟作曲家肯尼·威霍特（Kenny Wilhoit）一起做《聯邦調查局》（The F.B.I., 1965）那時候起，我就知道怎麼處理電影音軌，實際用配樂來搭配畫面，這跟用全新的配樂直接放進電影裡不一樣。

我很幸運，在老派的電影公司裡成長，而且在華納兄弟片廠幾乎做遍了每個工作。我一開始在收發室，然後我也做音效、對白配音和配樂。等到我進剪接室工作的時候，我想我應該比其他剪接師更有優勢，因為我對剪接是什麼有更完整的理解。

剪接《菜鳥帕克》時，我的音樂背景發揮了很大的助益。克林在巴黎拍攝的爵士樂手查理·帕克（Charlie Parker）場景，毛片狀況非常粗糙，我知道正確剪接音樂將會是很艱鉅的任務。有些曲目長達五、六分鐘，片子裡總共有十五還是二十首——我們一定要做刪減才行。但你不能隨心所欲剪進爵士樂，它不像剪進流行歌曲那樣只要拿掉一段歌詞就好。你得拿掉正確的音樂小節數量，讓音樂維持恰當的結構。

所以我會跟作曲家倪浩斯說：「好，這首曲子有六分鐘長，你得把它變成三分鐘。」然後倪浩斯會聽過這首曲子，告訴我：「我只能拿掉這麼多。」我說：「好，可以。」最後我再重剪畫面來搭配音樂。

> **"情感的電影比動作片難剪多了；重要的是時間點和每一個瞬間，什麼時候要剪，什麼時候不該剪。"**

我們所做的一切，都是為了讓音樂保持原汁原味。《菜鳥帕克》的初剪長達三小時十七分鐘，我們把長度縮減到兩小時四十二分鐘，最後電影就維持這個長度。克林說：「我知道這是小眾電影，也知道我遲早得刪減故事或是音樂，可是我這兩樣都不想動。」於是我們讓電影留在兩小時四十二分鐘的長度。

羅區和我在做初剪時，克林給的指示很少，因為他知道之後可以輕鬆進行修改。他告訴我們：「我想要看看你們眼中的這部電影，因為你們可能看到了我沒看到的東西。」

當你跟克林做了夠多的電影後，你會很習慣他的風格，但有些時候，我還是會去猜想他對某場戲到底是怎麼想的；那是他發揮個人創意那一面的時候。他進剪接室的時候，是個做足功課的導演。他什麼都想好了，心裡非常清楚他想要什麼。大家經常說：「克林·伊斯威特在拍攝時就把剪接做好了。」這不是事實。拍攝電影的時候，所有的角度他都會拍。

克林為《硫磺島的英雄們》做研究時，一直在讀關於栗林忠道[30]將軍的資料，後來成為《來自硫磺島的信》的出發點。所以在《硫磺島的英雄們》後製階段、等待所有特效做完的同時，我們又去拍了另一部電影。由於這兩部片是同時製作的，有時他會在這部片中拍攝他知道要用在另一部片的額外畫面。我們認為用這種方式來拍攝戰爭的兩個陣營是很大膽的做法：它們非但不會減損彼此，反而可以共同創造出敘事的結構。

《來自硫磺島的信》很有挑戰性，因為整部片都是用日語發音。這是我和羅區共同剪接的第一部片，克林告訴我們：「仔細去聽，你們就會搞懂對白的節奏。」

於是我們照著這麼做了。他說得沒錯，因為當你聆聽對白，你可以理解每個鏡頭在溝通什麼。我們剪完後，劇組找來了一位口譯，最後我們只修了四個字。儘管如此，這還是很辛苦的工作，就像《生死接觸》（ *Hereafter, 2010* ）裡的法文段落一樣。

在初剪階段，克林會給我素材去嘗試不同的東西。比如《神祕河流》，在西恩·潘（Sean Penn）知道女兒死訊的那場戲結束時，我決定淡出到白晝

30 二戰期間，率領日軍死守留硫磺島的將軍。

《硫磺島的英雄們》FLAGS OF OUR FA-THERS, 2006
《來自硫磺島的信》LETTERS FROM IWO JIMA, 2006

這兩部電影不只是同時製作，還被設計成互相輝映的雙連畫（diptych）。其中一部的畫面，經常被整合進另一部裡，而考克斯的剪接也選擇刻意強化這個概念：兩部電影單獨來看——也就是說，美國觀點或日本觀點——都不代表這場二戰決定性戰役的全貌。

在《硫磺島的英雄們》（右頁圖）裡，在摺缽山（Mt. Suribachi）升起美國國旗的畫面以特寫呈現並進行解構；而在《來自硫磺島的信》（右圖）裡，同一事件是以遠方一個微小、無足輕重的小點來呈現。

面。嘗試不見得總是有用，但有時候可以發揮效果。

另一個例子是**《生死接觸》**，劇本原來寫的是在母親和男孩的那場戲讓全片結束。但我在做初剪時，覺得這樣不太行得通，於是用不同的方式來剪，讓電影結束在麥特‧戴蒙和西西‧迪法蘭絲（Cécile De France）的場景。我給克林看過後，告訴他：「我覺得這部片應該這樣收場。這是他們的故事，一個愛情故事。」他說我說得對，於是它就用這種方式結束。

你可以看到克林給我們發揮創意的空間。有時候他會回頭照他本來想要的方式剪，但他不會用高壓的姿態控制剪接師。我記得我們一起剪**《殺無赦》**的某場戲時，他說：「哇，我真的沒想到這場戲可以剪成那樣，但我喜歡，不要再改了。」

相反的，有些導演很喜歡親力親為，甚至在看毛片時就告訴你：「我要這個、這個和那個。」我還記得我在幫迪克‧理查茲剪接**《拉費提與金砂雙胞胎》**（*Rafferty and the Gold Dust Twins*, 1975）和**《再見吾愛》**時，他曾經告訴我：「我這邊要三格，那邊要四格。」所以有一次，為了讓他知道這實際上

做出來會是什麼樣子，我在最後一盤毛片的尾聲，剪接了大約五英尺那樣的東西。他看了之後說：「那是什麼東西？」我說：「那是你要的這邊三格，那邊四格。」然後兩人一起放聲大笑。我們倆的關係很好，他很喜歡我開的玩笑。

我一直非常幸運——看看我共事過的那些人、我剪接過的那些電影，你就知道我有多幸運了。這不是我努力爭取來的；它跟我厲不厲害無關。

我想，剪接工作有一部分是在對的地點遇到對的時機。有很多剪接師會說：「天啊，我真想要那個案子。」但是你不能為現有的成就而自滿。你必須工作。我之所以有今天，是因為我一直努力不懈地在工作。

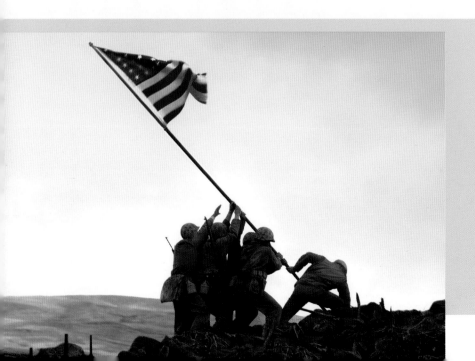

《生死接觸》 HEREAFTER, 2010

剪接師很少干預那種用多條故事線細膩交織出結構的劇本，但是在這部片中，考克斯建議改變彼得‧摩根（Peter Morgan）撰寫的劇本。他覺得如果是以喬治（麥特‧戴蒙飾演）與瑪麗（西西‧迪法蘭絲飾演）首次相遇的場景來作結局會更有效果。

「我告訴克林：『看到這個畫面的時候，電影在這裡結束。』」考克斯說。「這是他們的故事，一個愛情故事。」

《殺無赦》UNFORGIVEN, 1992

本片在剪接上最有挑戰性的場景，是警長小比爾（Little Bill，金·哈克曼飾演）與鮑伯（English Bob，李察·哈里斯〔Richard Harris〕飾演）對決的戲：警長強迫槍手放下槍枝，然後在街頭痛毆他一頓。

光是這場戲，伊斯威特和劇組就拍了一萬三千呎底片，使考克斯同時面對三個挑戰：維持戲劇張力、剪接動作戲，以及捕捉旁觀者的反應。

「有這麼多素材可以剪是很幸運的事，但也非常花時間。」考克斯說。

雷夫・溫特斯 Ralph E. Winters

在長達七十年、將近八十部電影的剪接生涯中，溫特斯展露了精明、專業的手法，處理了多樣化類型的電影，包括壯觀的史詩鉅片如**《賓漢》**（*Ben-Hur, 1959*）、經典歌舞片如**《七對佳偶》**（*Seven Brides for Seven Brothers, 1954*），以及精緻世故的打鬧喜劇（slapstick comedy）如**《粉紅豹》**（*The Pink Panther, 1963*）。

一九〇九年出生於多倫多，溫特斯去米高梅工作時才剛滿二十歲，他的父親在那裡擔任裁縫師。一九四一年，他以哈洛・布凱（Harold S. Bucquet）執導的**《刑罰》**（*The Penalty*）開啟了剪接師生涯，接著剪接了一系列 B 級片，包括佛萊德・辛尼曼（Fred Zinnemann）導演處女作——一九四二年的犯罪電影**《小孩手套殺手》**（*Kid Glove Killer*）——以及朱爾斯・達辛（Jules Dassin）的浪漫喜劇**《瑪莎情事》**（*The Affairs of Martha, 1942*）。一九四四年的**《煤氣燈下》**（*Gaslight*）是溫特斯生涯的一大突破。這是喬治・庫克（George Cukor）執導的心理驚悚片，由查爾斯・博耶（Charles Boyer）與英格麗・褒曼（Ingrid Bergman）主演。

溫特斯接著為導演羅伊・羅蘭（Roy Rowland）剪接了一系列電影，包括**《情鄉碧玉》**（*Our Vines Have Tender Grapes, 1945*）、**《男孩們的牧場》**（*Boys' Ranch, 1946*）、**《玫瑰嶺羅曼史》**（*The Romance of Rosy Ridge, 1947*）、**《拳擊手麥考伊》**（*Killer McCoy, 1947*）、**《第十大道天使》**（*Tenth Avenue Angel, 1948*）。他也剪接了茂文・李洛埃執導的**《小婦人》**（*Little Women, 1949*）與史丹利・杜寧（Stanley Donen）、金・凱利（Gene Kelly）合導的經典紐約歌舞片**《錦城春色》**（*On the Town, 1949*）。

《所羅門王寶藏》（*King Solomon's Mines, 1950*）由康波頓・班納特（Compton Bennett）與安德魯・馬頓（Andrew Marton）合導，溫特斯第一次與他們合作就榮獲奧斯卡最佳剪輯獎。他生涯的下一個十年，剪接了許多高知名度電影，例如歌舞片大師柯爾・波特（Cole Porter）的**《刁蠻公主》**（*Kiss Me Kate, 1953*）與**《上流社會》**（*High Society, 1956*）；羅馬史詩電影**《暴君焚城錄》**（李洛埃執導，1951）與**《賓漢》**（威廉・惠勒〔William Wyler〕執導）。**《賓漢》**是溫特斯最令人印象深刻的作品之一（與約翰・當

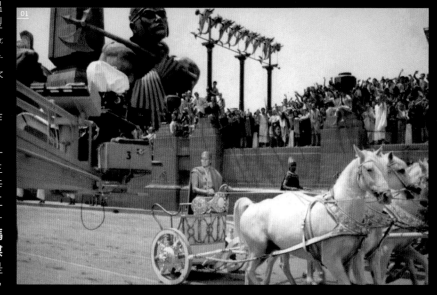

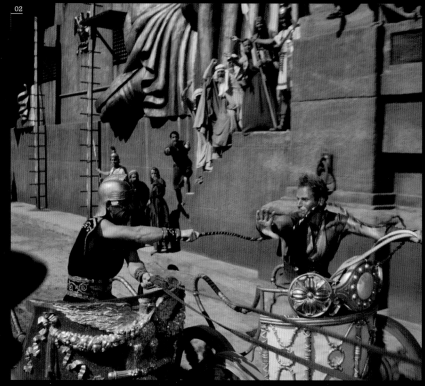

寧〔John D. Dunning〕共同剪接），例如當中傳奇的雙輪戰車競速段落，也為他贏得第二座奧斯卡獎。

《縱橫天下》（Executive Suite, 1954）、《監獄搖滾》（Jailhouse Rock, 1957）與《青樓艷妓》（Butterfield 8, 1960），是溫特斯在這個時期的其他知名剪接作品。一九六三年，他開始為編劇暨導演布萊克·愛德華（Blake Edwards）剪接，第一部片是《粉紅豹》，一九六四年的續集《粉紅豹之烏龍謀殺案》（A Shot in the Dark）也由他操刀。這兩人長久的合作關係並不限於喜劇，還包括《世紀大賽車》（The Great Race, 1965）、《異想天開大逃亡》（What Did you Do in the War, Daddy?, 1966）、《狂歡》（The Party, 1968）、《十全十美》（10, 1979）、《脫線世界》（S.O.B., 1981）、《雌雄莫辨》（Victor Victoria, 1982）與《粉紅豹之探長的詛咒》（Curse of the Pink Panther, 1983）。

這位總是維持高產量的剪接師也持續與其他導演合作，例如諾曼·傑威森（Norman Jewison）執導的浪漫偷拐搶騙電影《龍鳳鬥智》（The Thomas Crown Affair, 1968），由史提夫·麥昆（Steve McQueen）與費·唐娜薇（Faye Dunaway）主演；傑克·李蒙（Jack Lemmon）執導的《吾父吾子》（Kotch, 1971），由華特·馬殊（Walter Matthau）主演；比利·懷德（Billy Wilder）重拍經常被搬上大銀幕的《滿城風雨》（The Front Page, 1974），由李蒙與馬殊主演；以及一九七六年約翰·吉勒米（John Guillerman）重拍的《金剛》（King Kong）。

溫特斯是美國電影剪接師工會（American Cinema Editors）的創辦人，也在一九九一年獲頒其終身成就獎。四年後，他剪接了最後一部電影《割喉島》（Cutthroat Island）。二〇〇一年，他出版回憶錄《一些剪接評論：電影剪接師生涯七十年》（Some Cutting Remarks: Seventy Years a Film Editor）。溫特斯逝世於二〇〇四年。

圖 1：《賓漢》
圖 2：《賓漢》
圖 3：《七對佳偶》
圖 4：《龍鳳鬥智》

張叔平 William Chang Suk-ping

"我在《重慶森林》裡用了很多慢動作鏡頭。它可以創造充滿情感的效果，就像溶接一樣。我總是試著用這些技巧來深化情感，而不只是為了技巧而技巧。"

一九五三年在香港出生，張叔平從十四歲起就想進電影產業。他在溫哥華美術學院（Vancouver School of Art）[31] 讀電影，回到香港後成為少數兼任美術總監與剪接指導兩種專業的劇組成員，並經常在一部電影裡身兼二職。

他剪接的第一部劇情長片是王家衛的**《旺角卡門》**（*As Tears Go By, 1988*），開啟了他與王家衛的合作關係，一直持續到今日：在王家衛的**《重慶森林》**（*Chungking Express , 1994*）、**《墮落天使》**（*Fallen Angels, 1995*）、**《春光乍洩》**（*Happy Together, 1997*）、**《花樣年華》**（*In the Mood for Love, 2000*）、**《2046》**（*2004*）、**《我的藍莓夜》**（*My Blueberry Nights, 2007*）、**《一代宗師》**（*The Grandmasters, 2012*）中，張叔平都是身兼二職。

他也剪接過關錦鵬執導的**《藍宇》**（*Lan Yu, 2001*）和**《長恨歌》**（*Everlasting Regret, 2005*）、孫周執導的**《周漁的火車》**（*Zhou Yu's Train, 2002*）、李‧丹尼爾斯（Lee Daniels）執導的**《影子拳手》**（*Shadowboxer, 2005*）。近期的剪接作品是宗薩欽哲仁波切執導的**《舞孃禁戀》**（*Vara: A Blessing, 2013*）。

31 今名為艾蜜利卡藝術暨設計大學（Emily Carr University of Art and Design）。

張叔平 William Chang Suk-ping

我非常景仰兩位導演：帕索里尼（Pier Paolo Paso-lini），以及薩雅吉·雷（Satyajit Ray）。帕索里尼的剪接很鬆散、粗糙，有時甚至可以說客觀。他用很多長鏡頭和很長的對白，剪接非常零碎；場景和場景間的延續性不明顯。他的電影片片斷斷的，卻莫名地好看。至於薩雅吉·雷，我就是愛他的抒情。他對人類感受和行為的小細節非常敏感，而這也是我努力想要達到的境界。

剪接的時候，他們對我的影響一直都在那裡，在我的潛意識裡浮現。我很難去分析這一切是怎麼發生的。有時候，當一場戲剪好，看起來太類似我在以前的電影中看過的東西時，我會試著修改它，或是加溶接、靜止畫面來給它不同的樣貌。

我很少看美國電影。香港上映很多美國電影，但是我盡量不去看，而且我努力避免用主流或商業的風格剪接。對我來說，剪接的樂趣是能夠去做不一樣的東西。剪接是很有趣的事，我不想太過嚴肅對待。

我喜歡沒人指示我該怎麼做的感覺。我可以做任何嘗試，實驗不同類型的剪接。節奏對我來說，是靠直覺來處理。沒有公式可以依循。

我開始剪接一部電影時，可能會先隨意「玩」兩個星期，然後突然間有了想法，就跟著它剪下去。真正的剪接工作這時候才開始。

我從沒想過要用那種傳統、慣例的方式來展開一場戲。就算王家衛拍了傳統的場景建立鏡頭（es-tablishing shot），我也傾向把它拿掉，試著找其他鏡頭替代，除非一開始就沒有足夠的畫面可用。而當我一拿掉建立鏡頭，不知道為什麼，連對話場景這種基本剪接都可以非常有趣。

剪接時，我不會頻繁切換鏡頭；我就是聽對白，然後看演員們如何反應。但是就連在這種時候，我可能還是會加點東西，讓它沒那麼普通，例如在對話中間突然剪到一個空鏡，或是加入沒有關連的對話，或是讓鏡頭的長度長短不一，呈現一種不對稱。

王家衛開始拍片時，我們倆已經很熟了，因為早在他當上導演的六、七年前，我們已經認識對方。每天工作結束後，他會打電話給我，一起出去吃吃喝喝到天亮，話題永遠都是電影。所以，關於電影，我們知道彼此喜歡和不喜歡什麼、希望我們的作品會是什麼樣的電影。當時王家衛在當編

《重慶森林》CHUNGKING EXPRESS, 1994

在《東邪西毒》這部武俠片史詩的後製期間，王家衛有兩個月的空檔，於是和當時固定配合的攝影指導杜可風（Christopher Doyle）拍攝了《重慶森林》。王菲清梁朝偉公寓的那場戲是採即興演出、隨性拍攝，說明了王家衛拍攝此片的方式「非常隨機與自由」。

張叔平在剪接室也採用相同的方法，經常使用跳接，憑著直覺——有時甚至違反觀眾慣性的方式——來組建場景。由於張叔平在剪接時從不配音樂，所以王家衛翻唱小紅莓樂團（The Cranberries）的〈夢想〉（Dreams），是在剪接好這場戲之後才放上去。

劇，我是美術總監；我不知道他會當上導演，也不知道我以後做起剪接。

《旺角卡門》是王家衛的第一部電影，也是我剪接的第一部片。我是這部片的美術總監，他有交片期限卻沒有時間剪接，於是找我去剪。所以對我們來說，這都是一場實驗。在拍片現場，他用了不同的角度和攝影機鏡頭，而我身為美術總監，也努力去想像各種方法讓他可以更有實驗性、更自由追求他要的東西。

我也把這個想法帶進剪接室。因為這是我第一次剪接，所以我非常有企圖心，努力放進很多東西，好讓大家看到我懂很多東西。那是一段非常自溺的過程。

美術設計是賦予電影一個特定視覺風格的方法，剪接則是達成這個目的的另一種方法，運用節奏、時間點和結構。它們從來不會彼此矛盾或衝突，同時做這兩件工作其實非常合理：做美術設計的時候，我控制顏色；剪接的時候，我控制畫面調光（color grading）。像這樣，我能夠為電影提供一個完整的視覺風格。而且，因為我每天都在片場，所以我很清楚他拍了什麼畫面。

做《重慶森林》讓我非常興奮。王家衛在拍《東邪西毒》（Ashes of Time, 1994）的期間有幾星期空檔，於是用來拍攝《重慶森林》。我在《旺角卡門》之後就沒再幫他剪接，但我告訴他我想剪這一部，因為我對它很感興趣，而且它可以給我很多實驗的空間。

王家衛拍攝的方式非常隨機，而且自由，比方說，王菲清理公寓的那場戲，就完全沒有排演過。拍攝期間我每天都在現場，讓我感覺應該用類似的隨機方式來剪接，所以最後我用了很多跳接。

當王家衛用特定方式拍一場戲時，我有時反而想來點反叛，不用他拍攝的方式來剪這場戲，盡量嘗試其他的東西，比他的拍攝方式更好的做法。這樣其實很幼稚，但王家衛可以接受。他的心胸很開闊，讓我在剪接過程自由發揮。不過，剪《重慶森林》時我還是很訝異，因為他幾乎全盤接受我給他的東西，完全沒有問題。

一般說來，在我還沒剪接好之前，王家衛從來不會要求看我剪成什麼樣。我喜歡這種方式——工作的時候，我不想要導演坐在我身後。等我剪好第一版後，我們會進行討論。有時候他會做一點修改，有時候完全不改。

Jet Tone Production

"我的腦海裡從來不曾迴響著音樂,而是中國詩詞,它給我一種可以跟著剪接的韻律、感覺和氛圍。"

我在《重慶森林》裡用了很多慢動作鏡頭。它可以創造充滿情感的效果,就像溶接一樣。我總是試著用這些技巧來深化情感,而不只是為了技巧而技巧。舉例來說,《花樣年華》裡有一場戲,張曼玉跟梁朝偉講完話,離開公寓。我用了三個非常短、非常快的溶接,來傳達她離去時的感覺。對我來說,這些溶接感覺非常遺憾——你說話,時間經過,然後你離去。好像你什麼都沒做,好像你根本什麼都沒說。

我不是喜歡音樂的人。我不聽音樂,也不懂音樂。我可以記得電影裡的音樂,只是如果沒有視覺搭配,我就記不住任何類型的音樂。不過,我在剪接時,畫面會對我歌唱。我總是先剪接場景,之後再放進音樂。如果場景剪得好,音樂就會搭配得天衣無縫。

我的腦海裡從來不曾迴響著音樂,而是中國詩詞,它給我一種可以跟著剪接的韻律、感覺和氛圍。比方說,當我試著決定某個鏡頭應該長一點、還是短一點的時候,我心裡總是跟著那些詩句的音韻。

在唐詩裡,一句詩可以有某種意義,但翻譯成外文後卻有完全不同的意義。對我來說,剪接也是這樣,兩個完全不同的場景可以互相呼應,或是被放在一起。

一直到《春光乍洩》為止,我的每部電影都是用 Steenbeck 剪接。到了《花樣年華》,我改用數位剪接。我發現它讓我可以在很短的時間裡,嘗試很多不同的東西。

我沒有耐性,想要立刻看到結果。用 Steenbeck 剪接機,我得花三個月剪接一部片。用數位剪接快多了,可能只要一個半月或兩個月,視毛片數量多寡而定。王家衛會拍很多素材,所以用數位剪接有效率多了。我還記得用膠卷剪接有多痛苦、多討厭,讓你在地板上爬來爬去,就為了找到膠卷裡的某一格。

我不知道我為什麼決定用那個方式剪接《花樣年華》。因為某種原因,我感覺它應該非常、非常細膩,給觀眾的資訊比平常還要少。在這部片中,唐詩的影響尤其明顯。

《重慶森林》CHUNGKING EXPRESS, 1994
在這部片中,張叔平用了一些動態模糊效果,例如警察(金城武飾演)在繁忙的香港街頭追逐嫌犯的鏡頭。

「慢動作通常被用來讓一個地方到另一個地方的轉場變順暢。」張叔平說。「但是對我來說,它可以創造充滿情感的效果,就像溶接一樣。我總是試著用這些技巧來深化情感,而不只是為了技巧而技巧。」

《我的藍莓夜》MY BLUEBERRY NIGHTS, 2007

本片中，傑若米（裘德・洛〔Jude Law〕飾演）與伊莉莎白（諾拉・瓊絲〔Norah Jones〕飾演）結識的場景，張叔平剪接到伊莉莎白的藍莓派大特寫，上頭的香草冰淇淋在融化中，用來傳達浪漫激情的熱烈，也表現激情的轉瞬即逝。

「我們倆都熱愛美食。」張叔平如此描述自己與王家衛。「我們本來想拍一部關於食物的電影，王家衛還請了一個很棒的主廚來為劇組供餐。餐點真的很美味，但不知道為什麼最後我們沒執行這個概念。」

通常，我盡量不著重動作的進程；我專注在人的行為上，進程應該就會自己從行為中浮現。對於《花樣年華》，我想純粹表現角色的行動，而不是清楚呈現他們的想法或台詞。我試著剪掉所有暗示敘事發展的東西，只專注表現手或腳，或是張曼玉旗袍的背面。

我不喜歡把東西誇大。我偏好細膩的感覺，而不是過度誇張的東西。《花樣年華》讓我可以這樣做。它是日常生活的描摹，但因為某個緣故，整部片的步調還是很快。我不想讓觀眾停留在任何情感或特定影格上，而是給你某個東西，然後很快抽離。

《2046》是《花樣年華》的延續，一部非常有企圖心的作品。我們的拍攝期長達五年，剪接卻只用了三個月，相對來說不算長。這部片的剪接困難到極點，因為王家衛為不同的故事線拍了很多不同場景。它的結構鬆散到不可思議的地步——我可以在這個故事線加一些場景，或在另一條故事線剪掉一些場景。情感上，它是一部很難定調的電影。

我們不想過度強調《2046》與《花樣年華》的連結。張曼玉在《2046》中只短暫出現一下，你可能看到她，也可能沒看到——怎樣都無所謂。那只是對一個從前的女人的回憶。梁朝偉的角色把所有的這些感覺投射到不同的女人身上。我們喜歡曖昧不清。

剪接演員的表演時，我會盡量從每個鏡頭找出最好的片段，所以我必須把鏡次記得非常清楚。王家衛在拍片時，每個鏡次都會有點變化，不管是攝影機角度，或是他指導梁朝偉演出的方式。如果他給我十個鏡次，這十個會全都不一樣。

對我來說這是好事，讓我有很多選項可挑——雖然很辛苦，但終究會有回報。梁朝偉跟我們是朋友，我們跟他太熟了，所以我會在他的每一次表演中，努力找出跟他先前作品不一樣的東西。

《花樣年華》IN THE MOOD FOR LOVE, 2000

對於這部片，張叔平決定採取一種細膩、隱抑得近乎病態的剪接手法，令它連在王家衛的生涯作品中也顯得相當特殊。

張叔平盡量使用只能看到局部的鏡頭，或是有障礙物使人無法看清楚事件。他專注在緊握的手、點燃香菸與吃飯的特寫上，把這些鏡頭剪在一起，不太在乎敘事是否明確。「我想純粹表現角色的行動，而不是清楚呈現他們的想法或台詞。」他說。

千呼萬喚始出來

王家衛與美國導演泰倫斯．馬力克（Terrence Malick）有些相近。全世界都知道他的拍片方式非常不果決、慢條斯理，導致一部片可以耗上多年才完成。

王家衛的電影是在剪接室裡才被真正挖掘出來，這一點我們可以從其晦澀、突兀的剪接節奏中窺知。而如果王家衛眾所皆知是個慢郎中，則張叔平早就習慣快速工作的步調——因此經常承受強大的截止期限壓力——藉此補救損失的時間。尤其是以下這兩部片，王家衛讓坎城影展的觀眾等到了最後一分鐘。

《花樣年華》In the Mood for Love, 2000

這部關於悲傷記憶的電影，一直拖到坎城的世界首映會才勉強完成。它在坎城影展的最後一天放映，沒有字幕，音軌混音也沒完成。

「我們都沒有講話，也不催大家趕工，只是一心要把片子做完，睡眠時間很少。」張叔平回憶道。「我們壓力很大，但盡量不表現出來。我們是很冷靜的人。」

《2046》2004

本片算是《花樣年華》的某種續集，根據《綜藝報》（Variety）的報導，它創下坎城影展的影片遲到紀錄：錯過了兩場預定的白天放映會，最後在其盛裝夜間首映派對前的幾個小時，拷貝才姍姍來遲。

影展過後，王家衛與張叔平在上映前又花了四個月來調整，包括確認視覺特效最終版本、調整音軌，並且加進一些畫面。最後版本比坎城首映版多了四分鐘。

《影子拳手》SHADOWBOXER, 2005

因為《花樣年華》的成果，導演丹尼爾斯找張叔平來剪《影子拳手》，只是這部怪異的殺手世界驚悚片，最後的定剪變得頗直接了當，跟張叔平原來的剪接版本很不同。

「這部片給我的印象是故事相當怪異，我覺得用帕索里尼電影那種比較粗糙、基本的剪法會比較有效果。但他們一定認為這樣不夠商業化，一定也覺得交叉剪接會讓電影更有活力、看起來更有趣。」張叔平說。

我一向對於跟不同導演合作、嘗試新東西很有興趣，所以當李・丹尼爾斯打電話找我做他的新片《影子拳手》，我答應接下這個案子。

丹尼爾斯喜歡我在《花樣年華》裡的成果，說他想要類似的東西。但等我看到毛片時，我心想：哇，這跟《花樣年華》根本是完全不同的片子。也許丹尼爾斯喜歡我細膩的剪接風格，但是我無法在這部片子裡做出那樣的東西；它和《花樣年華》實在差異太大了。

我在香港剪接這部片，完成初剪後去了紐約。丹尼爾斯和我討論了每個場景，做了些修改。我離開之後，他們最後又改變了電影結構，在那些同一時間發生的場景間增加了很多交叉剪接。我不是很認同；交叉剪接實在太多了。

這部片給我的印象是故事相當怪異，我覺得用帕索里尼電影那種比較粗糙、基本的剪法會比較有效果。但他們一定認為這樣不夠商業化，一定也覺得交叉剪接會讓電影更有活力、看起來更有趣。但這也沒關係，畢竟導演是做最後決定的人。

跟王家衛做《一代宗師》時，裡頭有很多武打橋段。我發現武打場景是最容易剪接的，因為有很

清楚的動作延續性讓你可以依循。這些段落都是用很快的短鏡頭拍攝，出了一拳就剪接，下個鏡頭就是挨拳的人。你就跟著動作延續性剪到打完為止，很輕鬆。但我會嘗試不同的剪接時間點和速度，或是剪接到跟動作無關的東西，運用抽象事物來延長這一刻。

每次開始著手幫一部電影做美術設計或剪接時，我都會覺得很難下手、很不安。我永遠不知道該先做什麼；每部電影對我來說，都像個全新的東西。在那個當下，我知道我需要嘗試很多不同的東西，然後也許某一天，我會突然有種不尋常的感覺，開始跟著它走。這對電影來說通常是個好徵兆，只是一開始的搜尋階段可能非常困難。。

史柯西斯說，他每拍一部電影，都感覺自己好像又從頭開始一樣。我很清楚他的這種感受。它雖然很有樂趣，但你仍然感受到巨大的壓力，因為你總是想嘗試以前沒做過的東西。

《2046》2004

張叔平用了三個月剪接《2046》。跟超過五年的拍攝期比較起來，三個月不算長，但張叔平坦承它的剪接過程非常艱辛。

他的主要挑戰是要在多條敘事線（環繞在主角與他生命中相遇的不同女人身上，這三個女人由章子怡、鞏俐和王菲飾演）與另一條科幻故事線（木村拓哉與王菲主演）之間達到正確的平衡——結構上的平衡還好，重點是情感上的平衡。

廖慶松 Liao Ching-sung

"年輕的時候，我就為剪接的美而著迷。我喜歡好的剪
接只靠著連接一些鏡頭，就能讓故事簡單又簡潔地被
講述，並且創造這麼美妙的節奏和感受。"

廖慶松是在台北舊城區萬華長大的孩子，不只熱愛看電影，也是個業餘放映師。他用在地電影院不要的損壞鏡頭，組裝出自己的電影放映機。對電影的這分興趣，讓他在一九七〇年代初期到中央電影公司學習剪接，在那裡當汪晉臣的學徒，後來協助他剪接丁善璽執導的二戰史詩電影《英烈千秋》（Everlasting Glory, 1975）。

他也是在中影結識了同樣立志拍電影的侯孝賢，開啟兩人長達近四十年的合作關係，負責侯孝賢所有作品的剪接，從生涯早期的《風櫃來的人》（The Boys From Fengkuei, 1983）到中期的《戲夢人生》（In the Hands of a Puppet Master, 1993）、《海上花》（Flowers of Shanghai, 1998），一直到較近期的《珈琲時光》（Café Lumière, 2003）、《紅氣球》（Flight of the Red Balloon, 2007）等，以及最新的《刺客聶隱娘》（The Assassin, 2015）。

廖慶松因其成就，獲認為台灣電影界的重要人物，也活躍在華語電影產業。他的其他剪接作品有楊德昌執導的《恐怖分子》（The Terrorizers, 1986）、易智言執導的《藍色大門》（Blue Gate Crossing, 2002）、王小帥執導的《十七歲的單車》（Beijing Bicycle, 2001）與劉杰執導的《馬背上的法庭》（Courthouse on Horseback, 2006）等。

廖慶松 Liao Ching-sung

有些剪接師把自己當成神:「因為我剪接這部電影,所以我有權力決定它應該有什麼的生命樣貌。大家只能看到我想讓他們看到的東西。」但我覺得電影有自己的生命。當賽璐珞捕捉了某樣東西的那一瞬間,它就有了新的生命。

電影就像嬰孩,不管你有再好的計畫、做了種種的努力,最後你還是無法控制它誕生後的性格和氣質。剪接也一樣。為了理解電影,剪接師需要認真觀察它、跟它深入溝通,然後才能透過剪接協助給它生命。

有時候,最後的結果會呈現出一種新的形式,連我自己都很驚訝——那種我完全沒預期或規畫的形式。剪接的時候,我只是很單純地跟著電影的情感走,以我的直覺去判斷,而我認為這些判斷都忠於那部電影的精神。

侯孝賢和我都絕對同意這一點。他總是希望電影有它自己的生命,以獨特和意料之外的方式揮灑,但又忠於它原本的願景和精神。電影是流動的、有生命的。導演或剪接一部電影的方式,沒有一定的數量多寡。可能性無窮無盡。

年輕的時候,我就為剪接的美而著迷。我喜歡好的剪接只靠著連接一些鏡頭,就能讓故事簡單又簡潔地被講述,並且創造這麼美妙的節奏和感受。我喜歡看到鏡頭轉化。剪接可以創造鏡頭之間的移轉、轉變的感受和視覺刺激,這一點讓我著迷不已。

我在成長過程中看了很多電影理論和影評,而且對於講故事抱著一種渴望。我九歲的時候,父親就過世,我的母親非常保護我,讓我養成很內向的性格,講故事成了我自我表現的方式。

我也會看電視影集,例如《勇士們》(*Combat!*, 1962 – 1967)、《復仇者》(*The Avengers*, 1961 – 1969),以及史匹柏出道時拍過的《午夜畫廊》(*Night Gallery*, 1969 – 1973)。我會寫下影集的鏡頭清單(shot list),用紅筆在旁邊寫分析,想要弄懂為什麼這些場景是以這種方式組成。

《恐怖分子》THE TERRORIZERS, 1986

雖然楊德昌為這部片畫了精密的分鏡圖,但廖慶松最後完全改變了他每場戲的鏡頭順序。

「我覺得他講故事的方式有點太直接、明顯。」廖慶松回憶道。「我是用我覺得觀眾會怎麼想、怎麼感覺,來剪接這部片的。我試著透過每個鏡頭來跟觀眾溝通。」

楊德昌一開始對這些改變不太滿意,但廖慶松堅持他的選擇,「但我是用非常、非常溫和禮貌的方式。」

一九七三年底，我進了中影新開辦的三個月技術訓練班剪接組。到了結訓時，你已經以學徒身分直接跟著專業剪接師一起工作。我就是這樣獲得入門的訓練和經驗。

我會觀察這些專業技師怎麼工作。當時我們還在用手搖的看片機，必須手動迴帶──這是遠在 Moviola 時代之前的事。他們會給我東西剪接，然後直接給我反饋，像是「這部分太快」或「這部分太慢」等等。

這些老師傅很習慣剪接基本上是默片的膠卷，沒有同步收音，會用手和身體丈量膠卷的長度，然後剪接某些場景。

我還記得我頭一次拿到一場「真正的」場景剪接是什麼時候。那是《黑龍會》（*Spy Ring Kokuryu-kai*, 1976，丁善璽導演）裡的一場打鬥戲。這場戲現在讓我來剪的話大概不用十分鐘，但是當年花了我三天左右。

台灣新浪潮

一九八二年台灣新電影興起（又稱「台灣新浪潮」），帶來一些國外早習以為常的技術創新。除了台灣新電影的要角之外，例如侯孝賢與楊德昌，廖慶松在台灣電影實踐這些技術的層面上也扮演重要的角色。

鏡頭涵蓋 [32]

《光陰的故事》（*In Our Time*）是一九八二年的重要電影，由四部短片組成，其中一部由楊德昌執導，當中有一場小男孩騎單車的戲。他做了一份詳盡的分鏡圖，拿給廖慶松看。

「我跟他說：『你就什麼都拍，用你想要的所有角度去拍，然後我們再來擔心這場戲該怎麼剪。』」廖慶松回憶道。「這樣一來，他在片場就不用擔心怎麼順暢地銜接這些鏡頭，只要專心指導演員怎麼表演就好。」

主鏡頭 [33]

「以前大家不習慣拍主鏡頭，是我們先開始這麼做的。當一場戲要用兩個相反角度的鏡頭來拍時，你得把劇本拆分成兩部分、用這兩個鏡頭分別拍攝，執行起來非常辛苦。所以，幹嘛不乾脆拍兩個主鏡頭，再把它們剪接在一起呢？」廖慶松說。

「當然，我那時候不知道有兩個主鏡頭的戲會有多難剪，尤其是沒有同步收音的電影。如果你在剪接階段搞砸了第一個鏡頭，其他鏡頭的音軌都會對不上，就像連鎖反應一樣。我當時是自找麻煩。」

同步收音

侯孝賢與廖慶松兩人推動台灣電影開始同步收音。他們用索尼 TCD5 卡帶錄音機錄製現場聲音──對廖慶松來說，這些卡帶是「剪接室裡的藍圖」。

「就算聲音是錄在不同的卡帶上，跟畫面不同步，至少我在剪接時會知道角色在講什麼。現在我有參考點了。」在那之前，大多數台灣電影都是在後製階段請專業配音員來錄製對白。為了追求更寫實的電影，新浪潮的導演們開始收錄銀幕上演員自己講的對白。

32 coverage：一場戲採用多個角度的鏡頭拍攝，以便在剪接階段有選擇不同鏡頭的彈性。

33 master shot：拍攝了全場戲始末的鏡頭。

> **"剪接電影就像為觀眾打造階梯。你要小心仔細地製作那些台階,因為如果你少搭一階,觀眾就會跌下去,掉到你不想要的地方。"**

我很努力,把多年來累積的所有理論知識都拿來剪那場戲。最後當我在大銀幕上放映剪完的畫面給自己看時——我永遠忘不了那一刻——那真是我這輩子看過剪得最糟糕的東西。

一切都不對勁。我對自己非常失望。在那個當下,我才知道光懂理論是完全沒用的。我必須練習。

在台灣新電影出現之前,侯孝賢導演和我都是做滿商業性質的電影。這種東西老是讓我們不耐煩,心想:「為什麼故事一定要這樣講?」我們非常不滿意。

當時我喜歡在台北的電影資料館流連。八〇年代初的某一天,我看到他們在辦經典法國電影節,就跑去參加,有什麼電影就看什麼。

我在電影資料館待了好幾天,電影一部接一部地看。那是我第一次看到像《去年在馬倫巴》(Last Year at Marienbad, 1961)、《廣島之戀》(Hiroshima Mon Amour, 1959)和《斷了氣》(Breathless, 1960)那樣的電影。

我向侯孝賢推薦這些電影,他覺得棒透了。他在拍《風櫃來的人》的前夕去看了這些電影,後來它們影響了他拍那部片的方式。

大約在同一時期,我開始按照角色和他們故事的情感邏輯來剪接電影,不再遵循傳統講故事的邏輯。我走向更詩意的剪接方法。

身為剪接師,所以也是電影作者之一,我必須弄清楚,在我和觀眾之間的互動當中,我要扮演什麼角色:應該像好萊塢電影工作者那樣指引觀眾,告訴他們怎麼感受,使我自己身為作者的身分在這個過程中非常鮮明——還是應該讓觀眾自己去感受,自己去理解電影?

剪接需要大量的思考。在過去,我剪接完後會過幾天再回頭來看,結果對自己剪出來的結果非常訝異。「我那時候在些想什麼啊?為什麼我會做出那些決定?」我會這樣自問。

為了避免這種情況,從那之後我養成了一個習慣:在剪接和下判斷時不時去質疑自己。這不是件容易的事;它需要練習。

另外一個需要練習的是「遺忘」的能力:在看自己剪好的東西時,要當作自己從來沒看過它一樣。就藝術創作的層面來說,不能保持彈性、沒辦法從其他觀點來看事情,是很要命的。不練習遺忘的藝術,你就沒辦法以全新的心態來面對你的電影,也無法一直持續用觀眾的角度來看電影。

剪接電影就像為觀眾打造階梯。你要小心仔細地製作那些台階,因為如果你少搭一階,觀眾就會跌下去,掉到你不想要的地方。

楊德昌跟侯孝賢和我成了非常好的朋友。大約在侯孝賢拍《戀戀風塵》(Dust in the Wind, 1987)的時候,他找我剪接《恐怖分子》。

楊德昌有工程背景,所以他的鏡頭非常縝密精確。他的家裡有一面大白板,他會在上面畫他的電影的流程圖。

儘管如此,我還是整個改掉他的鏡頭順序,因為我覺得他講故事的方式有點太直接、明顯。我是用我覺得觀眾會怎麼想、怎麼感覺,來剪接這部片的。

我試著透過每個鏡頭來跟觀眾溝通。我的概念是,要讓你在看《恐怖分子》時,感覺好像每個鏡頭都在創造一種恐懼和緊張的感覺。

因為這部片有好幾條故事線,使得這個目標的難度更高了,而且我的手法必須非常細膩,避免任何不適當的剪接,以免擾亂電影的整體韻律。

整整四天裡,楊德昌一一檢查我剪好的片段,然後問我:「為什麼你這樣剪?」我會堅持我的選擇,但我是用非常、非常溫和與禮貌的方式。他所有的鏡頭,我都保留下來了;我只是改變它們出現在一場戲中的順序。

《海上花》 FLOWERS OF SHANGHAI, 1998

侯孝賢在此片中運用了許多長鏡頭，廖慶松一開始不知道要怎麼做這些鏡頭間的轉場，後來是用一個簡單卻相當有戲劇效果的淡出淡入，解決了這個問題。

「這部片裡的淡入和淡出發生得非常緩慢，好像在看一場舞台劇。」他說。「我一遍又一遍從頭到尾看過每一場戲，精準地找出從哪裡開始淡出，讓下一場戲淡入。一場戲的情緒消散的同時，畫面也開始淡出消失。」

"我一點都不在乎傳統的敘事邏輯。你不需要對觀眾解釋一切。只要整部片有相同的情感和詩意邏輯來維繫，那就沒問題了。觀眾是可以理解的。"

楊德昌最後決定信任並支持我，讓我剪完《恐怖分子》，但我們從此沒再合作過。我對他沒讓我剪接《牯嶺街少年殺人事件》(*A Brighter Summer Day, 1991*)這件事覺得遺憾。就算最後他不用我剪的版本，我應該也不會在意——至少要讓我試試看吧！

侯孝賢和我打從一開始就志同道合。我們喜歡一起工作，性情也相近。我們的合作關係到現在已經將近四十年。直到最近我們算起來，才發覺我們已經共事這麼久了。想到我們的第一次合作，感覺真的就像昨天的事而已。

我們的關係很特殊，可以說是在電影界裡一起成長。他一直都是我的老師、朋友和競爭者，而現在我們像兄弟一樣。

我喜歡他拍的電影；如果我是導演的話，我會想拍那樣的電影。幫助侯孝賢完成他的作品，是滿足我自己最深刻的心願和創作慾的一種方式。

當我剛開始剪接《悲情城市》(*A City of Sadness, 1989*)的時候，有些戲會莫名其妙從剪接室消失。我在剪第十場時，發現第五場不知道跑哪裡去了。我緊張起來，跟侯孝賢提這件事，他告訴我：「我不喜歡那些戲了，所以把它們丟了。」

他覺得這部片在電影感上變得愈來愈囉嗦，那些場景很討厭，而且解釋或呈現太多東西了。我說：「導演，你不能這樣做。那些場景還沒連接起來。這種事如果繼續發生，這部片會一團亂，沒有人能看懂！」

知道侯孝賢已經決定他的策略，我開始用唐朝詩人的心境來剪接，用相同的情感、詩意邏輯來剪接這部片。我意識到，其實有很多事情觀眾不需要知道，我可以直接丟掉這些東西。

以開場那場戲為例，我試著創造出忠於二次大戰剛結束時那個年代的氛圍。我的剪接策略，重點是要喚起那個時期的氣氛與感覺。這部片裡所有的場景轉場，都刻意模仿傳統詩詞的轉折，用相同的情感邏輯來決定、統合這些轉場。

我也大量運用「倒裝」這個寫詩技巧，讓場景不

《戲夢人生》 THE PUPPETMASTER, 1993

侯孝賢的電影素以長鏡頭聞名，這個技巧在《戲夢人生》中被運用到極致。

這部揉合紀錄片與虛構成分的電影，敘述台灣布袋戲大師李天祿的一生。攝影機拍攝風景、李天祿的訪問或布袋戲團的表演劇碼時，經常一拍就是好幾分鐘。

「我們刻意用非常長的鏡頭，來創造真實的氛圍。」廖慶松說。「有點像一部記錄真實的敘事電影，捕捉並回復真實生活的感覺。」

依照時間順序來排列。我一點都不在乎傳統的敘事邏輯。你不需要對觀眾解釋一切。只要整部片有相同的情感和詩意邏輯來維繫，那就沒問題了。觀眾是可以理解的。

在《悲情城市》裡，攝影機沒怎麼動。詩意的韻律是從鏡頭內，以及它們連接和組合的方式中浮現。但是像《戲夢人生》那種電影，我們刻意用非常長的鏡頭，來創造真實的氛圍；有點像一部記錄真實的敘事電影，捕捉並回復真實生活的感覺。如果說《悲情城市》具有詩意，我會說《戲夢人生》更「真實」。我們在這部片裡把長鏡頭用到了極致。

從《好男好女》（ *Good Men, Good Women*, 1995）開始，開始，侯孝賢又開始移動攝影機。我個人覺得，他早期電影中典型的那種安靜、不唐突的隱形風格已經推到了極致。以前他是沉靜的觀察者——從一段距離之外提供觀眾敏銳的洞見——現在他想要四處移動、到處看看，攝影機也跟著轉動。這仍然是自然主義風格，只是方式不同。

而由於現在我需要考慮攝影機運動、人的動作、場景空間裡發生的狀況等等，所以我有更多工作要做。大家看這些電影，幾乎沒注意到剪接，以為這些影片沒什麼剪接。他們不知道的是，有時候我會花好幾小時看一場戲，就為了找出剪接的正確時刻。那些鏡頭的長度都很長。好玩的是，剪接需要的時間愈長，剪接師的角色就愈少被注意到。

一開始我不知道要怎麼剪接《海上花》。這部電影全都是用長鏡頭來拍。我們沒有任何外景戲可以用來當轉場，而我也不想用特寫來處理。我試了淡入／淡出效果，只是想實驗看看，但效果美得超出我的預期。

這部片裡的淡入和淡出發生得非常緩慢，好像在看一場舞台劇。這讓我很亢奮；我覺得自己找到一個技巧，可以讓觀眾平靜地、客觀地看著故事開展。我一遍又一遍從頭到尾看過每一場戲，精準地找出從哪裡開始淡出，讓下一場戲淡入。一場戲的情緒消散的同時，畫面也開始淡出消失。

《最好的時光》THREE TIMES, 2005

侯孝賢二〇〇五年的這部三段式電影，講述三個愛情故事，每個故事都用了適合其特定年代的剪接風格。

第一段〈戀愛夢〉背景是一九六六年的撞球間，剪接風格平整、溫和，平衡了長鏡頭與緩慢移動的攝影機。

第二段〈自由夢〉的背景是一九一一年的高級青樓，偶爾運用字幕卡，讓人想到默片的特色。

第三段是當代故事〈青春夢〉，經常剪接到手機與電腦螢幕的特寫，呈現各種影像與印象的混亂融合。

《珈琲時光》 CAFÉ LUMIÈRE, 2003

對廖慶松來說，這部片在剪接實務上是很大的挑戰，原因之一是侯孝賢和劇組花了很長時間拍下所有他們想要的電車相關鏡頭。

當陽子（一青窈飾演）在前景的電車上，我們可以看到她的朋友肇（淺野忠信飾演）在背景駛過的另一列電車上。光是為了拍這個鏡頭，他們就搭了十四趟電車。

「這讓我剪接起來更是痛苦——為了剪出這樣的場景，我必須從這十四個鏡次中選取畫面來組合。」廖慶松說。

剪接的時候，我會一直不斷地看那部片，一遍又一遍。我就只是觀賞和接收而已，然後我才能跟它溝通，了解它擁有哪一種生命。像這樣子用直覺來看電影，意謂著不把任何評斷、分析、先入為主的概念或意識型態強加在電影上。要記住：是電影在對你說話，而不是你告訴電影什麼。

剪接是關於釋放一部電影的靈魂。我非常同意雕塑家羅丹（Auguste Rodin）所說的：他需要找到一塊石頭的靈魂，然後釋放它，讓石頭可以發光發熱，被塑造成一件藝術品。

電影甚至比石頭還要複雜。電影是活的。你需要近距離理解它，深度體驗它，然後你就可以準備好去培育它，釋放它的潛力，給它它真正需要的生命。

*本篇訪談人：*Eugene Suen*。

荷維・迪盧茲 Hervé de Luze

"對我來說，剪接主要是靠直覺，而不是依循任何特定的電影語法規則。我不知道剪接能不能用教的來學會。你得自己去感覺剪接究竟是什麼。"

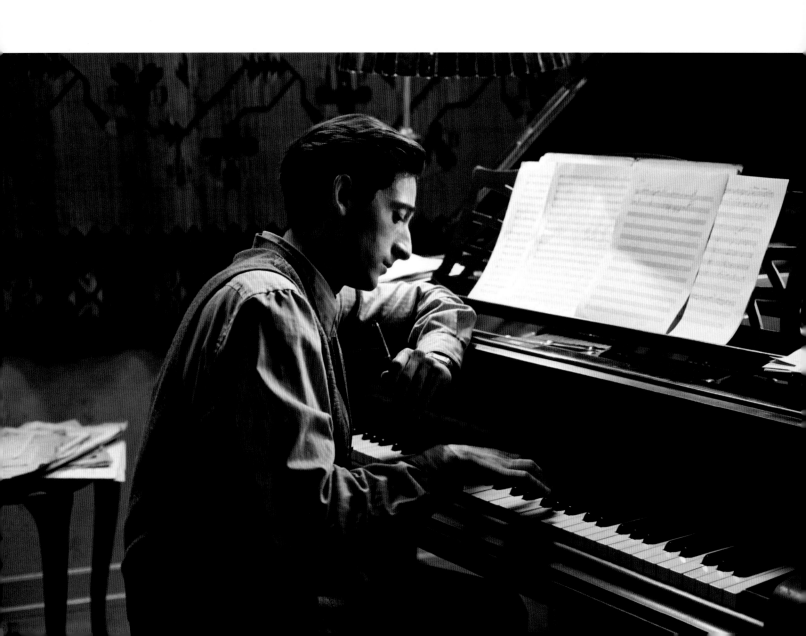

荷維‧迪盧茲十歲那年，就開始對電影製作產生興趣，部分原因與他的父親有關。他的父親在電影發行公司工作，經常帶他去香榭大道的電影院看免費電影。迪盧茲曾經在巴黎的法國電影資料館（Cinémathèque Française）與知名電影典藏家亨利‧朗瓦（Henri Langlois）一起工作了一年，在那裡完全沉浸於默片的光輝裡，之後他製作了幾部電視的紀錄短片，接著才展開其電影剪接師生涯，一開始專攻地下與實驗電影。

迪盧茲曾為已逝的製片暨導演克勞德‧貝黎（Claude Berri）剪接了八部電影，包括《男人的野心》（Jean de Florette, 1986，朗曼〔Arlette Langmann〕、波松〔Noelle Boisson〕共同剪接）、《瑪儂的復仇》（Manon of the Spring, 1986，路弗〔Geneviève Louveau〕共同剪接），以及《天王星》（Uranus, 1990）。他與導演羅曼‧波蘭斯基也有長期的合作關係，從《海盜奪金冠》（Pirates, 1986）開始，一直到《獵殺幽靈寫手》（The Ghost, 2010），近期則剪接了波蘭斯基改編自舞台劇《文明的野蠻人》（God of Carnage）的電影《今晚誰當家》（Carnage, 2011），以及《絨情維納斯》（La Vénus à La Fourrure, 2013）。當中，波蘭斯基執導的猶太大屠殺電影《戰地琴人》（The Pianist, 2002）為迪盧茲贏得了奧斯卡最佳剪輯獎提名。

迪盧茲也因剪接亞倫‧雷奈（Alain Resnais）執導的《法國香頌 Di Da Di》（Same Old Song, 1997）、吉翁‧卡列（Guillaume Canet）執導的《沉默獵殺》（Tell No One, 2006）與波蘭斯基執導的《獵殺幽靈寫手》，三度贏得法國凱薩獎（César Awards）最佳剪輯獎。近期他又與吉翁‧卡列合作了《烈血風雲》（Blood Ties, 2013）。

迪盧茲的其他剪接作品包括安格妮茲卡‧賀蘭（Agnieszka Holland）執導的《午夜刺殺令》（To Kill a Priest, 1988）、阿諾‧戴普勒尚（Arnaud Desplechin）執導的《舞台人生》（Esther Kahn, 2000），以及艾格妮絲‧夏薇依（Agnès Jaoui）執導的《遇見百分百的巧合愛情》（The Taste of Others, 2000）。

荷維・迪盧茲 Hervé de Luze

因為參與亨利・朗瓦在法國電影資料館的講座，那段期間我每天至少看一部默片，時間長達一整年。這裡就是我上的「電影學院」，也是全世界最好的一所，我覺得。

我看了很多來自不同國家、不同電影運動的電影，從義大利新寫實主義、蘇聯電影、法國新浪潮到美國歌舞劇的黃金年代，但我從默片學到最多剪接知識，例如穆瑙的《日出》（Sunrise, 1927）和《吸血鬼》（Nosferatu, 1922）、佛列茲・朗（Fritz Lang）的《命運》（Destiny, 1921）和《大都會》（Metropolis, 1927）等許多默片。

這些默片大多是德國片，後來證明對我來說是很棒的教材，因為它們沒有聲音，我也沒有閱讀德文字幕的能力，於是我只能專注在影像上。

亨利・朗瓦一次會播放十分鐘的電影，在這之前先解釋等一下要看的內容。當時有那麼多不同的電影一部接一部地放映，在朗瓦的講解下變得一清二楚，讓人有辦法了解所有內容。我從來沒遇過有人能像朗瓦一樣，這麼擅長組合和拆解電影。

我入行的時候，當然只有膠卷：低預算和實驗電影用 16 釐米，預算較大的用 35 釐米。剪接膠卷跟現在的剪接很不同；在做任何剪接之前，你得做很多思考，因為每一刀剪下去，你都看得到。比起現在的數位剪接，你可以更強烈感覺到剪接這件事。

還有就是膠卷黏接器會在畫面留下髒污的痕跡。當你把某個鏡頭剪得太短，再接上膠卷來增長長度時，就會很明顯留下痕跡。當你覺得故事講得太笨拙或很無聊、需要修改或重建，你得把新的場景順序記錄在紙上。

但是現在，你可以隨手馬上試剪，因為一點都不困難。數位剪接是絕佳的合成工具，讓你可以把音樂加進場景，為對話與其他音效做混音——這些事以前做起來複雜得多，對剪接流程來說卻是如此重要。

數位剪接系統厲害的地方在於彈性和速度，因為你可以嘗試這麼多不同的東西，而且可以從螢幕上實際所見的來判斷，而不是只能在腦袋裡假想。

《男人的野心》 JEAN DE FLORETTE, 1986

迪盧茲加入導演克勞德・貝黎《男人的野心》的團隊時（和朗曼、波松共同剪接），這部片大約長達兩小時二十五分鐘。迪盧茲設法將片長縮短為兩小時，剪掉他認為多餘的素材，同時把大約三十場已經被剪掉的場景放回去。

「在我看來，這些場景非常有趣，提供了時間流逝的感覺。這在初剪中並未很有效地傳達。」迪盧茲說。「這一類的史詩電影，你必須讓觀眾看到季節變化。」

過去，你在做不對的剪接之前會遲疑，只能繼續想更好的點子。現在，當你做了不對的剪接，反而會幫助你找到正確的剪法。

數位剪接也讓你可以迅速歸納整部電影，所以你可以在影像而非劇本的基礎上，對故事有個全面的觀點。我一開始讀劇本時，會對故事和角色發展出明確的想法，但我知道在拍攝期間，這些都可能出現很大的演變。

所以，開始剪接前，我絕不再讀劇本第二遍。在我看到第一批毛片前，我不會有任何清楚的計畫。

當影片開拍，「二度編劇」就開始了。接下來你必須用畫面來寫劇本。毛片決定了每場戲的形態。這時你會看到導演的觀點，理解他怎麼看這場戲，以及他想表達什麼。

我做的第一件事永遠是自己獨力把場景組裝起來——這是我的粗剪，可以看出我對毛片有什麼感覺。然後我會跟導演在剪接室裡一起工作。由於電影是導演的創作願景，所以在連戲和鏡次的選擇上，我非常傾向信任導演的判斷。

法國風格

在法國新浪潮電影時期，無拘無束的創意實驗精神盛行，這一點在這些電影大膽的剪接技巧中尤其明顯。以下三位新浪潮大師早期的電影實驗，對於電影語言具有長遠的影響。

尚一盧・高達 Jean-Luc Godard

在《斷了氣》（1960）裡，高達大膽、隨性地使用跳接，或許可視為法國新浪潮風格影響最具代表性的象徵。這個技巧粉碎了影像連戲（continuity）的幻象，也打破了觀眾平常的觀影態度。

亞倫・雷奈 Alain Resnais

《廣島之戀》（1959）與《去年在馬倫巴》（1961）不僅有反主流的非線性敘事結構，也創造了倒敘插入鏡頭（insert）的技巧，表現人類記憶毫不停歇、變化莫測的本質。

法蘭索瓦・楚浮 François Truffaut

在讓《四百擊》（The 400 Blows, 1959）結束於令人難忘的定格畫面之後，楚浮的《射殺鋼琴師》（Shoot the Piano Player, 1960）是一部無比創新的黑幫電影，運用了大量多元的剪接技巧，其斷裂不連貫的節奏，強調了這部片在調性、類型與風格上不尋常的變化。

《戰地琴人》 THE PIANIST, 2002

當波蘭斯基決定將猶太大屠殺倖存者華迪洛‧史匹爾曼（Wladyslaw Szpilman）的回憶錄改編成《戰地琴人》，迪盧茲一開始對此抱持懷疑的態度。

「對於剪接室裡的我來說，挑戰在於怎麼呈現時間的流逝。」迪盧茲說。他注意到電影的後半基本上是一段對孤絕狀態的漫長探討。史匹爾曼在那段期間，只能在華沙貧民窟裡的一些公寓之間逃竄。

迪盧茲的剪接策略是保持素樸的風格，並信任安卓‧布洛迪（Adrien Brody）的表演可以持續抓住觀眾的注意力。

對剪接師來說，最重要的工作是在整個剪接流程中保持身為這部片第一個觀眾的心態，而且在反覆看過電影幾十次之後，都還要能持續從觀眾的角度提供導演他的觀點。

當然，當剪接師最棒的事之一，就是你可以在不同電影跟不同導演合作，所以你的工作永遠不會變成例行公事。

比方說跟波蘭斯基合作時，他總是全神貫注在怎麼把故事講得精確又準確。意義非常重要，角色的動機必須很清晰。他總是考量戲劇效果來做決定，而不是先考慮美學。不論做什麼都要有根據，你必須知道自己為什麼這樣剪接。波蘭斯基很愛剪接，因為那是電影成形的時候。

《苦月亮》（Bitter Moon, 1992）最後一場戲是船上的跨年派對。那是剪接的夢魘，技術上來說非常複雜。

我們有很長的攝影機穩定架拍攝的鏡頭，景框裡有很多人，整場戲還有個樂團同步演奏。

在這片龐大的混亂中，你必須在走向最終悲劇的漸強戲劇旋律中，緊跟著這四個角色。在將近十個月的剪接過程中，這場戲就像壓在我心頭的大石頭一樣。每一次放映前，我都會告訴波蘭斯基：「這場戲還沒準備好！」他會說：「我知道！」

幸好，到了最後一次放映前——接下來就要進行最後混音——這場戲自己很自然而且迅速地統合起來了。

我剪過的波蘭斯基電影當中，最困難的其中之一是《戰地琴人》。我記得我讀了史匹爾曼寫的原著，然後跟波蘭斯基說：「你要怎麼處理？不可能的，這沒辦法變成一部電影。」然後我讀了劇本，是好劇本沒錯，但我擔心可能會太無聊。對

於剪接室裡的我來說，挑戰在於怎麼呈現時間的
流逝。尤其是電影的下半部，主角獨自關在公寓
裡好幾個月，只是望著樓下的街道，什麼事都沒
有發生。

你絕對不能讓觀眾覺得無聊，但任何電影手法、
技巧或技藝的表現，似乎都會讓這部片變得虛假、
不真實。它必須保持簡單，像日常生活一樣。我
不知道我們是怎麼做到的，但我們確實成功了。

參與每一部電影，你跟每個導演的關係都不一樣。
儘管我和波蘭斯基當時已經很熟了，但我們的關
係在《戰地琴人》中變得更緊密，因為這是一部
這麼深入、這麼私密的電影。

跟克勞德·貝黎合作的情況就完全不同了。他的
工作風格比較受歡迎，很在意自己受不受人喜歡，
非常亟於討好別人。

《法國香頌DI DA DI》SAME OLD SONG, 1997

這部片裡有個很長的雞尾酒派對段落，雷奈針對它想出
一個很有玩心的點子：將水母的畫面重疊在場景之間的
溶接上。

「真的很有趣，因為水母顯然跟派對沒有關係，但同一
時間，你又可以把它解讀為：水母表現了角色感受與角
色之間的關係。」迪盧茲說。「雷奈有種非常幼稚、童
真的幽默感。」

這位導演在《喧嘩的寂寞》（*Private Fears in Public Places*）中運
用了類似的怪異轉場效果，讓場景之間都快速溶接了下
雪的鏡頭。

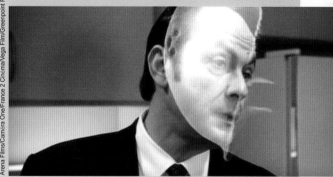

Arena Films/Camera One/France 2 Cinema/Vega Film/Greenpoint Films

《瑪儂的復仇》 MANON DES SOURCES, 1986

本片最讓人揪心的其中一場戲，是優格朗（Ugolin，丹尼爾・奧圖〔Daniel Auteuil〕飾演）在整個村子之前，對瑪儂（艾曼紐・琵雅〔Emmanuelle Béart〕飾演）表白他的愛意那一場戲。它讓導演貝黎非常困擾，建議全部剪掉。

這把剪接師迪盧茲嚇壞了。他拯救這場戲的方法是盡量把奧圖留在畫面上，只在絕對必要時才剪接到其他鏡頭。

「多虧了奧圖把情感表現得那麼濃烈，讓這場戲仍然非常感動人。」他說。

電影製作的過程中，剪接不是貝黎最喜歡的部分。大多時候他會讓我自己做，寧可在每次放映後再跟我談他覺得剪接得如何。不過，他經常要我陪著他。

拍攝《天王星》的時候，是他第一次使用即刻回放監視器，而且「瘋狂地」要求我形影不離跟在他身邊。他甚至要我幫他準備要拍的鏡頭。而因為我一直待在片場，所以完成粗剪的速度比平常快得多。整部電影順剪起來只花了大約一星期。

在法國，我們剪接師跟導演的關係非常緊密，比起跟製片親近多了。我們是製片付錢請來的人，但我們總是忠於導演。在法國，你想跟兩個導演合作，有時甚至不是容易的事。那是一種嫉妒情結在作祟。波蘭斯基不喜歡我跟其他導演合作。諷刺的是，我會認識貝黎，其實是透過波蘭斯基的電影。

波蘭斯基的《黛絲姑娘》（Tess, 1979）在歐洲上映前，我加入劇組幫一個助理代班了三星期。兩個月後，擔任《黛絲姑娘》製片的貝黎找我回來幫忙修短電影長度，好讓它在美國上映。波蘭斯基對我的工作成果很滿意，要我負責剪他的下一部電影《海盜奪金冠》。

後來，因為我還在剪《海盜奪金冠》，所以加入《瑪儂的復仇》剪接組的時間很晚。我才剛進組，貝黎就告訴我他在這部片的關鍵場景碰到了困難——就是優格朗（丹尼爾·奧圖飾）在全村的人面前向瑪儂表白愛意的那場戲。他認為我們應該把這場戲剪掉。

我被這個想法嚇壞了。我看拍攝第一天的毛片時，發現他們只把焦點放在奧圖上，而他的表演是那麼動人，讓我光看毛片就起雞皮疙瘩。但是第二天的拍攝，他們採取了完全不同方向，場景中的所有鏡頭都跟前一天不搭。

最後我把大多數焦點放在第一天拍的奧圖畫面，其他部分雖然必須用到第二天的鏡頭，但是多虧

《午夜剌殺令》TELL NO ONE, 1988

吉翁·卡列的這部片，不理會傳統的電影語法，使迪盧茲可以跳脫他幫波蘭斯基剪接時的那種精準、有條不紊的工作方式，展現精采的剪接技巧。

本片核心的高難度動作場景是警察在車流量大的公路上追逐主角貝克醫師（佛朗索瓦·克魯塞〔François Cluzet〕飾演），讓迪盧茲必須在幾台手持攝影機之間快速剪接，採取一種粗糙又靈活的風格，而且同樣角度的鏡頭不用第二次。

「這場戲很難剪，因為它不是設計成精采的特技動作戲。它採取的觀點是一個普通人、一個醫生的觀點，不是超級英雄。」迪盧茲說。

了奧圖把情感表現得那麼濃烈，使這場戲仍然非常感動人。

我認為我們剪接師的工作極度仰賴演員。如果演員不好，剪接就不會好。他們給剪接師那些場景的節拍，以及角色的感受；他們的演出講述故事，我們只是加上重音符號。當你剪接一部所有表演都很棒的電影，那簡直就像餐餐都吃魚子醬一樣，讓你感覺除了享受，還是享受。最棒的剪接是毫不費工夫的；你就是跟著表演來剪。在還沒開始剪《今晚誰當家》之前，我就已經很亢奮了，因為卡司太棒了。另外，我也還記得，我在剪《戰地琴人》裡安卓·布洛迪為湯瑪斯·柯瑞奇曼（Thomas Kretschmann）彈鋼琴的段落時，我感覺自己完全派不上用場，因為這場戲在毛片裡就已經棒透了。

雷奈找我來剪《法國香頌 Di Da Di》，是因為他欣賞波蘭斯基。這很諷刺，因為雷奈的風格非常特殊。他的思考方式跟很多人不同。他是個詩人，想法很接近超現實主義運動藝術家；他會運用拼貼，經常結合不搭配的鏡頭來講故事與觸發情感。跟他工作的時候，總是驚奇不斷。想像力是最重要的關鍵。

舉例來說，在《法國香頌 Di Da Di》裡，透明的水母被疊影在雞尾酒派對的場景上。真的很有趣，因為水母顯然跟派對沒有關係，但同一時間，你又可以把它解讀為：水母表現了角色感受與角色之間的關係。但是當你問雷奈為什麼這麼做，他只是說：「我不知道。」他從來不會給你答案。你有權利以你想要的方式去思考。

雷奈拍攝的素材不多，但他非常準確——模糊，卻又準確。他從不告訴你該怎麼做；你應該從他的導演手法和拍攝方式來思考你要怎麼剪。他給你的所有素材都有用處。剪雷奈的電影，你頂多捨棄兩、三個鏡頭不用。還有，他能拍攝長度非常長的鏡頭，但在這個鏡頭的運動中，你有特寫也有遠景——儘管是一個鏡頭，卻像已經被剪接過了。真的很精采。《法國香頌 Di Da Di》的鏡頭數量大約三百個，這算是很少，但一個長鏡頭可能就等同五十個鏡頭接在一起。

不過，剪接《意外搶案》（Wild Grass, 2009）的結尾，仍然是很大的挑戰，因為它是近乎荒謬的。我記得自己盯著這個段落的那些鏡頭，沒有任何順序可言，心想它們可不可能具有某種意義。

《意外搶案》WILD GRASS, 2009

在雷奈這部電影的最後段落中,一架飛機墜毀,攝影機往後推軌穿過森林(可能也經歷了一段時間),然後飛躍了一片看起來很古老的岩石地形,最後停在一個小女孩的臥室,她問她的母親:「媽咪,如果我變成小貓咪,我可以吃貓食嗎?」

在剪接室裡,迪盧茲對這個段落的意義一頭霧水,觀眾也一樣。

「我記得自己盯著這個段落的那些鏡頭,沒有任何順序可言,心想它們可不可能具有某種意義。」迪盧茲回憶道。「當你剪完這樣的場景,會感覺自己是被你無法控制的水流帶著走。事後你很難解釋為什麼你是這樣剪,而不是那樣剪。」

當你剪完這樣的場景,會感覺自己是被你無法控制的水流帶著走。事後你很難解釋為什麼你是這樣剪,而不是那樣剪。

剪接的唯一規則就是:情感的重要性超越所有剪接規則。奧森‧威爾斯的《奧塞羅》(Othello, 1952)是大師之作,它的剪接尤其經典。威爾斯講這個故事的方式真的很驚人,由這麼多不同的小片段組成,讓四個不同女演員飾演苔絲狄蒙娜(Desdemona),最終卻只有一個很強的角色。但是他讓你深刻感受到角色們的情感。對我來說,剪接主要是靠直覺,而不是依循任何特定的電影語法規則。我不知道剪接能不能用教的來學會。你得自己去感覺剪接究竟是什麼。

傳奇大師
芭芭拉·麥克林 Barbara McLean

電影剪接界有一點經常為人稱頌：它是娛樂產業中少數提供女性許多機會的職務。這個老生常談的觀點可以被接受或駁斥，取決於你看重的是統計數字（光看數字，剪接業界裡還是男性遠多於女性），抑或女性剪接師令人佩服的工作能力，例如瑪格麗特·布絲（Margaret Booth）、維娜·菲爾德絲（Verna Fields）、安·包臣絲（Anne Bauchens）、寇堤茲、狄迪·艾倫與薩瑪·史庫麥克（Thelma Schoonmaker）等人。

當然，若沒有芭芭拉·麥克林（Barbara McLean）這樣的開路先鋒，剪接師這個行業應該不會對女性有這樣的包容性。她和布絲一樣，是好萊塢首批女性剪接師之一。一九〇三年，她出生於紐澤西州的帕利薩德茲（Palisades Park, N.J.），成長過程中就在父親波路特（Charles Pollut）的電影沖印廠工作，之後在第一國家電影公司（First National Studio）擔任助理剪接師，然後到二十世紀電影公司工作（一九三五後與福斯電影公司合

併）。她剪接的第一部劇情片是格雷哥萊·拉卡瓦（Gregory La Cava）執導的《英勇淑女》（*Gallant Lady*, 1933），然後因為剪接李察·波雷拉斯基（Richard Boleslawski）的《孤星淚》（*Les Misérables*, 1935）而得到奧斯卡獎提名，這是她生涯七度提名的第一次。

麥克林生涯特別亮眼的一點，是她擔任二十世紀福斯首席剪接指導超過三十年，直到一九六九年退休為止。這段期間，她不僅負責監督片廠所有影片的剪接，也是片廠頭號人物戴洛·柴努克（Darryl F. Zanuck）高度肯定且深深信賴的知己。他在電影製作的許多面向經常諮詢「芭比」（芭芭拉的暱稱）的意見。麥克林在片廠掛名的諸多剪接作品包括：克拉倫斯·布朗（Clarence Brown）的《雨季來臨》（*The Rains Came*, 1939）、約翰·福特（John Ford）的《煙草路》（*Tobacco Road*, 1941）、喬治·庫克（George Cukor）的《空軍勝利女神》（*Winged Victory*, 1944）、艾德蒙·高定（Edmund Goulding）

圖 01：《聖女之歌》
圖 02：《威爾森》

的《玉面情魔》（Nightmare Alley, 1947）、伊力·卡山的《薩巴達傳》（Viva Zapata, 1952），以及麥可·寇蒂斯（Michael Curtiz）的《埃及人》（The Egyptian, 1954）。

麥克林與導演亨利·金（Henry King）建立了最長久、豐碩的工作關係，他們將近二十年的合作成果包括：《鄉村醫生》（The Country Doctor, 1936）、《倫敦勞埃德保險社》（Lloyd's of London, 1936）、《芝加哥大火記》（In Old Chicago, 1937）、《七重天》（Seventh Heaven, 1937）、《亞歷山大的爵士樂隊》（Alexander's Ragtime Band, 1938）、《聖女之歌》（The Song of Bernadette, 1943），以及《威爾森》（Wilson, 1944）這部現在鮮為人知的總統傳記電影，而它也終於讓麥克林在獲得五次奧斯卡提名之後，首度拿下奧斯卡最佳剪輯獎。根據《綜藝報》的報導，麥克林「聽到自己得獎時，非常震驚、激動，幾乎要昏過去」，後來還「把獎座放在枕頭下睡覺」。

然而，影藝學院並未表彰麥克林最重要的剪接作品，其中包括一九四九年的《晴空血戰史》（Twelve O'Clock High，亨利·金的二戰電影，葛雷哥萊·畢克〔Gregory Peck〕主演），以及亨利·柯斯特（Henry Koster）執導的一九五三年聖經史詩電影《聖袍千秋》（The Robe）──第一部以 CinemaScope 寬銀幕比例上映的電影。而曼奇維茲（Joseph L. Mankiewicz）執導的經典《彗星美人》（All About Eve, 1950），一般認為是她剪接的六十部電影中最棒的傑作。

麥克林以天衣無縫的剪接風格聞名。這在讓她發跡的經典好萊塢傳統中，是備受推崇的風格。

「好的電影剪接就是選出電影最好的部分。如果你一開始就拿到很棒的畫面，剪接也會很精采。」她在一九七〇年代的《電影評論》（Film Comment）雜誌訪問中說了這句名言，此時她因為第二任丈夫導演羅勃·韋伯（Robert D. Webb）的健康狀況不佳而從二十世紀福斯退休。麥克林於一九九六年逝世，距離她最後一部剪接作品（亨利·金的《狂野不羈》〔Untamed, 1995〕），已經超過四十年了。

安格斯・沃爾&科克・貝克斯特
Angus Wall & Kirk Baxter

"剪接電影可以是一場非常寂寞漫長的奮鬥，所以何不找個人搭檔？我知道我們一起剪電影，比我們個別單打獨鬥更有意思。有個人可以一起分攤重擔、壓力和責任。"

一九八〇年代末期，安格斯‧沃爾以剪接音樂錄影帶與廣告入行，之後與妻子琳達‧卡森（Linda Carlson）在洛杉磯創立了「剪刀石頭布」剪接室（Rock Paper Scissors）。

沃爾與大衛‧芬奇（David Fincher）的合作關係始於他為**《火線追緝令》**（*Se7en*, 1995）設計字幕，後來他擔任**《鬥陣俱樂部》**（*Fight Club*, 1999）的剪接顧問，接著又與詹姆斯‧黑古德（JamesHaygood）共同剪接了**《顫慄空間》**（*Panic Room*, 2002）。沃爾的其他剪接作品包括亞當‧柯利斯（Adam Collis）執導的**《性搖滾明星樂》**（*Sunset Strip*, 2000）、麥克‧米爾斯（Mike Mills）執導的**《吮指少年》**（*Thumbsucker*, 2005）。

科克‧貝克斯特在澳洲雪梨出生長大，共同創辦了廣告片剪接公司「定剪」（Final Cut），二〇〇四年移居洛杉磯，加入「剪刀石頭布」。二〇〇七年，他轉入劇情片剪接，協助沃爾共同剪接了芬奇的**《索命黃道帶》**（*Zodiac*, 2007）。之後，這對雙人組共同剪接了**《班傑明的奇幻旅程》**（*The Curious Case of Benjamin Button*, 2008）、**《社群網戰》**（*The Social Network*, 2010），後者為他們贏得奧斯卡最佳剪輯獎、美國電影剪接師工會艾迪獎。隔年兩人又共同剪接了芬奇拍攝的英語版**《龍紋身的女孩》**（*The Girl with the Dragon Tattoo*, 2011），以此再次摘下奧斯卡最佳剪輯獎。

科克‧貝克斯特後來參與了芬奇執導的電視影集**《紙牌屋》**（*House of Cards*, 2013）第一季前兩集的剪接工作，並獨力剪接了芬奇近期的電影**《控制》**（*Gone Girl*, 2013）。

安格斯·沃爾&科克·貝克斯特 Angus Wall & Kirk Baxte

沃爾：我認為剪接是電影製作中少數可以因為有兩個人（或更多人）互相配合而真正受益的層面之一，但必須是對的人才行。他們的夥伴關係是建立在無私和體恤上，而不是競爭。

我知道有導演會讓幾個剪接師彼此競爭，其實這對整個團隊的工作關係來說可能造成很大傷害。貝克斯特和我真的很幸運，因為我們有同樣的工作模式，朝著共通的目標前進，那就是：讓故事發光發熱。

再加上，我們是跟大衛·芬奇這樣的導演合作，他在這方面的態度是有建設性的，而非破壞性的。

貝克斯特：對芬奇來說，這一切無關任何個人。或者說，這一切既跟個人有關，又跟個人無關。重點永遠是要對電影有助益——我總是說，芬奇和電影已經成為一體。當他批評你的工作成果，

其實他是在批評他自己，而且他為了讓電影達到完美、純粹的境界，絕對會全力以赴。當你心裡牢牢記住這一點，工作就變得很容易了。

沃爾：每個案子都會有不同的人帶進不同的東西。剪接具有一種機械性的性質：基本上你就是把場景組合起來，選取最好的元素。但除了這種機械性的技巧之外，你永遠希望自己參與的這個環境，能使你帶進來的東西發光發熱。芬奇對劇組裡每個人的工作也都非常精通。你會希望並且祈禱，當你跟他共事時，自己能夠做出一些貢獻。

貝克斯特：當某場戲第一次組裝起來的時候，你很難超越芬奇的期待。東西都是他拍的，他很清楚自己要的是什麼。所以一開始的階段，我們只是努力趕上他的想法而已。但是當剪接流程順了，場景和場景開始連接起來時，我們就會開始樂在其中了。

《索命黃道帶》ZODIAC, 2007

對本片剪接師沃爾和協力剪接師（additional editor）貝克斯特來說，大衛·芬奇這部刑案偵辦電影的挑戰在於，他們得從黃道帶命案相關的原始資料和細節打造出強而有力的敘事。

凶手對布萊恩（Bryan，派翠克·史考特·路易斯〔Patrick Scott Lewis〕飾演）與西希莉亞（Cecelia，蓓兒·詹姆斯〔Pell James〕飾演）的殘忍攻擊，發生在電影前三十分鐘內，是這部片最後一段明白鋪陳的暴力情節。此片大部分篇幅在講述漫畫家羅伯特（Robert Graysmith，傑克·葛倫霍〔Jake Gyllenhaal〕飾演）、大衛（David Toschi，馬克·魯法洛〔Mark Ruffalo〕飾演）與保羅（Paul Avery，小勞勃·道尼〔Robert Downey Jr.〕飾演）調查命案的歷程。

儘管受到一些要求刪除場景、減少電影長度的壓力，芬奇仍堅持自己的想法；最後的導演版長達一百六十二分鐘，只比戲院放映版多五分鐘。「確保電影忠於故事是很重要的。」沃爾說。「這部片的重點就是堆疊細節。」

> **"某種程度上來說,我們每一天都像是鑽進一座迷宮裡。剪接不是數字著色遊戲,它更像你手上有一組文字,而你得把它們設計成《紐約時報》的縱橫填字謎。"**

沃爾:我下面引用的話可能不是百分之百華特‧莫屈的用字,但他說過類似的話:當你停止從作品中看到自己時,這表示你開始有進展了。

剪接芬奇作品的大多數時候,我們會盡量不要妨礙到故事,努力讓觀眾沉浸在對白和表演裡。這一直是我們的目標。

貝克斯特:芬奇的作品通常都做得讓人看不到雕鑿的痕跡,這是因為他拍足夠的鏡頭涵蓋,也很注重畫面連戲。除非真的是刻意設計,否則他不會破壞一百八十度假想線規則。

對一個素以勇於突破電影形式聞名的導演來說,他永遠都很尊重電影的法則。

沃爾:以**《社群網戰》**的鏡頭涵蓋為例,看起來很單純,但如果你特意去看那些會議室場景,它們的搬演和走位方式非常複雜,但是不炫技。看起來像普通的馬鈴薯燉肉,其實是法國名菜紅酒燉牛肉。

貝克斯特:這部片接近尾聲時,臉書創辦人薩克伯(Mark Zuckerberg)跟正在警察局裡的帕克(Sean Parker)講電話——我在這裡看到芬奇這種鏡頭涵蓋的成果。

薩克伯在景框的一邊一直講著,然後,坐在椅子上的他身子一轉,面對景框的另一邊。帕克這時候進來,很類似地從景框的另一邊轉向這一邊。

這些鏡頭天衣無縫地連接在一起,於是,這兩人對話的時候,總是在景框中採取相對的位置。這非常有幫助,因為芬奇安排走位的方式使某人一移動到景框的某一邊時,砰!你就可以馬上剪接。

他實在太厲害了。因為他提供這樣的素材,讓我們的剪接看起來很聰明。

《社群網戰》THE SOCIAL NETWORK, 2010

沃爾花了三個星期細剪這部片的開場段落。這是薩克伯（傑西·艾森柏格〔Jesse Eisenberg〕飾演）與愛莉卡（Erica Albright，魯妮·瑪拉〔Rooney Mara〕飾演）之間長達六分鐘的唇槍舌劍對話。

這場戲需要快速的剪接，又得像演員的表演一樣精確。沃爾把這場戲切成五段來分別建構，最後才串在一起。「這是非常重要的場景，因為它為這整部片定調。」他說。「它有點像在對觀眾示警，讓他們知道看這部片時必須集中注意力。」

Columbia Pictures

沃爾：《社群網戰》的開場戲，剪起來非常有趣，因為裡面只有兩個人，讓身為剪接師的我沒有地方可以轉圜——事實上也沒有這個必要，因為艾森柏格和瑪拉的表演實在很精采。

此外，這是非常重要的場景，因為它為這整部片定調——它有點像在對觀眾示警，讓他們知道看這部片時必須集中注意力。

貝克斯特：我還記得那場戲的毛片送進來時的情景。因為我們兩人一起工作，所以每個拍攝工作天結束的隔天早上，我們倆其中一人就準備好要處理毛片。這樣子工作很棒，因為有兩個人在組裝場景，讓你真的可以趕上拍攝的速度。那時我正在剪「加勒比海之夜」的派對場景，所以開場

那場戲的毛片送進來時，沃爾就說他來處理。當時看起來跟平日一樣，就只是某一天的毛片而已，結果那場戲落到沃爾頭上，膨脹成一個月或好幾星期的工作量。

沃爾：我想我光是把這場戲接起來就花了兩天，將所有的對白連起來，然後集中精力花三個星期的時間來精剪。這些毛片總共有三套拍攝配置[34]，每一套配置有兩台攝影機，而這場戲可能從頭到尾演了六十次，每一次的長度是六分鐘出頭。

我把這場戲拆成五段，因為如果我一口氣剪整場戲，我的腦袋可能會炸開。我把每一段當成獨立的場景來建構，再把它們串起來，看看這場戲有多糟，然後不斷精修它，並讓它更緊湊。

34 setup：配置可能包含攝影機的鏡位、使用鏡頭、各種參數設定，以及燈光器材的種類、數量與架設方式。

「你可能很容易被眼淚牽著走。」貝克斯特說。這正是為什麼在艾鐸度（Eduardo）與薩克伯大吵的場景，最後他決定選用安德魯・加菲爾德（Andrew Garfield）最不情緒化的鏡次。

「做這個決定很困難。」沃爾說。「但是在這樣的電影裡，如果你有一個情緒大高峰，相對來說，就會削弱其他場景的情感強度。」

剪接平台的信仰

儘管評論有褒有貶，但是對許多剪接師來說，蘋果電腦的剪接軟體 Final Cut Pro（Final Cut Pro X 於二〇一一年六月問世，但因為減少了一些重要功能，當時負面批評如潮），仍然是比較好的非線性剪接系統。沃爾和貝克斯特也在支持者的行列中。

轉換平台

在貝克斯特與沃爾獲聘為導演埃洛・莫里斯（Errol Morris）剪接一系列 NIKE 廣告之前，貝克斯特是個滿意的 Avid 使用者，但莫里斯要求兩位剪接師跟他使用相同的檔案規格。貝克斯特同意學習 Final Cut Pro，沃爾則本來就是用這個平台。「我記得我大概有一天半的時間用得很痛苦，但現在我愛死它了。」貝克斯特說。「對我來說，它使用起來更簡單、更順暢。幾年前有人找我們剪接一部電影，但他們相當堅持我們使用 Avid，很沒有彈性，讓我差點因此不想剪那部電影。」

為了系統交鋒

有一次，貝克斯特被迫回頭用 Avid 剪一支澳洲廣告，因為當時雪梨沒有 Final Cut Pro 剪接室。「我有很多朋友說：『什麼？你要用 Final Cut Pro？那是學生在用的。』」貝克斯特回憶道。「我記得我還跟一個用 Avid 的好朋友說：『老兄，你還是別太堅持用 Avid 吧。』」不過，儘管沃爾是 Final Cut Pro 的粉絲，但他相信精通工具遠比你用哪一種工具更重要。

當你在看芬奇的拍攝素材時，最棒的東西不會讓你一目瞭然。

芬奇和比利・懷德（Billy Wilder）不一樣。懷德很有名的拍攝方法是，他會拍一個好笑版、一個直截了當版，然後再一個有點悲傷的版本。但是芬奇總是往一個方向鑽，調整的區間很狹窄。他非常確定自己想要什麼。只有當你真正把毛片整理完，開始比較同一句對白在不同鏡次的演出，才會意識到這一點。

我認為，當你看毛片時，必須強化自己篩選表演的能力。你要能夠說：「這種表演對我來說沒有說服力。」或是「也許這段表演能說服我，但我要找出更好的表演。」你必須對自己看到的一切抱持高度的批判態度。

貝克斯特：看毛片時，你可能很容易被眼淚牽著走，因為落淚很困難，而且大家公認落淚是很細膩的表演。

我記得剪接初期，沃爾和我擔心艾鐸度在會議室那場戲裡看起來像個懦弱的人或愛哭鬼。如果他看起來是這樣的人，就不會有觀眾喜歡他。

沃爾：有一場戲，艾鐸度對薩克伯說：「我是你唯一的朋友。」

在毛片裡，如果總分用十分來評量，加菲爾德的表演高達九點五分。他眼中帶淚，情緒潰堤，因為這裡似乎是劇本中的戲劇高峰。

《社群網戰》THE SOCIAL NETWORK, 2010

本片中，只有兩個段落沒塞滿連珠炮一般的對話，其中之一就是亨黎划船競賽，所以這場戲給了觀眾短暫的喘息。

這是大衛・芬奇與劇組拍攝的最後一場戲，因為他們必須等到七月亨黎皇家划船大賽（Henley Royal Regatta）時拍賽事觀眾的鏡頭，然後用這些了鏡頭與划船選手（當中有泰勒〔Tyler〕與柯麥隆・溫克沃斯〔Cameron Win-klevoss〕雙胞胎兄弟，後者由艾米・漢默〔Armie Hammer〕飾演）的特寫穿插剪接。

這些特寫鏡頭不是在泰晤士河拍攝，而是在伊頓（Eaton）的人工湖。背景以數位方式模糊化，讓這場戲有移軸攝影的視覺風格，讓視線鎖定在景框的特定區塊上。

對貝克斯特與沃爾來說，特倫特・雷澤諾（Trent Reznor）與阿提咯斯・羅斯（Atticus Ross）編寫的這首配樂愈來愈狂亂，決定了這場戲強力推進的節奏。

「我們就是跟著這首曲子剪。」沃爾說。「某個層面上來說，這裡簡直就像音樂錄影帶一樣。在剪了一大堆好像瑞士工藝那樣精準的緊湊對話場景後，能夠剪一些比較自由的場景，讓人感覺很好。」

在剪接過程中，這裡讓我們很困擾，最後貝克斯特選用了最平實的表演版本。

做這個決定很困難，因為我們在剪接這場戲時，深受他的表演引誘。但是在這樣的電影裡，如果你有一個情緒大高峰，相對來說，就會削弱其他場景的情感強度。

貝克斯特：艾鐸度說的台詞是「我的父親連看都不看我一眼」，我用鏡頭涵蓋把這句話埋起來了。我們也有一些加菲爾德的大特寫，但我全部都用過肩（over-the-shoulder）鏡頭來表現。

沃爾：有些時候你必須重新思考一個角色的整體性，問自己：這真的是那個角色一以貫之的本質嗎？我還記得剪接《顫慄空間》時，芬奇想看佛瑞斯・惠特克（Forest Whitaker）所有的戲被串起來，只是為了確保他的角色轉變弧線[35]走在正確的軌跡上。

《社群網戰》的另外一個挑戰是劇本長達一百六十頁。芬奇很清楚表示希望把電影長度控制在兩小時內，還曾經要編劇艾倫・索金（Aaron Sorkin）把劇本實際唸過一次給他聽，但我是在電影製作完成後才知道這件事。

所以最後我們在組裝整部片時，用非常緊湊的方式剪接。事實上，《社群網戰》的初剪比最後定剪少了兩分鐘。當時芬奇還沒拍攝划船競賽那場戲。

貝克斯特：我們在每一段戲都剪進了對白。如果有哪裡沒有對白，即使還在初剪階段，彷彿就會有警鈴響起：「這裡有問題！這裡有問題！」這樣的錯誤會自己突顯出來。

沃爾：到了最後，其實有些地方我們必須加長，因為感覺太咄咄逼人。我們需要在一些地方加上九到十個影格，讓觀眾可以小小喘息一下，消化剛剛發生的劇情，然後繼續看下去。

貝克斯特：在這部以機關槍節奏前進的電影裡，

35 character arc：在三幕劇結構的編劇理論中，主要角色從電影開頭到結尾都經歷重要的轉變歷程，名為「角色轉變弧線」。更多細節可參見《故事的解剖》（Story）一書。

十格是不錯的停頓。

沃爾：這個工作最棒的一點就是每天都面對不同的挑戰。某種程度上來說，我們每一天都像是鑽進一座迷宮裡。剪接不是數字著色遊戲，它更像你手上有一組文字，而你得把它們設計成《紐約時報》的縱橫填字謎。你必須想好該怎麼把這一切組合在一起，真的很困難……也很有樂趣。

貝克斯特：不知道是不是因為《索命黃道帶》是我參與的第一部電影，但就算我已經跟著芬奇做了好幾部片，卻還是覺得它是最難剪的一部。而且，剪接上來說，我覺得這也是沃爾的最精采表現——不光是因為他把場景剪得天衣無縫，也因為這部片的敘事不是本來就在那裡，必須透過剪接去尋找和發掘。

沃爾：我不這麼認為。我不覺得那真的是我最好的作品，因為我覺得我在那部片之後又學到很多東西。但它是我最喜歡的電影之一，因為看到它從無到有真的讓人很滿足。這部片真的很難剪。

貝克斯特：超難的。我記得它簡直要搞死我了。

沃爾：剪接這部片時，我其實很害怕，比過去任何一個案子都讓我害怕。我們的挑戰是要讓故事保持有趣。基本上，它所有動作戲發生在電影的前三十分鐘，接下來是漫長的命案調查歷程，然後接近尾聲時有一場刺激的戲，而電影的最後並沒有慣例上那種「令人滿意」的結局。

這部片的重點是堆疊細節。我們努力盡量貼近真相，並且盡可能賦予這部片戲劇性。電影裡呈現很多資料，我們最大的挑戰之一是要決定該拿掉哪些資料。有幾場戲被刪去，但芬奇仍保留了許多東西。確保電影忠於故事很重要。

貝克斯特：剪接過程中，認清死胡同也是很有挑戰的事；你有個目標，很努力想達成它，到後來真的不得不中止，就轉頭退出。

當你在組裝整部片，一切還沒完美搭配起來的時候，你很容易去挑剔任何東西，覺得這個或那個

> "剪接室螢幕上出現的所有毛片,是大家投入好幾百年工時的成果。你不能隨便決定,不能魯莽行事。你可能會覺得某樣東西不值得留在電影裡,但是它被寫下來、表演出來、拍攝下來,就一定有它的理由。"

應該剪掉。但是在初剪後,即使我們知道哪些場景可以拿掉,對芬奇來說,在沒經過一再精雕細琢前,什麼都不能證明哪一場戲可以被捨棄。然後在精剪的過程中,到最後你會不想刪掉這場戲。

我記得在《班傑明的奇幻旅程》接近尾聲的時候,收到芬奇傳來的指令,要我們縮短電影長度。一開始,我對這件事抱持的態度有些天真。我記得我花了兩天時間執行,然後說:「好了,過來看看吧!」我給導演看我是怎麼在這裡、那裡拿掉了一些影格,結果他只是看著我說:「貝克斯特,開始幹活。」於是我跟他打開一些場景,開始一起刪減場景的開頭部分,沒多久後我說:「好吧,現在我懂你的意思了。」我們非常努力盡量壓縮電影的長度,卻不減損任何主要故事或角色。

沃爾:所有場景都必須先適當剪接過,然後才能被刪除。這是正確的工作方法。

貝克斯特:我記得沃爾有一次對我說,他總是找最難的方式來剪接。因為如果你只想用簡單的方法來做,找你來剪跟找其他人來剪都沒差。

沃爾:我有這麼說?真是蠢到家了。

貝克斯特:我們做了很多額外的工作,但我很樂在其中。我覺得剪接本來就應該是這樣。

沃爾:你必須知道,剪接室螢幕上出現的所有毛片,是大家投入好幾百年工時的成果。你不能隨便決定,不能魯莽行事。你可能會覺得某樣東西不值得留在電影裡,但是它被寫下來、表演出來、拍攝下來,就一定有它的理由。所有素材最終都應該經過妥善處理。這是一種很強大的動力,它讓你覺得自己必須很細密地確認過所有東西。你需要時間評估自己正在做的事,不論結果是好是壞。這就是剪接工作的樂趣所在:用足夠的時間來耙梳素材。

貝克斯特:剪接現在變得這麼快又有效率,對成果也很有幫助。在過去,剪接會浪費更多時間。我入行時受的訓練是當膠卷剪接助理,所以出道時是用 Steenbecks 剪接機,用的是實體膠卷。所有毛片送來後,剪接師會把他喜歡的鏡次標示出來,我會把這些鏡次掛在膠卷分類箱裡,然後照

《班傑明的奇幻旅程》THE CURIOUS CASE OF BENJAMIN BUTTON, 2008

本片最重要的部分是一個剪接緊湊的段落,描述一連串巧合、錯過的約會與意外遭遇,最後導致造成一場車禍,使得黛西(Daisy,凱特・布蘭琪〔Cate Blanchett〕飾演)的舞蹈生涯就此結束。

貝克斯特一開始把這個段落剪接得比較徐緩,但疊上布萊德・彼特的旁白與亞歷山卓・戴斯普雷特(Alexandre Desplat)的配樂後,使這段落的節奏必須變快,於是他得減少每個鏡頭的影格數量,讓這個段落更緊湊,以簡潔的方式思索時間的不可逆與命運的不可避免。

「這是最容易剪接的場景之一,因為有一點像動作戲。」貝克斯特回憶道。「剪起來很有樂趣。」

我認為剪接師會剪的順序把它們組成一捲。我就像他肩膀上的猴子，隨時待命把他要的東西抓給他。

沃爾：我剪過一次膠卷，我想是在我八、九歲的時候，內容是用超8釐米底片拍攝的「大英雄」（G. I. Joe）玩偶逐格動畫。後來我還拍過其他影片，但都是用不需要剪接的方式來拍攝，因為我真的很不擅長剪接實體膠卷。我想我那時候只黏接過兩段膠卷，其他的都是我媽媽幫我做的。

我學剪接時是使用線性錄影帶系統，讓我學會承擔剪接的結果。你不能剪錯，否則你就得把帶子拷貝到另一支帶子上，導致畫質降低一級[36]，然後你給大家看到的畫質就會很糟。後期製作最酷的事之一，就是它不斷在演變，尤其是進入了數位時代之後。我個人在好幾年前從 Avid 轉換到 Final Cut Pro，但我們仍會不斷繼續尋找更好用的工具。

每套工具都有各自的特性。這些工具可能讓你工作起來超沒有效率，也可能效率超好。剪接師和攝影師之間，經手素材的環節愈少愈好，因為可以降低事情出錯的機會，而且每個環結該負的責任也更清楚。我們一定會將環結數量降到最低。

貝克斯特：對，我們的流程現在簡直可以說是高速運作。我記得很清楚，芬奇當年才剛拍完《**龍紋身的女孩**》的一個場景，隔天他就問我是否看過了。我說我還沒剪到那裡，然後他的意見大約是：「我們得加快腳步才行。」但它其實已經非常快了。芬奇現在的作業流程已經快到一個程度：當素材從他攝影機出來，就直接送到我的手邊——但我剪接的速度仍然趕不上他拍攝的速度。

沃爾：其實這是好事，因為剪接需要時間，才會有創意空間。我們不是花時間在等畫面轉檔。花時間的是我們兩人的思考，這也是剪接應該有的工作方式。

貝克斯特：從我們踏進 Avid 與 Final Cut Pro 的世界那一刻起，就一直有人給予我技術上的支援。剪接軟體不斷在大幅改進，我不會花很多精神去想它，而是專注在景框裡的東西。不過，我可以用這種方式工作，是因為我和沃爾搭檔合作。

沃爾：剪接電影可以是一場非常寂寞漫長的奮鬥，所以何不找個人搭檔？我知道我們一起剪電影，比我們個別單打獨鬥更有意思。有個人可以一起分攤重擔、壓力和責任。而且因為我們一起工作，有時候我們其中一個人可以先去剪支廣告，再回來剪電影。可以這麼做，我們實在無比幸運。這樣真的滿理想的。

貝克斯特：可以兼顧廣告和電影工作，真的很有幫助——同時打理好這兩種工作是一定要的。你不能把其中一項放到一邊，因為當你放開它，它也會離你而去。而且，我們可以偶爾接廣告片來做，就表示我們不需要勉強接下某些電影，例如關於哈士奇犬的電影。

沃爾：那是不錯的電影啦。

36 在類比錄影帶的年代，每一次轉拷影像都會降低畫質。

李・史密斯 Lee Smith

"我還是很重視工作上的認真思考，不忘卻自己當膠卷
剪接師時所受的訓練。我知道我可以隨意嘗試，但我
的原則始終不變：一次就把事情做對。"

一九六〇年出生於澳洲雪梨，李·史密斯在成長過程中受到諸多鼓勵進入電影產業，因為他的父親是光學沖印效果指導，而他的伯父擁有一家沖印廠。他在澳洲一家後製公司學到多種電影技能，期間剪接了一些科幻驚悚片，包括《靈異殺機》（Communion, 1989）與《機器戰警2》（RoboCop 2, 1990）。在導演彼得·威爾（Peter Weir）的電影中，例如《危險年代》（The Year of Living Dangerously, 1982）、《春風化雨》（Dead Poets Society, 1989）、《綠卡》（Green Card, 1990）、《劫後生死戀》（Fearless, 1993）中，史密斯曾經擔任助理剪接師、協力剪接師與音效設計師。

後來史密斯獲聘跟威廉·M·安德森（William M. Anderson）共同剪接威爾的《楚門的世界》（The Truman Show, 1998）。之後，澳洲籍導演彼得·威爾的《怒海爭鋒：極地征伐》（Master and Commander: The Far Side of the World, 2003）與《自由之路》（The Way Back, 2010），都由史密斯單獨擔任剪接指導。

史密斯也與導演克里斯多福·諾蘭（ChristopherNolan）有長久合作關係，剪接的諾蘭作品包括《蝙蝠俠：開戰時刻》（Batman Begins, 2005）、《頂尖對決》（Batman Begins, 2005）、《黑暗騎士》（The Dark Knight, 2008）、《全面啟動》（Inception, 2010）、《黑暗騎士：黎明昇起》（The Dark Knight Rises, 2012）、《星際效應》（Interstellar, 2014）。曾以《怒海爭鋒：極地征伐》與《黑暗騎士》兩次榮獲奧斯卡獎、美國電影剪接師工會艾迪獎提名。

史密斯的其他剪接作品包括葛雷格·喬丹執導的（Gregor Jordan）《蠻牛戰士》（Buffalo Soldiers, 2001）、《黑白正義》（Black and White, 2002），以及馬修·范恩（MatthewVaughn）執導的《X戰警：第一戰》（X-Men: First Class, 2011）、尼爾·布朗坎普（Neill Blomkamp）執導的《極樂世界》（Elysium, 2013）、山姆·曼德斯（Sam Mendes）執導的《007惡魔四伏》（Spectre, 2015）。

李·史密斯 Lee Smith

我出道時是用 Moviola 剪接，就是你會在老電影裡看到的那種喀啦作響的機器。後來我升級改用 Steenbeck 和 KEM 這些大型平台式剪接機，一用就是很多年。我第一次的非線性剪接經驗是用 Lightworks。它有很多讓我覺得好用的地方，但我痛恨它的畫質，糟糕到我無法相信剪出來的電影會好看。

不過，這種狀況很快就改變了。現在我用的是 Avid，已經用了十多年。你沒辦法回頭再用膠卷剪接。那是不可能的事。

但我還是很慶幸自己經歷過那個階段。來回轉動膠卷可以給你思考的時間。我還是很重視工作上的認真思考，不忘卻自己當膠卷剪接師時所受的訓練。我知道我可以隨意嘗試，但我的原則始終不變：一次就把事情做對。

非線性或非破壞性的剪接真的很棒，給你放手玩的空間。你可以隨意修改，可以保留所有嘗試，這是用膠卷剪接時辦不到的——你不能輕鬆坐在那裡任意做任何嘗試，因為「膠卷剪接」這個機械性方法，很重要的一環是保持剪接用拷貝的良好狀態，而且光是做一個黏接就要花許多時間。

我用這種方式剪了這麼多電影，從來沒質疑過它。現在我看到一些沒剪過膠卷的剪接師經常到處亂跳畫面，好像他們有過動症一樣。他們沒辦法靜下心來看清楚任何東西。因為用非線性剪接，所以他們的大腦也是以非線性方式運作。

用膠卷拍的電影看起來比較好。膠卷製作流程仍然比數位製作流程優越，這一點讓我很好奇為什麼大家急著轉換到理論上仍然品質落後的流程。這真是怪事一件。大家總是說，數位流程「幾乎跟膠卷一樣好」，但如果它還沒跟膠卷一樣好，我的建議是先把它收在口袋裡，等它比膠卷好的時候再拿出來用——當然，這一天遲早會到來。

我的第一分工作是在一家小型後製公司當學徒。那是在澳洲電影產業的草創年代，新銳導演——例如彼得·威爾、菲利普·諾伊斯（Phillip Noyce）、

《楚門的世界》 THE TRUMAN SHOW, 1998

這部電影很難剪接，原因之一是製作團隊不確定要把它的核心戲劇前提呈現得多清楚。一開始的設計，是要在電影開場很明顯呈現出楚門（Truman Burbank，金凱瑞飾演）在自己不知情的情況下成了電視節目的主角，有不少場景可以看到配角群正視著攝影機露出微笑。

在導演彼得·威爾的要求下，史密斯後來剪接了全新的序幕來介紹各個角色，對於他們在楚門生活中扮演的角色實情則含糊帶過。最後，本片（史密斯與安德森共同剪接）一共放映了約十八種不同版本後，導演和史密斯才敲定了定剪。

要找到電影的正確結構，需要細膩地尋求平衡。「有時候確實愈改愈好，有些時候慘遭滑鐵盧。」史密斯說。「其中有幾次，如果你看完後問：『哇，這是同一部電影嗎？』大概沒有人會責怪你。」

吉蓮·阿姆斯壯（Gillian Armstrong）與珍·康萍（Jane Campion）——當時都在影視產業裡做電影，只是還沒有什麼名氣。

我從基層做起，學習怎麼操作音效器材、修理剪接機和放映電影。你真的必須什麼都要會才行。後來有人給我機會去幫好幾部電影做音效，因為那些都是非常 B 級片的製作，沒有人願意做。最後我想辦法進了《危險年代》劇組，那是我進入高品質電影製作的機緣，也因此結識了導演彼得·威爾。

威爾的拍攝手法非常活；他用許多不同的方式來做場景的鏡頭涵蓋，就像他在《楚門的世界》中所展現的。電影本來設計的開場方式，基本上是讓觀眾從一開始就明白故事的一切只是個電視節目，有很多鏡頭呈現出角色們望進鏡頭、露出諷刺的微笑。但我們很快就發現這個策略行不通。

威爾說他不滿意電影的開場，要我想個不一樣的形式。幸好，劇組當時已經拍了一段「楚門的世界」偽紀錄片，讓我可以從那裡面找到素材，成功組裝出這部電影的實際序幕。所以，我所做的只是重新整理拍攝素材而已。威爾習慣拍攝比實際需要還要多的畫面。

這部片剪接起來很複雜。威爾很追求完美，連我們正在剪接的部分都會要我們立即修改、調動畫面的位置順序，只為了追求最棒的成果。有時候確實愈改愈好，有些時候慘遭滑鐵盧。這部片我們大概放映了十八次，其中有幾次，如果你看完後問：「哇，這是同一部電影嗎？」大概沒有人會責怪你。

每一部電影都像個謎團，你就是得反覆地一看再看，最後一定可以找出是哪裡不對勁，然後重新調整段落的位置。這麼做可以改變整部電影的成果。光是移動或操弄一些段落，就可以搞砸一部電影。

在剪接室裡，你可以徹底毀滅或成就一部電影。這兩種狀況我都碰過。但是你得看過整部電影才

《怒海爭鋒：極地征伐》MASTER AND COM-MANDER: THE FAR SIDE OF THE WORLD, 2003

本片中的馬杜靈醫師（Dr. Stephen Maturin，保羅·巴特尼〔Paul Bettany〕飾演）很勇猛地為自己動手術的場景，是有所保留的剪接仍可以同時傳達幽默與戲劇張力的高超案例。

史密斯從奧布利船長（Capt. Jack Aubrey，羅素·克洛〔Russell Crowe〕飾演）和其他在驚恐中沉默旁觀的人，剪接到馬杜靈扭曲表情的大特寫，沒有直接呈現任何傷口細節的畫面，而是讓觀眾自己想像這樣的痛楚。

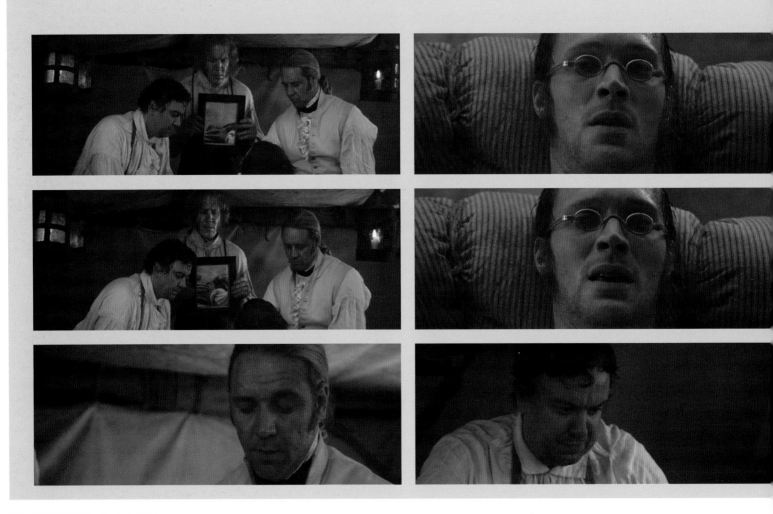

能判斷怎麼調整。我想有很多剪接師因為沒採取這個步驟而犯錯。

你看過的電影中有多少部，光看二十分鐘讓你覺得是天才之作，但接下來的十分鐘又讓你覺得沒那麼厲害？當你看看這個片段或那個片段，有時會覺得電影很精采，但是整部看下來，卻發現它其實不怎麼樣。身為剪接師，你必須讓人覺得整部電影都好看；它是一種設計來播放完整內容的媒材。你愈能把電影繼續看下去，它就會把愈多它想呈現的重點呈現給你。

《怒海爭鋒：極地征伐》是威爾要我獨自擔綱剪接師的第一部電影，也是我第一次做這種預算的案子。我很喜歡這部片，但它的後期製作過程相當辛苦。威爾和我都沒做過大預算、有大量特效的電影，剪接時還有很多空白和保留給特效鏡頭填補的空間，讓我覺得怪怪的。

在你還沒習慣之前，鏡頭裡有那麼多綠幕、鏡頭升降懸臂和還沒修掉的東西，使畫面看起來很噁心。你坐在那裡，心想：「這樣的東西有可能會好看嗎？」這部片的初剪長達四小時，是一部巨大、笨重的怪物電影。威爾有個很大的優點：他真的很會刪掉應該拿掉的東西。就算是吃盡苦頭才拍攝好的段落，他也可以看一次就說：「剪掉。它不適合這部電影。」

另一個好例子出自《春風化雨》。我已經剪好一場非常好笑的戲，羅賓·威廉斯飾演的角色正在教那群男學生「專注」的藝術。他架了一台投影機，男生們正在寫考卷。他叫他們「低頭寫考卷，不要抬頭。」然後開始投影裸女的畫面。這場戲很爆笑，我們坐在那裡笑到快瘋掉。威爾狂笑的樣子好像他這輩子都沒笑過一樣。

但這場戲一放映完，他立刻說：「剪掉。這是很棒的戲，但不適合主角。」當我有時間思考時，我相信他的判斷是百分之百正確的：它不適合主角。不管那場戲有多好，還是不能放進電影裡。

剪接的三階段

剪接師版

「後期製作」是個可能會誤導人的術語，因為剪接師在主要拍攝工作開始的同時就動工了。剪接師從毛片將每一場戲剪接出來，並以劇本寫明的架構來排放場景，盡全力讓剪接進度「趕上攝影機拍攝速度」，好讓初剪可以在拍攝期結束後不久就完成。因為它基本上只算是個草稿，因此「剪接師版」經常會比最後完成的影片還長。

導演版

拍攝期結束後，導演會到剪接室與剪接師一起工作，兩個人合作改善並細修電影的剪接。在這個階段，有需要的話會進行重拍。根據美國導演工會（Directors Guild of America）的規則，導演在主要拍攝期完成後，至少得有十星期的時間來準備「導演版」。

定剪

電影的最終剪接版本是由製片（們）來決定並監督，但是在某些案例上，導演有可能與電影公司協商取得定剪權利。

"正如諾蘭所說的，剪接一場戲有一百萬種方法，但是只有一種正確的方法。"

經過這些年，我已經學到客觀看待一場戲的能力，可以說出「這是很精采的場景，但是沒有任何功能，所以必須拿掉。」這樣的話。

當我剪好場景後看著它們，總是一再覺得很訝異，心想：嗯，原來是這樣的作品啊——但我不太記得自己是怎麼剪成這樣的。你就是必須信任自己的本能與直覺。我不會質疑我最直觀的第一次感覺。

正如諾蘭所說的，剪接一場戲有一百萬種方法，但是只有一種正確的方法。當你看著堆積如山的素材，如果你開始質疑自己的想法，你會開始覺得渾身虛脫，然後要花三年時間來剪這部電影。

一般說來，我只讀劇本一次，除非那是諾蘭的電影——這樣的話，我會讀五遍。《全面啟動》可能是我這輩子感覺最強烈的剪接經驗。它開始製作的時候，我才快剪完彼得·威爾的《自由之路》，

所以請我的助理約翰·李（John Lee）先去幫諾蘭做初剪。

我進劇組時有點晚了，拍攝期大概還有幾個月。諾蘭不希望我看約翰·李之前剪的任何東西，要我只能用毛片來剪接——其實我多少有點這樣期待。

這麼做的優點是，電影還在拍攝期，而我可以從第一場戲開始剪；這是我前所未有的經驗，儘管我不確定這樣最後是否有讓我更深入理解這部片。鏡頭涵蓋素材的量相當龐大，他們一邊拍攝、一邊腦力激盪出許多點子。當然，劇本一開始是有幫助，但是電影拍完後，劇本就無關緊要了，你得照著導演給你的素材去剪接。重點是讓影像自己說話。

不同夢境層次的交叉剪接尤其具有挑戰性。我秉持一貫的剪接方法，把每個段落獨立出來剪，然

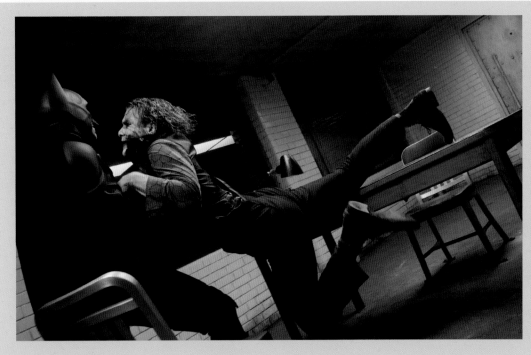

後開始交錯這些段落，交錯再交錯，找出最好的轉折點該落在哪裡。當中有些是從劇本來的，有些不是，還有一些是在我剪接的過程中發現。

那就像一場龐大的西洋棋賽局，我做的就是必須不停移動棋子。有時候我下錯棋步，我會發現某個段落拖得太長，自己已經迷失了方向。但坦白說，因為劇情裡有這麼多不同的時間刻度在走，當我剪錯時其實會相當明顯，因為我會剪回去某個段落，然後發現它沒有發揮效果。

做剪接，就跟做數學和音樂一樣，我們都有一座內建的時鐘。當你的時鐘失去平衡或運行錯亂，你都會有強烈的感覺。

我就是這樣，那種被一把大錘子砸下去的感覺。如果我看到某樣東西不對勁，我不會當它是小差錯，而會整個警鈴大作。應對方法就是把它反覆放來看，不斷修改，一直到你覺得對了為止。

《黑暗騎士》THE DARK KNIGHT, 2008

希斯‧萊傑（Heath Ledger）在《黑暗騎士》中飾演的小丑，強化了這部片強烈的動作場景，尤其是在剪接層面，史密斯運用尖銳、猛烈的畫面，讓拳打腳踢的鏡頭有了非常真實的力量。

不過，他與諾蘭決定限制希斯‧萊傑曝光的次數，因為他們知道他的表演雖然強而有力，但少量有效地使用它可以發揮更大效果。

「就像那句老話說的：『讓觀眾想要看更多』。」史密斯說。在這之前，他剪接過希斯‧萊傑演出的澳洲電影《屎蛋兩頭燒》（*Two hands*, 1999）。

《頂尖對決》THE PRESTIGE, 2005

儘管有很強的劇本，但根據史密斯的說法，《頂尖對決》的初剪意外地很笨重。「諾蘭和我都不太喜歡第一版。」他說。「但後來它變得真的很好看，步調很快。幾個星期內，我們就想到辦法解決剪接的問題。」

這部片快速地在不同的時間來回交錯，他們組裝的原則就是要讓謎團毫無破綻，所以觀眾可能想到的任何問題，都可以有令人滿意的答案。這麼做需要把某些關鍵對話保留在電影裡，儘管縮短電影長度的壓力一如往常。「諾蘭總是說：『不行。如果拿掉這個，我們就是在作弊。』」

諾蘭的導演版大概剪了四個星期左右，然後我們才第一次放映了《全面啟動》。在場的只有四個人：諾蘭、他的妻子艾瑪（Emma）、我，以及我的協力剪接師兼助理約翰‧李。

我覺得這個版本還算過得去，但由於這是一部如此複雜的電影，看片時我還是很緊張，不確定我們是否已經解決所有需要克服的難題。結果很驚人。電影非常好看，我們全都呆坐在那裡，說不出話來。我曾經以為剪接這部片會是最困難的謎團；它是電影製作的魔術方塊。

當然，如果你覺得《全面啟動》很複雜，那麼《頂尖對決》更是如此。剪接謎團類型的電影時，有個規則是：不要作弊。當你建立了故事所在那個世界的機制或條件之後，不要作弊。在電影裡，你有無數的方法可以作弊，但這是偷懶的做法。

我們想讓《頂尖對決》滴水不漏，所以看完電影後，觀眾可以拚命質疑它，但每個問題都可以找到解答。你在刪減內容時，可能會有風險；某些對白是這部電影 DNA 的必要部分，當中有些對白看起來可能沒多大用處，是你修短也沒問題的東西，但諾蘭總是說：「不行。如果拿掉這個，我們就是在作弊。」

如果沒有好理由，我從來不想蒙蔽或困惑觀眾。在任何電影裡，你都可以妥善利用迷惑觀眾的手法，但是在看完電影之後，我不想要觀眾來跟我說：「那是什麼？」或是「我完全看不懂這部片。」

當然，不可否認的，還是會有一小部分的人沒辦法看懂。但是一部電影的成功，就證明了它確實能夠被足夠廣大的觀眾所理解，這讓我相信「足夠廣大」意謂「足夠聰明」。我們尊重觀眾，而且電影確實成功了。

《全面啟動》INCEPTION, 2010

在這部片的那麼多個夢境層次之間剪接，「那就像一場龐大的西洋棋賽局。」史密斯說。「我做的就是必須不停移動棋子。」他先以獨立的段落來建構每一個層次，然後才交叉剪接這些故事線。

這部電影在某個時間點上變得異常複雜，故事同時發生在四個不同的平行夢境層次，但史密斯說：「因為劇情裡有這麼多不同的時間刻度在走，當我剪錯時其實會相當明顯。」

克里斯多夫・盧斯 Christopher Rous

"如果你喜歡我們的風格，那很好。如果你不喜歡也沒關係，每個人都可以有自己的品味。打從一開始，電影就在用許多不同的風格對我們說故事。至於我個人，所有風格我都喜歡。"

克里斯多夫・盧斯是家族裡的第三代電影人，父親羅素・盧斯（Russell Rouse）集編劇、導演與製片等身分於一身，克里斯多夫・盧斯在幫忙父親工作的過程中開始接觸與學習剪接。一九八〇年代，他在好幾個電影與電視製作專案中擔任學徒與助理剪接師。麥可・西米諾（MichaelCimino）執導的**《致命時刻》**（*Desperate Hours,* 1990）是他剪接的第一部劇情片。

接下來十一年間，他主要以剪接電視影集為業，作品包括迷你劇集**《飛向月球》**（*From the earth to the Moon,* 1998）、**《安妮的日記》**（*Anne Frank: The Whole Story,* 2001），然後在道格・李曼執導的**《神鬼認證》**（*The Bourne Identity,* 2002）擔任協力剪接師。

麥特・戴蒙主演的**《神鬼認證》**系列的兩部續集，由保羅・葛林格瑞斯（Paul Greengrass）執導，也是這位導演與盧斯合作的起點。他們合作的作品除了**《神鬼認證：神鬼疑雲》**（*Bourne Supremacy,* 2003，與理查・皮爾森〔*Richard Pearson*〕共同剪接）與**《神鬼認證：最後通牒》**（*The Bourne Ultimatum,* 2007），還有**《聯航 93》**（*United 93,* 2006，與皮爾森、克萊爾・道格拉斯〔*Clare Douglas*〕共同剪接）、**《關鍵指令》**（*Green Zone,* 2010）、**《怒海劫》**（*Captain Phillips,* 2013）

《聯航 93》為他與皮爾森、道格拉斯贏得奧斯卡獎提名，而**《神鬼認證：最後通牒》**讓盧斯贏得了奧斯卡獎、艾迪獎，以及英國演藝學院最佳剪輯獎。近年的**《怒海劫》**也讓盧斯再度獲得奧斯卡最佳剪輯獎提名。

盧斯的其他剪接作品尚有蓋瑞・葛雷（F. Gary Gray）執導的**《偷天換日》**（*The Italian Job,* 2003，與法蘭西斯－布魯斯〔*RichardFrancis-Bruce*〕共同剪接）、吳宇森執導的**《記憶裂痕》**（*Paycheck,* 2003），以及法蘭克・馬歇爾執導的**《極地長征》**（*Eight Below,* 2006）。

克里斯多夫・盧斯 Christopher Rouse

小時候當我自己拍超 8 釐米影片時，剪接就已經是我最喜歡的環節了。雖然我也喜歡跟演員互動、拍攝畫面，但剪接可以讓我感覺到電影正在成形。剪接就像用膠卷寫作、幫電影蓋上「大功告成」的印記——這個過程總是很強烈地驅動著我。

我高中畢業後的第一分工作是跟著我父親拍他的電影。他雖然支持我在電影產業工作的夢想，卻不太鼓勵我往這個充滿不確定性的領域發展。他說他會幫我入門，但之後的成敗就要看我自己了。

然後我就直接進了剪接室，盡可能把時間都投入學習這門專業——我很幸運，有個很棒的剪接師名叫艾薩克（Bud Isaacs）收我為徒。從我跟著艾薩克走進剪接室的那一刻起，我知道這裡就是我的歸屬之地。

《偷天換日》這個案子，我是從中途加入的。它的問題之一是第二幕顯得有點疲軟。我瀏覽了一些被捨棄的第三幕素材，湊巧發現某個第二組導演[37]拍攝的畫面，而他已經被換掉了。這些畫面本來要用在第三幕飛車追逐的場景，已經確定用

不上，但裡面有些東西不錯。我決定改變這些素材的用途，把它們放進第二幕，當成全新的「試車」蒙太奇段落的一部分，角色們在當中測試他們的 Mini Cooper。這是我為什麼熱愛剪接的例子之一。

看到電影可能有哪些困難點，然後想出解決方案，不論是拍攝額外鏡頭，或是拆解現有的畫面——我很享受這樣的挑戰過程。剪接工作最大的回報之一，是找出電影最大的潛力；它有時候是按照電影本來的設計，有時候是全部重頭發想。

跟導演葛林格瑞斯合作的一大幸福是，他總是跳出框架來思考，不見得會堅持執行劇本上所寫的東西。比方說，當我們在討論毛片時，如果我誠實地告訴他，我們一點都不需要用到某個場景的後側鏡頭，他會說：「好，那就不要剪進去。」

劇本對我們來說不是《聖經》。我們合作的一些編劇都很傑出，作品很精采，所以這跟寫作品質沒有關係。但葛林格瑞斯的背景是紀錄片，他在片場會回應現場發展出來的氣場，經常邊拍邊調

37 seond unit director：任務是帶領第二組攝影團隊拍攝空景、臨演等重要性較低的鏡頭。

《神鬼認證：最後通牒》 THE BOURNE ULTI-MATUM, 2007

本片中摩洛哥濱海城市丹吉爾（Tangiers）這個段落裡所配的音樂，原本作曲家約翰・包威爾（John Powell）是寫給《神鬼認證：神鬼疑雲》用的，而盧斯與葛林格瑞斯都覺得當主角包恩（Bourne）翻越陽台欄杆、跳進窗戶面對戴許（Desh，喬伊・安薩〔Joey Ansah〕飾演，是跟

蹤妮基（Nicky Parsons，茱莉亞・史緹爾〔Julia Stiles〕飾演）的殺手），這時候應該讓這首配樂畫下句點。「在打鬥戲裡，葛林格瑞斯和我絕對不要搭配音樂。」盧斯說。他認為包恩與戴許的徒手搏鬥，「在不搭配樂的情況下，會感覺更原始、更強烈。」

整劇本。同樣地，當電影在剪接室裡持續演化時，我們也不斷在尋找這部片的「真相」，即使這樣會使我們偏離劇本原本寫就的東西。

大多數剪接師都很努力讓自己的風格符合自己正在剪接的電影。在《神鬼認證》系列電影中，剪接風格是依照素材本身的需要而誕生[38]——我不是在故意開雙關語玩笑——葛林格瑞斯用非常即刻捕捉、真實電影[39]的風格來拍攝，重點是傳達當下的即時性。他拍的畫面有不可思議的活力。

他的毛片跟我看過的其他導演的毛片不一樣。在某個拍攝配置中，一個鏡頭可能會從 A 點開始，然後可能移動到 B 點，接著移到 C 點等等。第二個鏡次可能大致上與第一個相同，但有些明顯的變化，可能有些吉光片羽是在第一個鏡次找不到的。

處理那些比較固定、可預測的素材時，有變化的是演員的表演方式——相較於這一類毛片，你在剪接葛林格瑞斯的素材時，還得額外注意其他的變化。

38 英語中的「誕生」born，跟片中主角包恩 Bourne 諧音

39 cinéma vérité：主張電影工作者以攝影機發掘真實的紀錄片形式，電影工作者經常會設計與受訪者互動的方式。

奧斯卡獎體驗

正如大家所說，贏得奧斯卡獎是電影人一生的高潮。盧斯因《聯航 93》獲得提名，隔年因《神鬼認證：最後通牒》榮獲最佳剪輯獎。在此他回憶連續兩年參加奧斯卡獎頒獎典禮時的天差地別經驗。

不抱太大希望

「有個朋友告訴我：『從他們幫你安排的位置，可以推測你得獎的機會大不大。』《聯航 93》那一次，我和葛林格瑞斯真的就坐在會場右手邊的出口旁，可以算是坐在廁所旁邊。我轉頭看看葛林格瑞斯說：『嗯，我想今晚我們可以放輕鬆了。』」

眾人的焦點

「隔年，我很幸運地以《神鬼認證：最後通牒》拿到英國演藝學院和艾迪獎的最佳剪輯獎，所以我心想：『哇，也許今年我真的有機會拿下奧斯卡獎。』即使我真心認為柯恩兄弟的《險路勿近》（No Country for Old Men, 2007）會拿下許多大獎。到了奧斯卡頒獎典禮會場，我一坐下來，就有位女士來跟我說：『盧斯先生，你的項目會在典禮進行到三分之二的時候頒發，在進廣告之前，請你千萬不能離開座位。這非常重要。』我立刻感覺自己開始在燕尾服裡狂冒汗。」

奪獎後的回顧

「這麼說不是在假裝謙虛——我很高興自己拿到獎項，但我覺得剪接是很難評審的。它不像其他項目，看到什麼就是什麼，比方說配樂、攝影或美術設計，因為大家都不清楚剪接師是拿到什麼樣的素材。就我個人來說，相較於從很棒的素材找出細膩的好東西，我覺得把殘破不堪的素材變成還能看的電影其實更困難。只是它或許比較厲害沒錯，卻永遠沒有人會肯定這樣的電影。」

我在跟其他導演剪接時，通常會用比較傳統的方式來建構場景，從原本的毛片去挑選畫面。遇到葛林格瑞斯的素材時，因為攝影機的拍攝方式完全不受拘束，我會在開始剪接之前先拆解畫面，用「類似的」組成元素來分類。

換句話說，我可能會把一段畫面裡所有關於某個角色的鏡頭都歸在一起，包括那個角色所有的對白和反應，然後把另一個角色的鏡頭分成另一類，以此類推。其他段落裡可能還有不同時間點的旁跳鏡頭（cutaway）或是有趣的片刻，我認為可以用在電影裡。

葛林格瑞斯的素材使剪接工作變得更勞力密集，但實務上，這種方法讓我可以用更功能性的方式來選取素材，在開始剪接之前完全掌握這個場景。等到我準備好進行剪接時，我會很清楚這場戲應該採取怎樣的結構。

這讓我想到，膠卷剪接有一個我很欣賞的優點，尤其是平台式剪接機。為了把五百呎長的拷貝捲進 KEM 的迴片盤，你經常得轉完這五百呎，而你在轉片時有時候會看到一些東西，讓你冒出某個點子。

Avid 這類非線性系統的絕妙好處，是素材任你隨意選取，卻也因此讓你從頭到尾看毛片的次數比用線性系統時來得少──但這不是說我希望走回頭路。如果我得用膠卷來剪葛林格瑞斯的電影，可能我到現在都還剪不完。

如果我事前有做好功課──讓自己沉浸在故事、角色和導演的創作理念裡──我的剪接會比較偏直覺而非理性認知。當然，剪接師處理的問題有很多是必須以邏輯來思考的，但是當我可以對眼前的東西做出直接反應或跟它互動時，我覺得很自在、很有把握。

因為，比起我合作過的其他導演，葛林格瑞斯給我更大的自由。他說我們的關係有點像在彈奏爵士樂，我想這是相當精確的觀察。他的素材裡有很大的創作自由度，即使是在仔細規畫過的場景，例如《神鬼認證：最後通牒》裡那個滑鐵盧火車站段落，在剪接室裡都有許多不同方式可以組合，但因為他和我相當有共識，我早期剪出來的版本跟最後的定剪差異不大。

葛林格瑞斯很厲害，他非常擅長的事情之一是讓劇組成員體認他的想法。他很會塑造戲劇對主角造成的風險，讓你可以在敘事中找到明確的方向，不只察覺到什麼是劇情上的重點，還有主題方面的問題，以及支撐角色發展的潛文本。

《神鬼認證：最後通牒》在丹吉爾的徒手搏鬥場景，重點不光是英雄要救美，還有一個殺手內心不想殺戮卻必須動手。就那場戲的技術面來說，在打鬥戲裡，葛林格瑞斯和我絕對不要搭配音樂，就像我們在《神鬼認證：神鬼疑雲》一場類似的打鬥戲裡也堅決不用配樂一樣。

我們覺得這兩場戲在不搭配樂的情況下，會感覺更原始、更強烈，尤其是丹吉爾那一段打鬥戲。它就接在長達二十分鐘的配樂之後。包恩一跳進窗戶裡，配樂隨即結束。突然間沒了音樂，讓這場打鬥顯得更真實。

我記得在看《神鬼認證：神鬼疑雲》與《神鬼認證：最後通牒》的徒手搏鬥毛片時，我感覺自己看到的影像非常朦朧，不能完全確定自己看到什麼。這讓我意識到：如果我剪接得太快，會有失去觀眾的風險。

這有點像在走鋼索。在《神鬼認證》系列，我們犧牲了一點方位的清晰性，卻因此讓風格變得更主觀──但這個風格很貼切，因為如果你打過架，會知道那是非常混亂、暴力的事，讓你分不清東南西北。

在汽車追逐戲方面，我們也走類似的策略。葛林格瑞斯和他的第二組導演丹·布萊德利（Dan

《神鬼認證：最後通牒》THE BOURNE ULTI-MATUM, 2007

本片中，倫敦滑鐵盧火車站那一場追逐戲，是盧斯與導演葛林格瑞斯運用快如閃電交叉剪接手法的絕佳案例。鏡頭從包恩跳到被鎖定的人物賽門（Simon Ross，派迪·康斯丁〔Paddy Considine〕飾演），再跳到試圖在早晨眾多通勤族中監控這兩人行動的其他角色。攝影機似乎同時出現在每一個地方，卻總是餵給觀眾足夠的資訊，在視覺與敘事上都維持連貫一致的脈絡。

《聯航93》UNITED 93

本片中最有力、精心設計的剪接手法，是在飛機廁所組裝炸彈的劫機客哈茲那威（Ahmed Al Haznawi，歐瑪·貝都因〔Omar Berdouni〕飾演）與領取餐點的乘客之間的交叉剪接。

「那是強烈對比的兩個事件。」盧斯說。「一方面你看到乘客進行最日常的活動，另一方面，你看到一個人準備改變我們這個世界的走向。那是我們的生活被徹底翻轉之前，最後一個正常的時刻。」

Bradley）把攝影機配置得很精采，讓包恩在被車子撞來撞去時，觀眾感覺自己彷彿就在他的身邊。

葛林格瑞斯很在意我對他送來的素材有什麼反應；拍攝期間，我們每天會通兩次電話。在《神鬼認證：最後通牒》的初期階段，我正在剪序幕中包恩在柏林穿過火車調度場那場戲，我覺得場面調度的方式沒有預期中來得好，所以葛林格瑞斯跟我討論要怎麼處理它。

我們在尋找進入與結束這場戲的最佳方法，然後有一天我說：「處理這部片的每一場戲時，我都感覺很想把油門踩到底，不把腳放開。」葛林格瑞斯同意我的看法，於是我們決定放手去做，看看會發生什麼事。我們都想要強化《神鬼認證：最後通牒》的引擎。

到了系列第三集，它沒有第一和第二集那麼強力的故事驅動力——《神鬼認證》是發現真相，《神鬼認證：神鬼疑雲》有復仇和救贖的動機——葛林格瑞斯和我都覺得我們需要為第三集創造一種風格，讓觀眾感覺到包恩對於發現自己是誰的迫切需求。這種風格必須讓人覺得喘不過氣。

理查‧皮爾森是我很好的一個朋友。能跟他一起剪《神鬼認證：神鬼疑雲》，是很幸運的事。他是個很厲害的剪接師。我們倆隨時都在腦力激盪，而且我覺得，一起工作讓我們都變成更好的剪接師。當你和人共同剪接時，最好的狀況是大家都把自我意識留在剪接室門外，對彼此的想法保持開放態度。

有些人相信自己可以解決所有創意上的問題——我永遠無法理解這種人。電影是一種集體合作的藝術形式，在這個領域工作的任何人如果認為自己永遠是對的，他們顯然已經錯了。我想聽到不同的想法與不同的觀點，因為我覺得它帶給我挑戰，最後可以讓電影更好。

皮爾森和我合作無間。尤其是剪接《聯航 93》的時候，兩個人聯手特別有用，因為題材的特質和

緊迫的完成期限，讓它到目前為止都還是我剪過最困難的電影。要是沒有皮爾森，我絕對不可能完成剪接。比方說，衝往駕駛艙的段落都是他剪的，非常精采。

葛林格瑞斯拍攝《聯航 93》的方式，是我跟他合作以來從來沒用過的。他讓攝影機不停拍攝，當B 攝影機換底片的時候，A 攝影機仍在繼續拍攝。這一招非常聰明——葛林格瑞斯一直不停拍下去，演員們開始疲累焦躁；這些場景拍到最後，他們全都很入戲，演出既深刻又真實。

葛林格瑞斯經常拍八軌重疊、即興的對白，我得雇用一組助理專門負責把每一句話標示出來，才能找到這些對白。這就像在剪紀錄片一樣，所以剪接變成非常、非常勞力密集的過程。

還有就是素材的情感面內容。對於我正在剪接的電影，我在情感上總是很投入。二〇〇一年，我剪了一部迷你劇集《安妮的日記》，被它深深打動。我剪的《聯航 93》尾聲的最後幾場戲，有一場是乘客們打電話回家。我記得那是凌晨兩、三點，我不得不停下工作，因為我已經痛哭失聲了。而那不是第一次。

葛林格瑞斯為《聯航 93》做了大量研究。他不是想爭辯什麼，而是想呈現一個紀錄，就像一張他覺得對當天事件提供合理描寫的快照。為了達到這個目的，他在片場創造了一個環境，讓演員只能活出自己的角色。成果相當可觀。只有少數幾個片刻，我可以看出來演員是在演戲，而不是入戲後的行動。這一點很清楚證明了葛林格瑞斯創造真實感的能力。

《聯航 93》片中最有趣的剪接手法之一，是劫機客進入客機廁所開始組裝炸彈的戲，跟乘客正在接受餐點服務時的畫面交叉剪接。

那是強烈對比的兩個事件：一方面你看到乘客進行最日常的活動，另一方面，你看到一個人準備改變我們這個世界的走向。當我們從劫機客剪接

《極地長征》 EIGHT BELOW, 2006

當人們想到盧斯的風格時，這部片可能不會是頭一部浮上心頭的電影。法蘭克‧馬歇爾執導的《極地長征》為盧斯帶來一個獨特的挑戰，必須以幾隻不會講話的狗為場景與整體敘事的核心來建構這部電影，讓他經常得在狗的臉部表情與主觀鏡頭之間切換。

「那簡直就像在剪默片一樣。」盧斯若有所思地說。「但它對我來說仍是很棒的一次體驗，因為我的孩子們可以看這部片，不像我很多其他作品是給大人看的。」

到乘客吃他們的最後一餐時，我們開始理解：那是我們的生活被徹底翻轉之前，最後一個正常的時刻。

《關鍵指令》從開始到結束，我做了兩年。它對我們所有人來說，都是很辛苦的一部片。在製作過程中，電影公司和製作團隊都盡了最大努力，但編劇工會罷工給我們很大的打擊，使我們必須解決很多本來不會發生的問題。在我當時和葛林格瑞斯合作過的四部電影裡，我覺得《關鍵指令》是最難完成的一部，但我非常以它為傲。我覺得最後的成果禁得起檢驗。

它有幾個段落很有挑戰性，例如美軍攻擊伊拉克反叛份子藏匿處那場戲，因為麥特‧戴蒙飾演的角色羅伊‧米勒（Roy Miller）被囚禁在那裡。這裡有幾條故事線必須同時被清晰追蹤：米勒被抓和拷問，兩個特種部隊小組正在包圍那棟房子，伊拉克反叛份子準備作戰，中情局與國防部的那些角色在努力掌握狀況，還有米勒的口譯員看起來像要幫助他。

另一個有挑戰性的段落，是米勒的小隊進攻伊拉克將軍們召開會議的那棟房屋。最後我對這場戲的呈現方式做了很大的調整。它本來的設計是米勒帶領小隊抵達，然後眼睜睜看著大多數的將軍們離開。我對葛林格瑞斯說：「我不太懂他們在等什麼。他們已經到了現場，為什麼不行動？」於是我交叉剪接了米勒驅車前往那棟房子和將軍們離開的戲，這樣不只更合理，也更有戲劇性，因為這場戲現在有了時間限制。

葛林格瑞斯天性喜歡檢證；他想檢視人類的處境，不論在集體或特定個人的層次上，所以他特別適

> **"當你和人共同剪接時，最好的狀況是大家都把自我意識留在剪接室門外，對彼此的想法保持開放態度。"**

合在《關鍵指令》中探討它的主題帶來的挑戰，那些議題包括：政治是怎麼創造我們的國族認同、個人在道德模糊地帶怎麼處理大是大非等等。比起那種比較制式的電影，他的風格讓觀眾可以用更強烈、更感同身受的方式來面對這些議題。

葛林格瑞斯和我之間非常開誠布公，我們也老是在跟對方開玩笑。如果他在片場過了很糟的一天，可能會說「我今天交給你的毛片簡直就是一堆垃圾」之類的話，然後我會說：「那就等著瞧我剪出來的東西會有多恐怖。」我們倆都有一點自貶傾向，也都非常努力工作。拍幾千萬美金預算的電影是很嚴肅的事，葛林格瑞斯處理的題材通常也都頗嚴肅，但我們倆都不會太嚴肅看待自己。

有些人不喜歡我們的風格，這是完全可以理解的。就我來說，我是吸收經典美國電影大師的養分長大的——奧森·威爾斯、約翰·福特、霍華·霍克斯（Howard Hawks）、比利·懷德、法蘭克·卡普拉（Frank Capra）、普萊斯頓·史特吉斯（Preston Sturges）——而且我是大衛·連的死忠粉絲。即便我剪接電影的風格可能很強烈，我還是很喜歡那些步調緩慢與深思熟慮的電影；我還是會看義大利導演安東尼奧尼（Michelangelo Antonioni）的作品，而且沉浸在當中。

我也跟某些人一樣，感嘆西方過度發展的消費文化，使許多事物瞬間即逝，而我們收到的資訊就像電腦位元組一樣零碎。但有些人妄下結論說，《神鬼認證》系列這類電影的缺點是它們的風格導致觀眾注意力集中的時間變短——我覺得這種推論是錯誤的。你可以找到影響這種風格的作品，它們早在五十年前就這麼生猛了，當中最簡單的案例是《斷了氣》。我相信是行銷資訊的方式等因素造成了這種速食文化的質地，而不是電影的快速剪接。

如果你喜歡我們的風格，那很好。如果你不喜歡也沒關係，每個人都可以有自己的品味。打從一開始，電影就在用許多不同的風格對我們說故事。至於我個人，所有風格我都喜歡。

《關鍵指令》GREEN ZONE, 2010

本片有一些複雜的高難度動作場景，例如在下面這個段落裡，盧斯必須在一些同時發生的事件之間交錯剪接：

米勒上尉被伊拉克的阿拉威（Al Rawy）將軍俘虜；中情局幹員布朗（Martin Brown，布蘭頓·葛利森〔Brendan Gleeson〕飾演）在美國總部監控情勢；兩支不同的美軍小隊試圖突襲阿拉威的藏匿處；以及被認為是米勒在伊拉克的盟友弗瑞迪（Freddy，卡勒德·阿布達拉〔Khalid Abdalla〕飾演）所採取的行動。

Universal Pictures

「重點是要像拋球雜耍一樣,努力把所有的球都留在空中,在攻擊發動之前保持戲劇張力。」

在《關鍵指令》中,盧斯選擇加快一個重要段落的速度。這是剪接師如何影響劇本中某場戲之節奏與執行的案例。在這一段中,米勒率領的小隊準備進攻一群伊拉克將軍正在當中開會的房舍。

劇本的寫法本來是讓米勒抵達後,等待將軍們走到屋外。盧斯選擇將兩邊陣營的鏡頭交叉剪接,於是呈現方式變成米勒正在前往該地的途中,而將軍們正要離開。在盧斯看來,這樣「不只更合理,也更有戲劇性,因為這場戲現在有了時間限制。」

莎莉·曼克 Sally Menke

莎莉·曼克的生命與職涯雖然在五十六歲那年悲劇性地提早結束，但她已經建立了當代電影製作中一段最特殊、不可抹滅的導演一剪接師關係。她剪接了昆汀·塔倫提諾（Quentin Tarantino）從《霸道橫行》（Reservoir Dogs, 1992）到《惡棍特工》（Inglourious Basterds, 2009）執導的每一部電影。他經常稱她是最重要的合作夥伴，她也協助他打造了結構複雜、飽含能量與精準度的導演作品。

一九五三年出生並成長於紐約，曼克在紐約大學特希藝術學院（Tisch School of the Arts）念電影，生涯初期從事電視紀錄片剪接，包括《漢斯·貝特：能源的先知》（Hans Bethe: Prophet of Energy, 1980）與《美國國會》（The Congress, 1988）。她剪接的第一部劇情片是凡·度森（Brucevan Dusen）執導的一九八三年浪漫喜劇《婚前恐慌症》（Cold Feet），然後是真人版《忍者龜》（Teenage Mutant Ninja Turtles, 1990）。

當曼克得知昆汀·塔倫提諾決定聘用她剪接導演處女作《霸道橫行》時，她正在加拿大健行。在這部片與下一部更獲眾人矚目的《黑色追緝令》（Pulp Fiction, 1994）中，塔倫提諾揭露了一種令人興奮、廣被模仿的電影風格，特色是複雜的敘事時間順序設計、巧妙的動作戲，以及出人意料之外的喜劇與暴力結合。

「剪接師是電影的沉默英雄。」曼克在《紐約觀察者》（The New York Observer）的訪問中這麼説。「我喜歡這樣。」她對塔倫提諾作品的最大貢獻，無疑是針對他冗長且經常很單薄的對話場景，進行精準的剪接，這一點在一九九七年改編自埃莫·倫納德（Elmore Leonard）犯罪小説的《黑色終結令》（Jackie Brown）尤其顯著。

塔倫提諾的下一部電影是暴力的復仇驚悚片，由烏瑪·舒曼（Uma Thurman）主演，米拉麥克斯影業（Miramax Films）老闆哈維·溫斯坦（Harvey Weinstein）決定這部片應該剪成兩部電影上映：《追殺比爾》（Kill Bill: Vol. 1, 2003）與《追殺比爾 2：愛的大逃殺》（Kill Bill: Vol. 2, 2004）。這個決定造成剪接上的不少挑戰。塔倫提諾接下來的作品是《不死殺陣》（Death Proof）與《刑房：恐懼星球》（Grindhouse, 2007）這兩部

圖 01：《黑色追緝令》
圖 02：《霸道橫行》
圖 03：《追殺比爾》
圖 04：《惡棍特工》

01

02

玩剝削電影[40]（exploitation film）復古風格的二部曲。再來是二戰的架空歷史電影《惡棍特工》，讓曼克因此片得到奧斯卡最佳剪輯獎提名（《黑色追緝令》也曾讓她獲得提名）。

曼克也曾為其他導演剪接電影，包括奧利佛・史東（OliverStone）的《天與地》（*Heaven & Earth*, 1993）、歐利・波奈戴爾（Ole Bornedal）的《看誰在尖叫》（*Nightwatch*, 1997）、二○○○年比利・鮑伯・松頓（Billy Bob Thornton）執導的小說改編電影《愛在奔馳》（*All the Pretty Horses*，她也擔任此片監製），以及《烏龍絕配》（*Daddy and Them*, 2001）。她最後剪接的電影是麥可・蘭德（Michael Lander）的《雙面鬼計》（*Peacock*, 2010）。

曼克逝世於二○一○年九月二十七號，洛杉磯有紀錄以來最熱的一天，當時她正在葛瑞菲斯公園（Griffith Park）健行，但她將長存在她的導演丈夫狄恩・派里索特（Dean Parisot）與他們兩個孩子的心中。

40 為了吸引觀眾，露骨地剝削題材賣點（例如暴力、犯罪與色情等）的電影，品質經常粗糙低劣。